外国音乐剧
经典唱段选编（一）
Selected Classics of Foreign Musicals

顾　问：王章华　张　勇
主　任：黄新平
副主任：刘一矛　贺冬梅　王含光
　　　　李雄辉
主　编：王巾杰　魏娉婷
副主编：敖　淳　王　杨　贺琳琳
　　　　陈物华
英文歌词审稿：李星龙
编　委：曾雅倩　胡译云　管　晴
　　　　张　淳

苏州大学出版社
Soochow University Press

图书在版编目(CIP)数据

外国音乐剧经典唱段选编. 一 / 王巾杰,魏娉婷主编. —苏州：苏州大学出版社，2019.11
ISBN 978-7-5672-2749-1

Ⅰ.①外… Ⅱ.①王…②魏… Ⅲ.①音乐剧—歌曲—世界—选集 Ⅳ.①J652.4

中国版本图书馆 CIP 数据核字(2019)第 025738 号

书　　名：	外国音乐剧经典唱段选编（一）
主　　编：	王巾杰　魏娉婷
责任编辑：	孙腊梅
装帧设计：	吴　钰
出 版 人：	盛惠良
出版发行：	苏州大学出版社（Soochow University Press）
社　　址：	苏州市十梓街 1 号　邮编：215006
网　　址：	www.sudapress.com
邮　　箱：	sdcbs@ suda.edu.cn
印　　装：	苏州工业园区美柯乐制版印务有限责任公司
邮购热线：	0512-67480030　销售热线：0512-67481020
网店地址：	https://szdxcbs.tmall.com/（天猫旗舰店）
开　　本：	889 mm×1 194 mm　1/16　印张：13.75　字数：372 千
版　　次：	2019 年 11 月第 1 版
印　　次：	2019 年 11 月第 1 次印刷
书　　号：	ISBN 978-7-5672-2749-1
定　　价：	58.00 元

凡购本社图书发现印装错误，请与本社联系调换。
服务热线：0512-67481020

序 一

音乐剧是一种融音乐、戏剧、舞蹈等艺术元素为一体的综合性舞台表演艺术。它源于美国,风靡于西方社会,近百年的发展让其形成了独特的审美趣味及标准。时至今日,音乐剧已是世界音乐戏剧里不可或缺的舞台样式,它不仅影响欧美,更成为各国艺术创作、经营领域的朝阳产业。

当来自我的母校湖南艺术职业学院的魏娉婷、王巾杰两位老师将《中国音乐剧经典唱段选编》《外国音乐剧经典唱段选编》这套教材的清样放在我面前的时候,我由衷地感到欣慰。仔细阅读之后,更感振奋,因为我国关于音乐剧声乐演唱的专业教材本就稀缺,而这套教材的编写更是对中国音乐剧表演教学的系统化发展的一种非常有意义的尝试。之所以这么说,原因有四:

一是该套教材确立了"以剧目为核心"的整体理念,通过围绕剧情和人物来诠释如何更好地演唱作品。二是全方位地解读唱段。书中不仅附有每一个剧目的简介,还对每首唱段演唱时的情境、曲风、结构及演唱技巧等进行了分析。三是着力推广优秀的中国原创音乐剧,传承中国传统文化。四是不仅呈现每个剧目的歌唱谱、钢琴伴奏谱,还附有所有唱段的伴奏音乐以供读者参考使用。

当然,本套教材的编写,离不开编者所在学校——湖南艺术职业学院开设音乐剧表演专业10年经验的积累。该院拥有一批敢于创新实践与拼搏付出的音乐剧教师们,他们在精心培育中国音乐剧专业人才的道路上不断地探索和总结。而该套教材的出版,正是该院音乐剧教研室老师们十年潜心钻研的一个小小缩影。

作为同行,我为王巾杰、魏娉婷老师的教研成果能够出版而喝彩;作为一名音乐剧表演的舞台实践者,我对该套教材在中国音乐剧表演教学发展中将起到的作用,充满期待。衷心祝愿我的母校湖南艺术职业学院日益辉煌,有朝一日能够统领湖湘舞台艺术人才培养的潮流,争取成为全国培养专业音乐剧表演人才的领头人。

<div style="text-align:right;">

李雄辉

2018 年 11 月

</div>

序 二

近年来,随着西方音乐剧的不断涌入,在中西文化艺术的碰撞之下,中国的舞台上各种音乐戏剧形式开始相互影响、互相渗透融合。音乐剧这一西方舶来品也逐渐成为中国当下广受关注的舞台艺术形式,不少艺术专业领域的佼佼者都对此表现出浓厚的兴趣。如何有机地、合理地融入中国文化元素,让音乐剧在中国生根发芽,创作出根植于民族文化土壤的剧目,并塑造出一批鲜活的、中国观众喜闻乐见的人物形象,是当下中国音乐剧人的梦想与追求。

演唱是音乐剧的重要表现手段之一,它不仅需要娴熟的演唱方法和技巧,还应把剧目体现作为首要目的。任何音乐剧的唱段都是建立在剧中人物情感表达的基础之上的,所以不能把音乐剧的唱段当作一首单一的歌曲来演唱,而应该先有"剧"的概念:需要明白剧中情境、人物的性格特点以及需要表达的情感,然后再用适当的演唱技巧和方法来对作品进行诠释,成功地塑造人物,这样才能称之为"音乐剧演唱"。

2008年,我院开设音乐剧表演专业。十年来,该专业团队一直对音乐剧表演专业的教学进行探索和总结,牵头制定了全国艺术职业院校音乐剧表演专业建设标准,承办了全国艺术教育行业指导委员会音乐剧专业师资培训班。欣闻我院两位优秀青年教师编写了《中国音乐剧经典唱段选编》《外国音乐剧经典唱段选编》这套教材。这是对这一领域的有益探索。他们基于多年的音乐剧表演专业教学经验和研究,遵循本课程的规律,根据教学目标、过程和结果来进行选曲,编写了这套教材。

这套教材的编定我认为有以下优点：一、选取传唱度较高的经典音乐剧唱段。二、选取的剧目风格多样，便于不同类型的演唱者学习。三、针对音乐剧演唱课堂的教学特点，曲目以独唱、二重唱作品为主，还有少量三重唱作品，不包含合唱作品。四、作品难度适中，高难度作品的选择较少。五、书中附有所有曲目的伴奏音乐，以便读者参考学习和使用。

该套教材分为中外作品两部分，中国作品收录了7个剧目中的37首唱段，涵盖《新白蛇传》《妈妈再爱我一次》《蝶》《金沙》《同一个月亮》等优秀音乐剧。外国作品收录了6个剧目的32首唱段，多为大家熟知的西方经典音乐剧，如《歌剧魅影》《猫》《西贡小姐》《悲惨世界》《巴黎圣母院》等。

在此，我对两位青年教师的辛劳付出和积极探索表示肯定，衷心希望此套教材可以成为音乐剧声乐教学的有益参考，并能对音乐剧的研究产生积极意义。由于篇幅的局限，这次收录的曲目还具有一定的局限性，相信随着中国音乐剧表演创作的不断发展和编者的不断深入研究，该系列丛书的后续教材会陆续与大家见面，衷心祝愿他们取得更大的成绩。

<div style="text-align:right">

王章华

2018年10月

</div>

目 录

悲惨世界 Les Misérables（1980年）

梦一场 I Dreamed a Dream（女声独唱）
.. Herbert Kretzmer 词　Claude-Michel Schönberg 曲（2）

繁星 Stars（男声独唱）
.. Herbert Kretzmer 词　Claude-Michel Schönberg 曲（7）

充满爱的心 A Heart Full of Love（男女声二重唱）
.. Herbert Kretzmer 词　Claude-Michel Schönberg 曲（12）

独自彷徨 On My Own（女声独唱）
.. Herbert Kretzmer 词　Claude-Michel Schönberg 曲（16）

带他回家 Bring Him Home（男声独唱）
.. Herbert Kretzmer 词　Claude-Michel Schönberg 曲（20）

人去楼空 Empty Chairs at Empty Tables（男声独唱）
.. Herbert Kretzmer 词　Claude-Michel Schönberg 曲（24）

猫 Cats（1981年）

诺·腾·塔格 The Rum Tum Tugger（男声独唱）
.. Trevor Nunn after T. S. Eliot 词　Andrew Lloyd Webber 曲（30）

蒙格杰瑞和兰佩蒂瑟 Mungojerrie and Rumpelteazer（男女声二重唱）
.. Trevor Nunn after T. S. Eliot 词　Andrew Lloyd Webber 曲（36）

麦凯维迪 Macavity（女声二重唱）
.. Trevor Nunn after T. S. Eliot 词　Andrew Lloyd Webber 曲（43）

回忆 Memory（女声独唱）
.. Trevor Nunn after T. S. Eliot 词　Andrew Lloyd Webber 曲（53）

歌剧魅影 The Phantom of the Opera（1982年）

想念我 Think of Me（女声独唱）
.. Charles Hart & Richard Stilgoe 词　Andrew Lloyd Webber 曲（59）

歌剧魅影 The Phantom of the Opera（男女声二重唱）
················· Charles Hart & Richard Stilgoe 词　Andrew Lloyd Webber 曲（65）

夜的音乐 The Music of the Night（男声独唱）
················· Charles Hart & Richard Stilgoe 词　Andrew Lloyd Webber 曲（73）

正是我企盼 All I Ask of You（男女声二重唱）
················· Charles Hart & Richard Stilgoe 词　Andrew Lloyd Webber 曲（79）

希望你曾降临 Wishing You Were Somehow Here Again（女声独唱）
················· Charles Hart & Richard Stilgoe 词　Andrew Lloyd Webber 曲（84）

不归点 The Point of No Return（男女声二重唱）
················· Charles Hart & Richard Stilgoe 词　Andrew Lloyd Webber 曲（89）

西贡小姐 Miss Saigon（1989 年）

太阳和月亮 Sun and Moon（男女声二重唱）
················· Alain Boublil 词　Claude-Michel Schönberg 曲（98）

世界末日 Last Night of the World（男女声二重唱）
················· Alain Boublil 词　Claude-Michel Schönberg 曲（103）

我始终相信 I Still Believe（女声二重唱）
················· Alain Boublil 词　Claude-Michel Schönberg 曲（114）

一生都为你 I'd Give My Life for You（女声独唱）
················· Alain Boublil 词　Claude-Michel Schönberg 曲（122）

美国梦 The American Dream（男声独唱）
················· Alain Boublil 词　Claude-Michel Schönberg 曲（128）

变身怪医 Jekyll & Hyde（1997 年）

无人知晓我是谁 No One Knows Who I Am（女声独唱）
················· Leslie Bricusse 词　Frank Wildhorn 曲（142）

就在此刻 This Is the Moment（男声独唱）
················· Leslie Bricusse 词　Frank Wildhorn 曲（145）

爱人如你 Someone Like You（女声独唱）
················· Leslie Bricusse 词　Frank Wildhorn 曲（151）

旧欢如梦 Once Upon a Dream（女声独唱）
················· Leslie Bricusse 词　Frank Wildhorn 曲（156）

在他眼里 In His Eyes（女声二重唱）
················· Leslie Bricusse 词　Frank Wildhorn 曲（159）

巴黎圣母院 Notre-Dame de Paris（1998 年）

大教堂时代 Le temps des cathédrales（男声独唱）
.. Luc Plamondon 词 Richard Cocciante 曲（166）

波希米亚女郎 Bohémienne（女声独唱）
.. Luc Plamondon 词 Richard Cocciante 曲（172）

美人 Belle（男声三重唱）
.. Luc Plamondon 词 Richard Cocciante 曲（182）

我家就是你家 Ma maìson c'est ta maìson（男女声二重唱）
.. Luc Plamondon 词 Richard Cocciante 曲（190）

月光 Lune（男声独唱）
.. Luc Plamondon 词 Richard Cocciante 曲（196）

舞吧，艾丝梅拉达 Danse mon Esméralda（男声独唱）
.. Luc Plamondon 词 Richard Cocciante 曲（202）

悲惨世界

Les Misérables

（1980 年）

剧目简介

音乐剧《悲惨世界》是由法国音乐剧作曲家克劳德-米歇尔·勋伯格（Claude-Michel Schönberg）和阿兰·鲍伯利（Alain Boublil）共同创作的一部音乐剧，改编自维克多·雨果的同名小说。该剧于 1980 年在法国巴黎的 Palais des Sports 首次公演，后由赫伯特·克莱茨（Herbert Kretzmer）创作了英文歌词，1987 年获八项托尼奖，成为世界四大经典音乐剧之一。

该剧以 1832 年巴黎共和党人起义为背景，讲述了主人公冉·阿让（Jean Valjean）在 19 年强制劳改后获释，警长沙威（Javert）给了他一张无论到哪里都要出示的黄色通行证，提醒他永远都是一个囚犯。冉·阿让憎恨社会不公，但受到善良主教的感化后决定重新做人，隐姓埋名 8 年后成为一家工厂的老板和当地的市长。女工芳汀（Fantine）因被工友排挤失去工作沦落为妓女，临终托孤于冉·阿让。冉·阿让从刻薄的旅店老板夫妻手里赎回芳汀的私生女珂赛特（Cosette），却又被沙威觉察出了真正的身份，他再度隐姓埋名以摆脱沙威的追逐。珂赛特长大成人后与革命青年马吕斯（Marius）相爱。革命中，大批的有志青年流血牺牲，也包括暗恋马吕斯的女孩艾潘妮（Éponine）和革命领袖安灼拉（Enjolras）。在经历了血雨腥风之后，冉·阿让救出了马吕斯，也救出了镇压这次革命的警长沙威。沙威在极度矛盾中自杀，冉·阿让则平静地在临终前道出了自己的坎坷身世，祝福了即将成为一对新人的珂赛特和马吕斯。

作品把原著中的"苦难""爱""革命"三个主题用音乐剧的形式完美呈现，歌颂了在这愚昧和困苦世界中依然存在着的人性的仁爱和美好。该剧音乐气势恢宏、大气磅礴，富有史诗般的色彩。唱段的唱词十分简洁、通俗易懂，却能准确刻画人物性格，传达丰富的内容，表现历史的厚重，而音乐旋律更是尤为经典，其中"On My Own""I Dreamed a Dream""Do You Hear the People Sing""One Day More"等唱段都成了脍炙人口的经典作品。

梦 一 场
I Dreamed a Dream

女声独唱

($^\flat$a—c^2)

Herbert Kretzmer 词
Claude-Michel Schönberg 曲

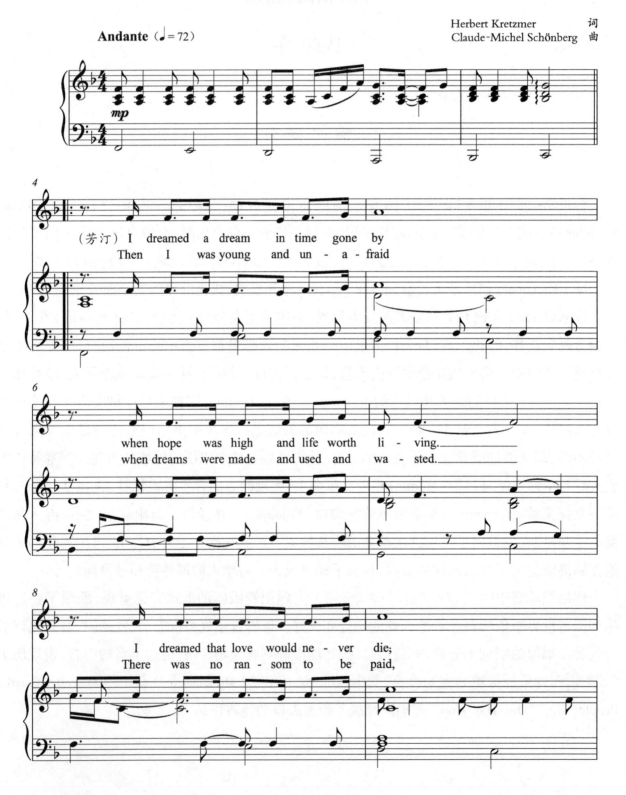

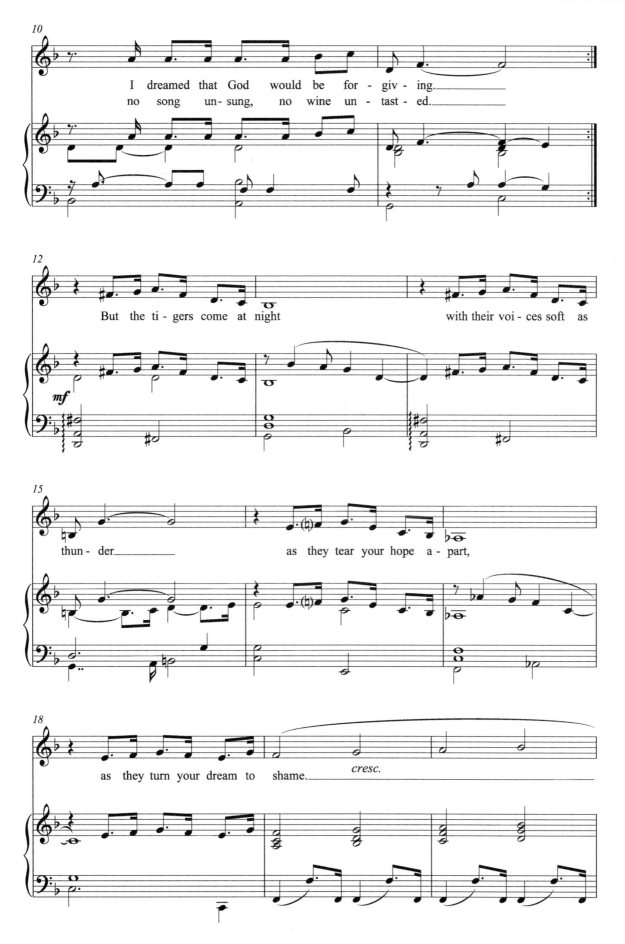

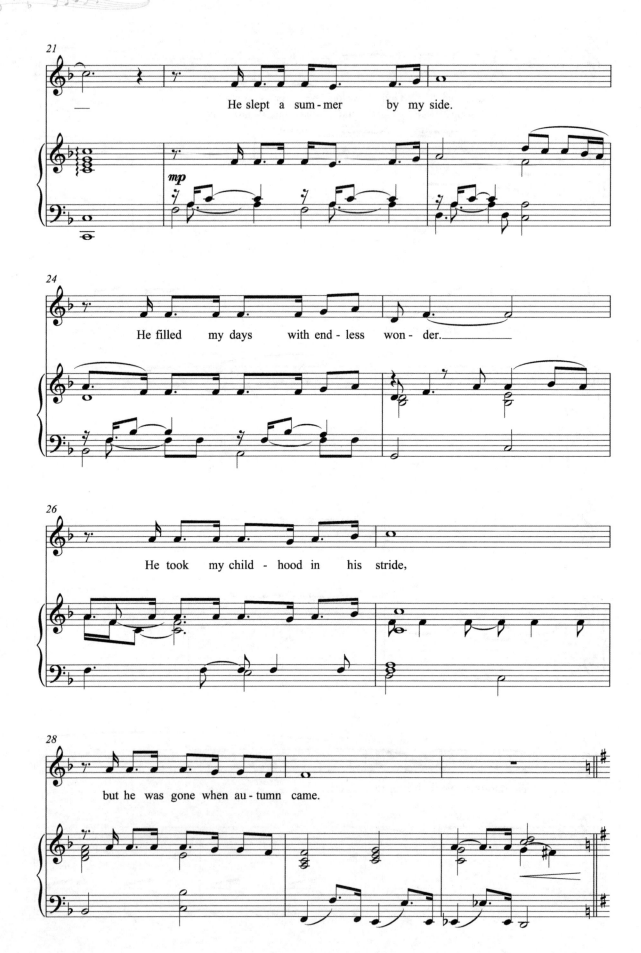

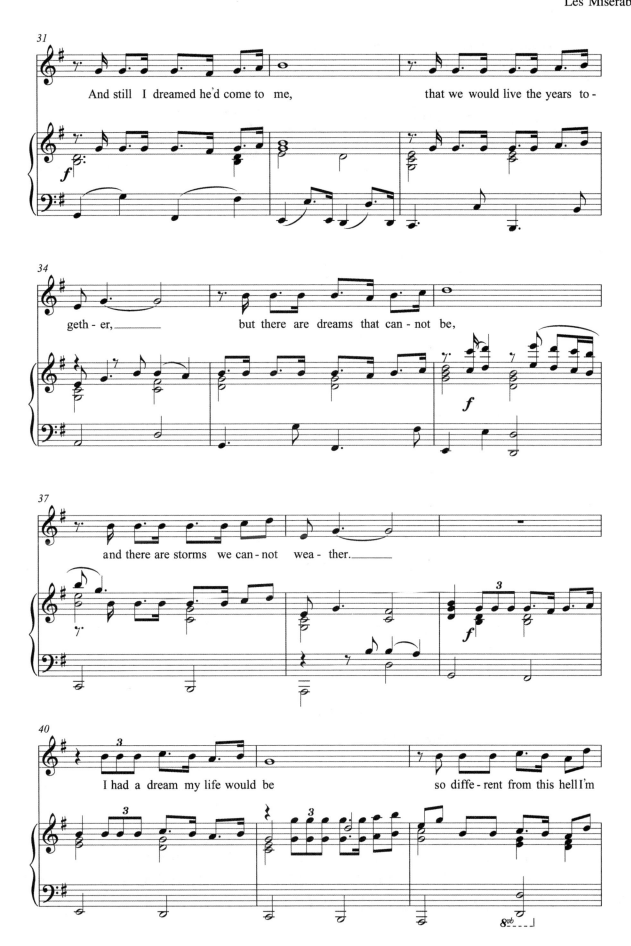

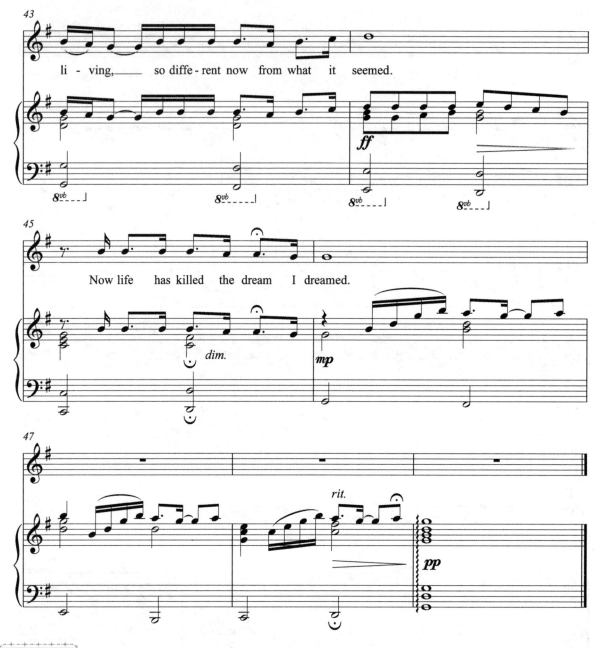

演唱提要

美丽的少女芳汀因美貌被工厂同僚妒恨,遭告发有私生女(当时有私生女这件事被视为荒淫无道的罪恶),从而被开除,流落街头。她想起了抛弃了她的男人和破碎的梦,伤痛不已,便唱起了这段"I Dreamed a Dream"。

该唱段旋律委婉优美动听,音乐语言简洁凝练,内涵丰富,情绪变化对比强烈。随着音乐转调,表现了"往日的梦""残酷的现实""无法实现的梦想"的戏剧性变化,也表达了坚韧勇敢的芳汀对美好生活、温暖人世的向往,并控诉了社会的黑暗和无情。

在演唱时需要注意逻辑重音和歌词的内涵,运用有层次的语气和灵活多变的音色,来体现人物一开始对爱情的美好憧憬和到最后对爱情及生活绝望的巨大情感落差,并且需要合理的气息控制做支撑,尤其是旋律大跳时要控制好气息才能自如地进行真假声的转换。该唱段属中高级程度曲目。

繁 星
Stars

男声独唱
(b—e²)

Herbert Kretzmer 词
Claude-Michel Schönberg 曲

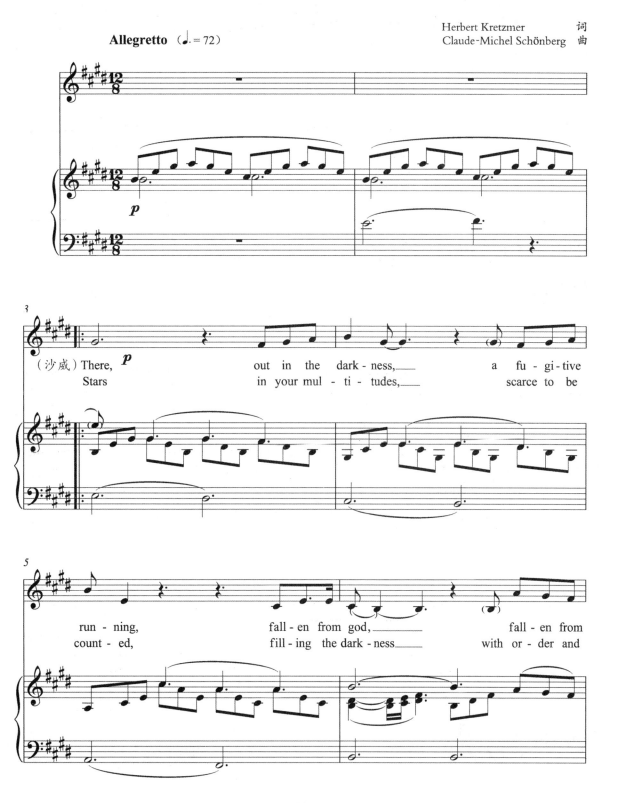

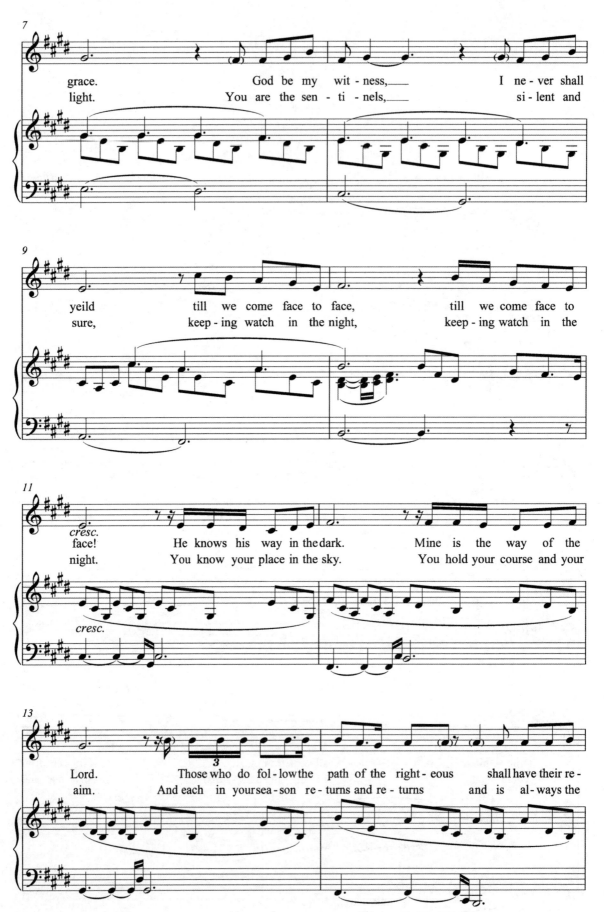

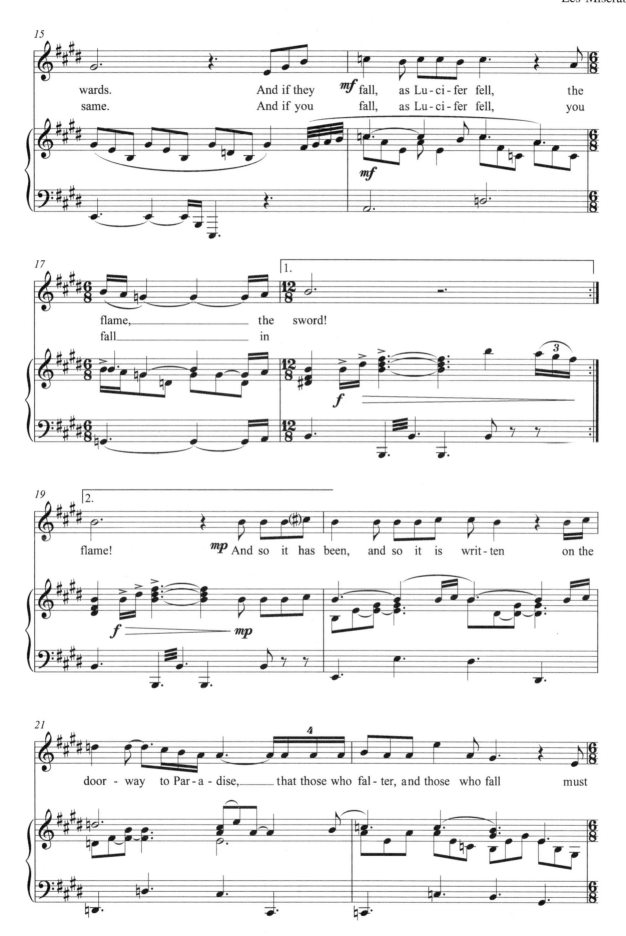

悲惨世界
Les Misérables

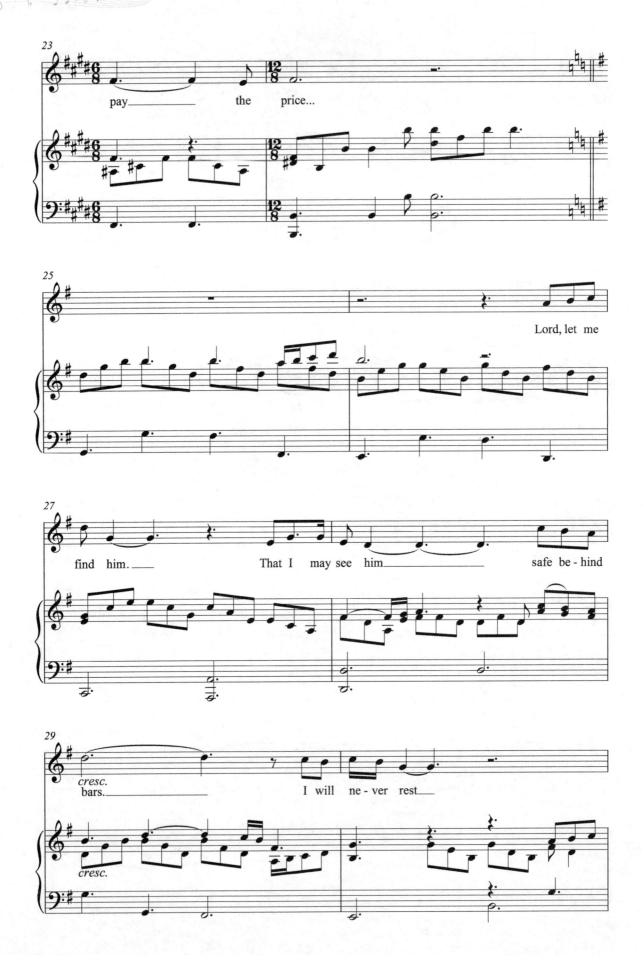

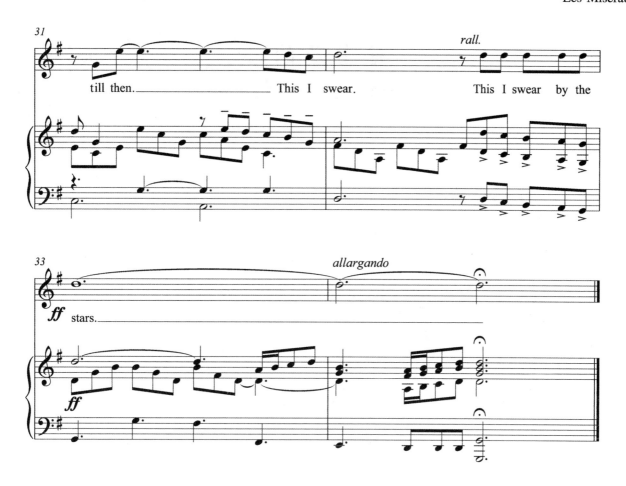

演唱提要

化名马德兰先生的冉·阿让被酒馆老板德纳认出是带走珂赛特的人,遭到围攻,却被警察沙威前来阻止。沙威在冉·阿让逃离后才认出他是多年来自己一直苦苦追寻的假释犯,于是他在繁星点点的夜空下正气凛然地向上帝发誓,一定要将他缉拿归案。

这首沙威的咏叹调旋律优美,三拍子的节奏型体现了夜晚的宁静安详,也反映了沙威内心的激动和不安。唱段开放式的结尾增强了音乐的戏剧性,暗示了沙威还没有捉拿到假释犯但又决心为此努力的心情。歌词部分融入了基督的精神,表现了沙威坚定的信念,蕴含了勇气、信仰和誓言。

该唱段应运用男中音结实浑厚的音色进行演唱,用坚定的语调表现沙威的使命感,用饱满的气息和灵活的呼吸作为支撑。不仅要保持整个旋律线条的连贯还要在快速的演唱中保持清晰的吐词。唱段最后高潮部分的六度、七度大跳音程的演唱要特别注意气息的稳定和音色的统一。该唱段属中高级程度曲目。

充满爱的心
A Heart Full of Love

男女声二重唱
(c^1—d^2)

Herbert Kretzmer 词
Claude-Michel Schönberg 曲

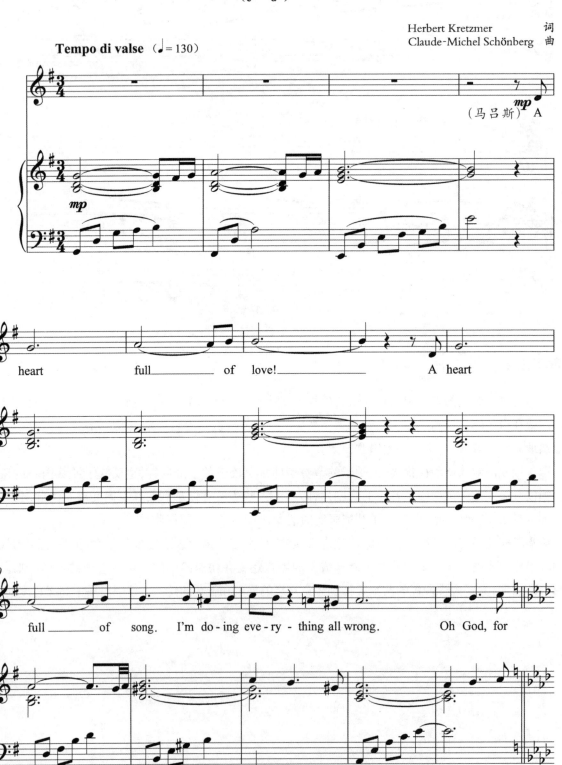

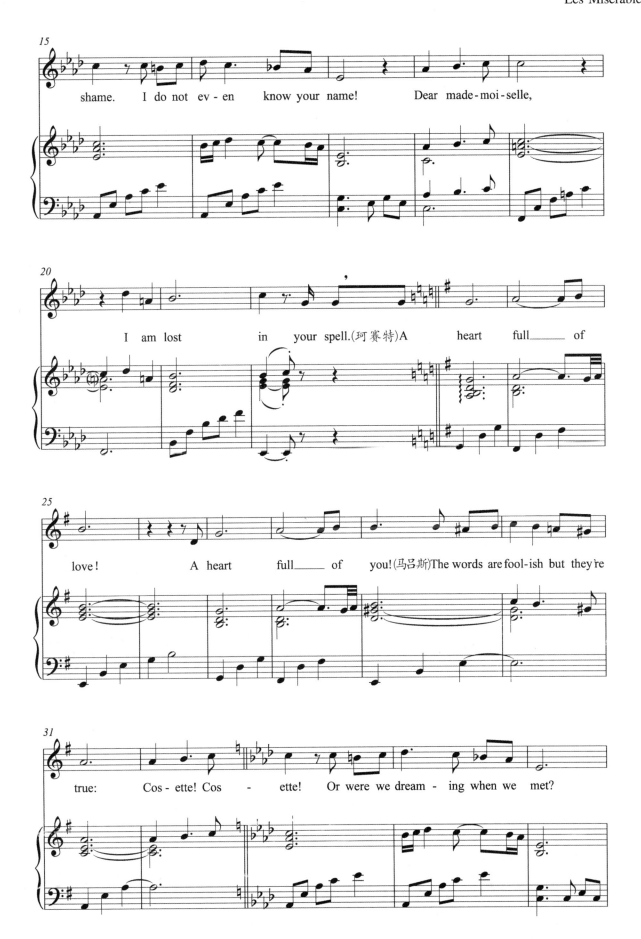

悲 惨 世 界
Les Misérables

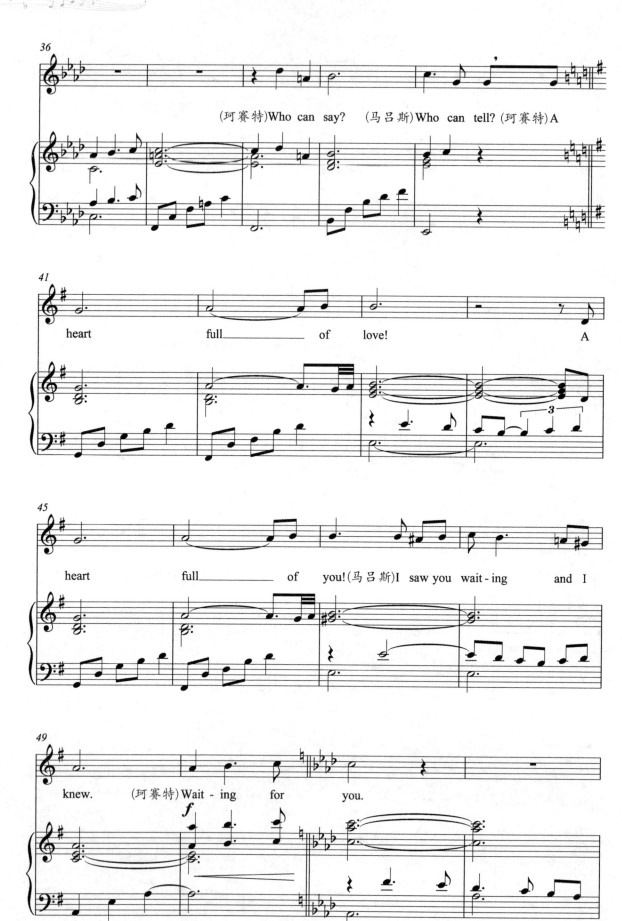

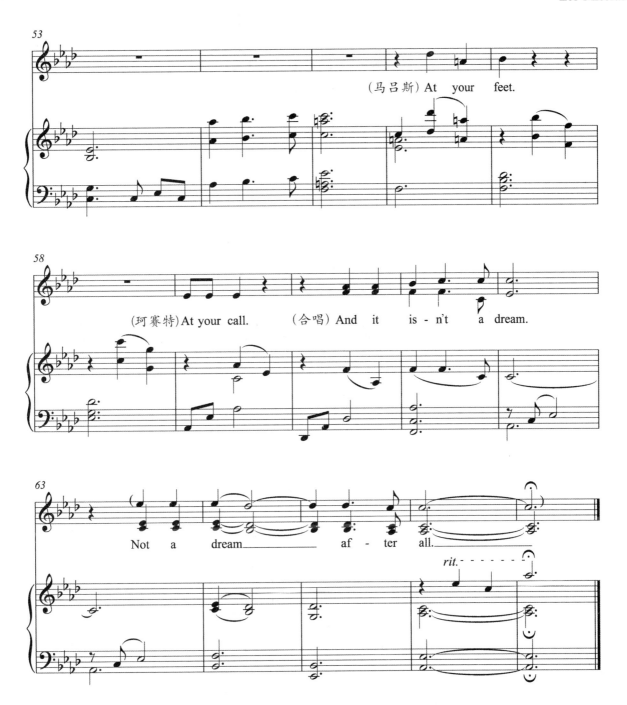

演唱提要

珂赛特在冉·阿让的花园里独自踱步,园外马吕斯在艾潘妮的带领下终于见到了倾心已久的爱人,马吕斯走进花园与珂赛特相会,两人相见恨晚,互诉衷肠,便开始对唱这首"A Heart Full of Love"。

此唱段篇幅短小,但唱词简洁明了,直抒胸臆,旋律柔情优美。二人的唱词互相交织,充分表现了二人一见倾心的纯洁美好的爱情。而一直暗恋马吕斯的艾潘妮在外面听到后心如针刺,珂赛特和马吕斯的浓浓爱意与艾潘妮的黯然失意形成了鲜明的对比。

演唱时注意运用柔和的音色,男女的配合需要旁若无人的默契,以表现出男女主人公初尝爱情的甜蜜感觉。该唱段属初级程度曲目。

独自彷徨
On My Own

女声独唱

($g-c^2$)

Herbert Kretzmer 词
Claude-Michel Schönberg 曲

Andante ($\quarternote = 72$)

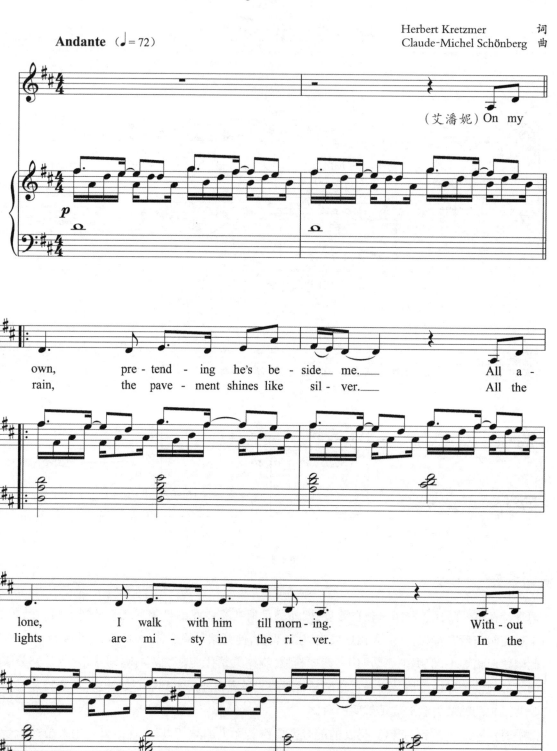

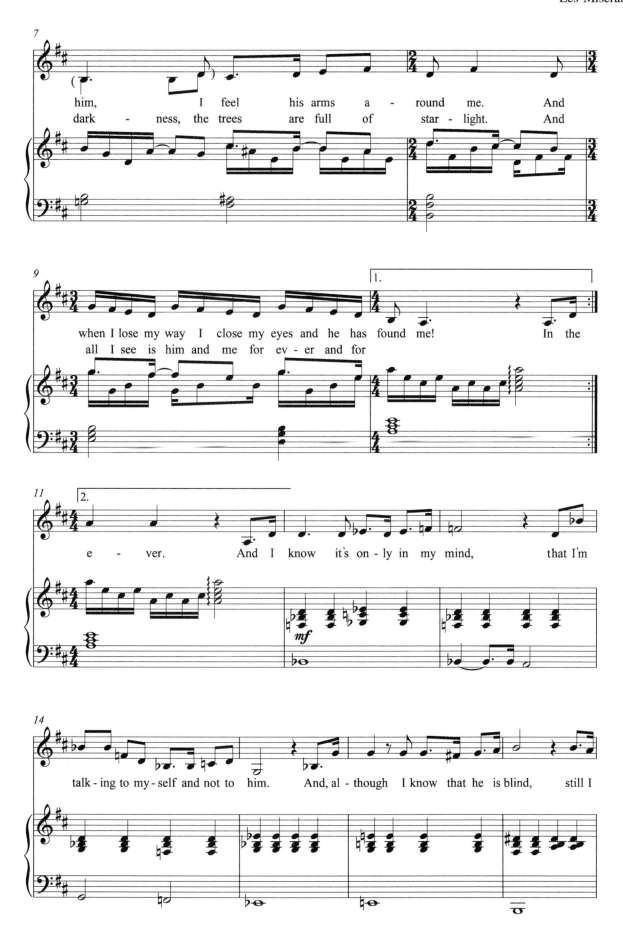

悲惨世界
Les Misérables

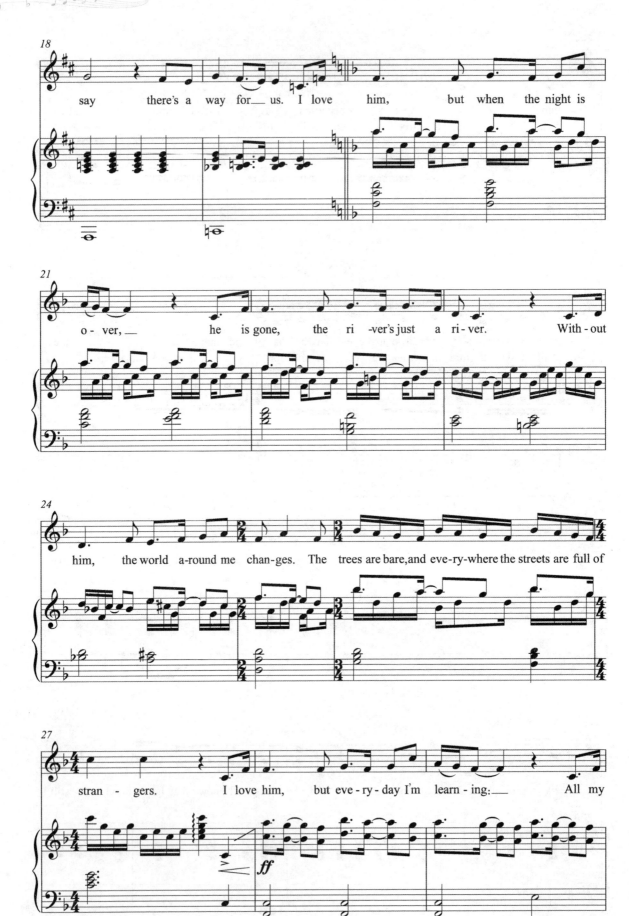

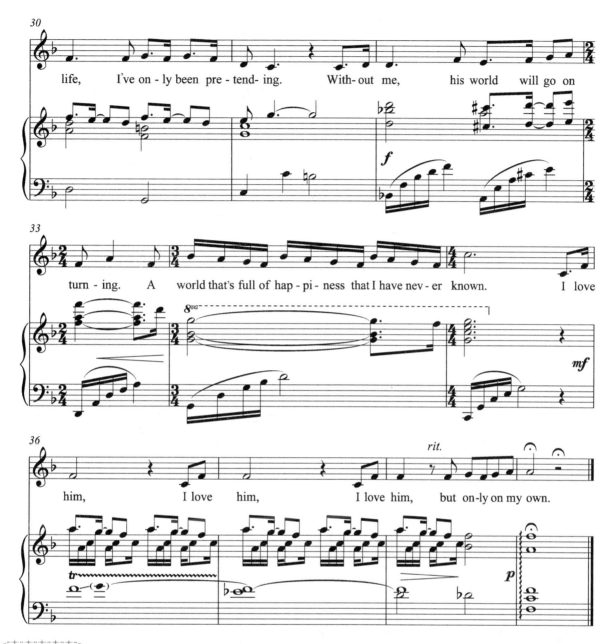

演唱提要

此唱段是这部剧作的"爱的主题",是艾潘妮的一段独白。一直暗恋着马吕斯的艾潘妮去为马吕斯送信给他的心上人,走在巴黎街头,想着马吕斯对自己的爱慕熟视无睹,不禁黯然伤神,但她还是决定要坚持与马吕斯并肩作战。唱段表现了艾潘妮对马吕斯无私的爱。

该唱段的旋律流畅又极具内在张力,音乐层次分明。前半段描写了艾潘妮对与马吕斯的爱情的幻想,想象着自己和他在街头浪漫相拥漫步;后半段则回归马吕斯并不爱自己的现实,结尾的三个"I love him"应一次比一次深刻,以塑造艾潘妮敢爱敢恨的人物形象和对爱情真谛的体悟。

此唱段的情绪起伏大、感情丰富、强弱对比明显,演唱时需要注意找准气息与声带自然结合的感觉,唱段中出现大跳的地方尤其要注意真假声的自然转换和混声的运用,切忌音色不统一出现卡壳现象。如倒数第二乐句结尾的长音 c^2,是人物情绪宣泄的高潮,假声的混入要不着痕迹,既要保持松弛又要有爆发力。该唱段属中级程度曲目。

带他回家
Bring Him Home

男声独唱

(c—f²)

Herbert Kretzmer 词
Claude-Michel Schönberg 曲

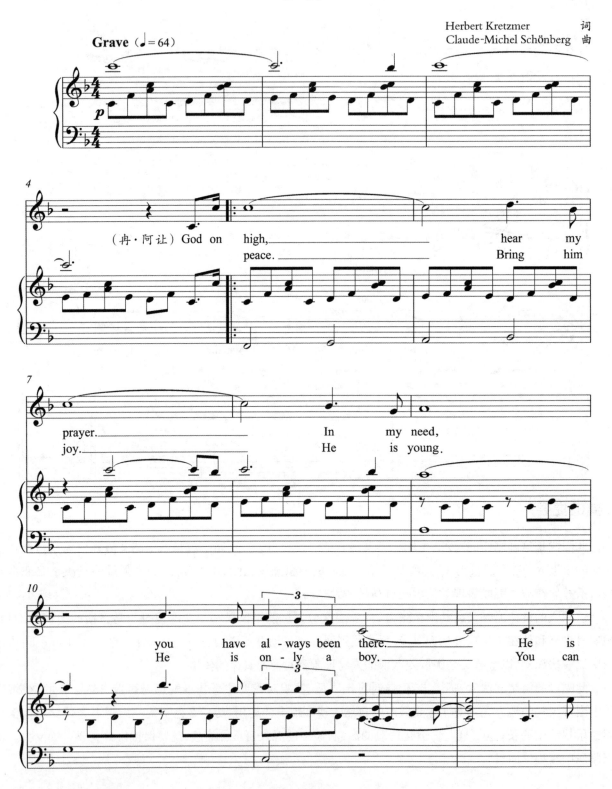

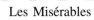
悲惨世界
Les Misérables

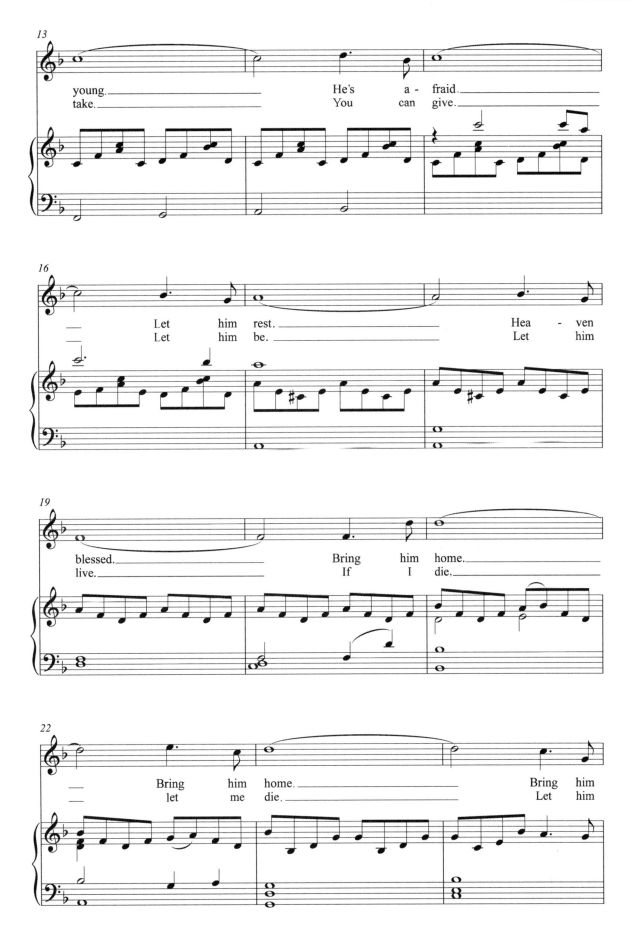

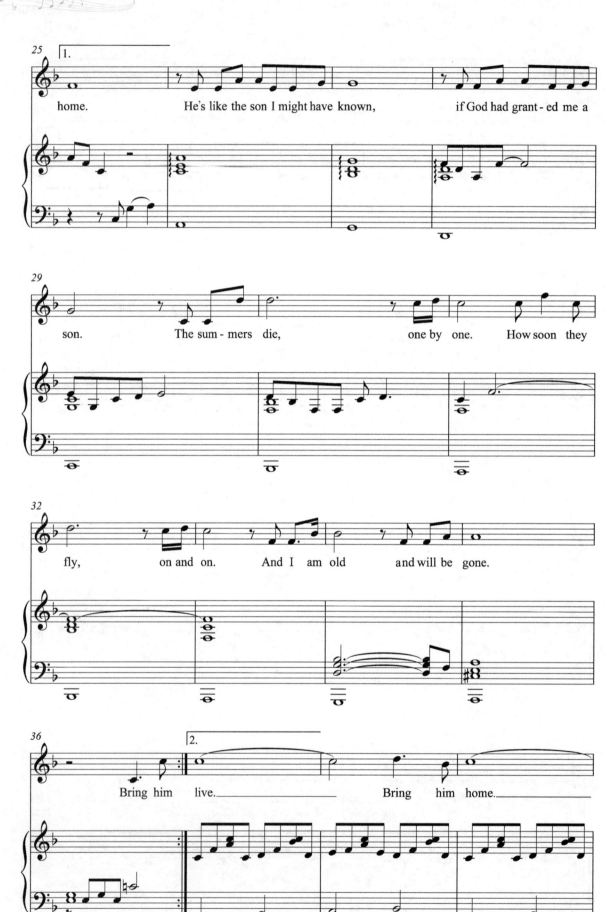

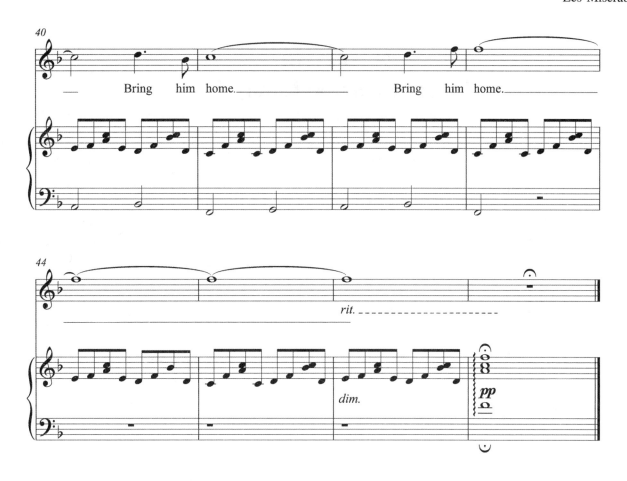

演唱提要

战争的间隙,学生们在深夜饮酒唱歌,冉·阿让静静地看着心中惦记着珂赛特而沉沉睡去的马吕斯,暗暗向上帝祈祷:"保护这个年轻人,让他能够平安度过今晚,和珂赛特团聚,让有情人终成眷属。如果上帝要取走任何人的性命,那就取我的吧。"于是就唱起了这首"Bring Him Home"。

该唱段有强烈的宗教意味,曲调优美、节奏自由明快、曲速徐缓、情感真挚,衬托了冉·阿让善良、正义、充满人性的光辉形象,表现了他对上帝的虔诚和对马吕斯的关爱。

演唱时需要准确把握人物情感,运用柔和圆润的音色表现人物诚实公正、以德报怨的生活态度。此唱段基本需运用弱声演唱,多次出现的八度甚至九度大跳,都对演唱者的气息控制能力要求很高,音量的控制要恰到好处,音色也要保持严格的统一,才能表现人物内心虔诚的祈祷。唱段最后自由延长弱唱的高音是全曲的难点,需要加强练习。该唱段属高级程度曲目。

人 去 楼 空
Empty Chairs at Empty Tables

男声独唱

(a—g²)

Herbert Kretzmer 词
Claude-Michel Schönberg 曲

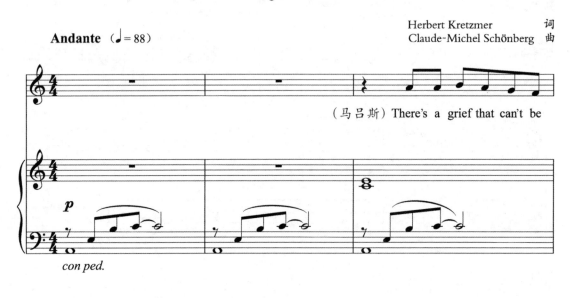

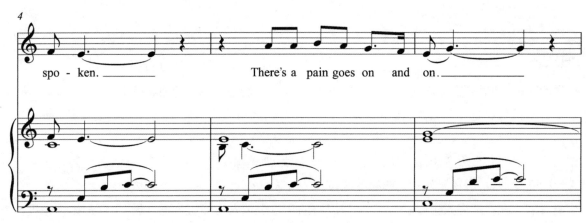

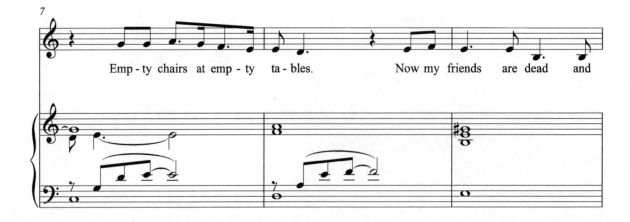

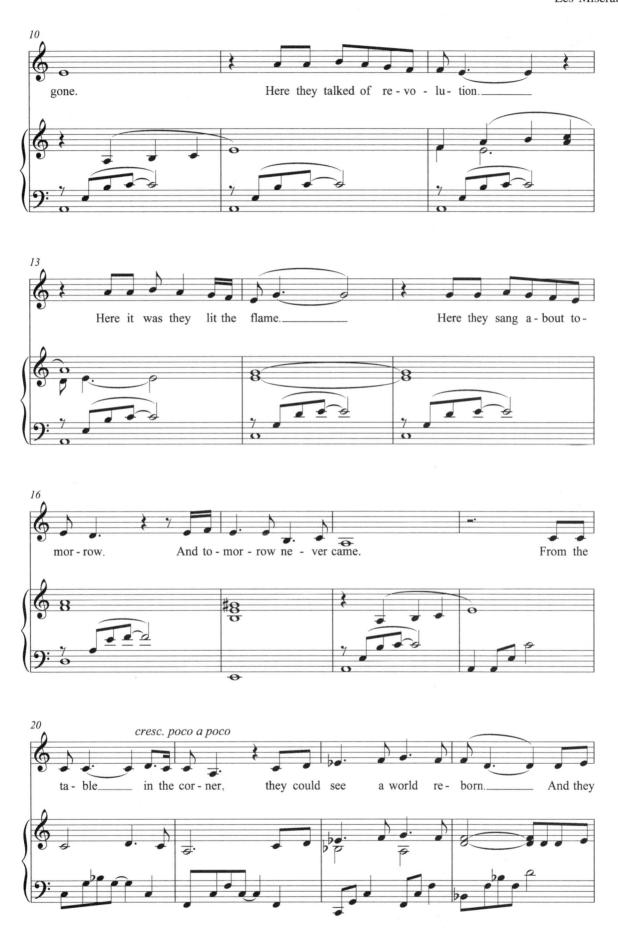

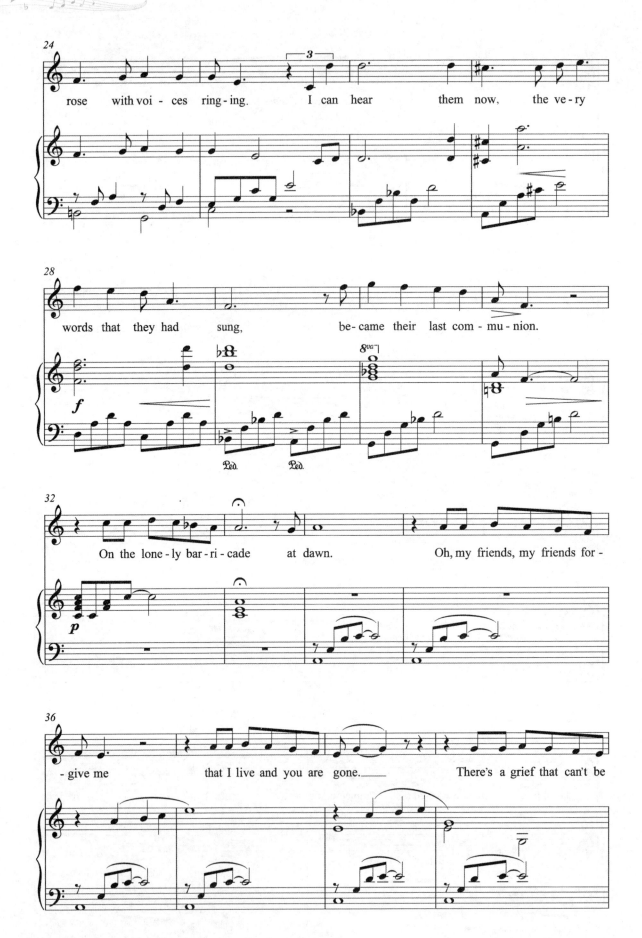

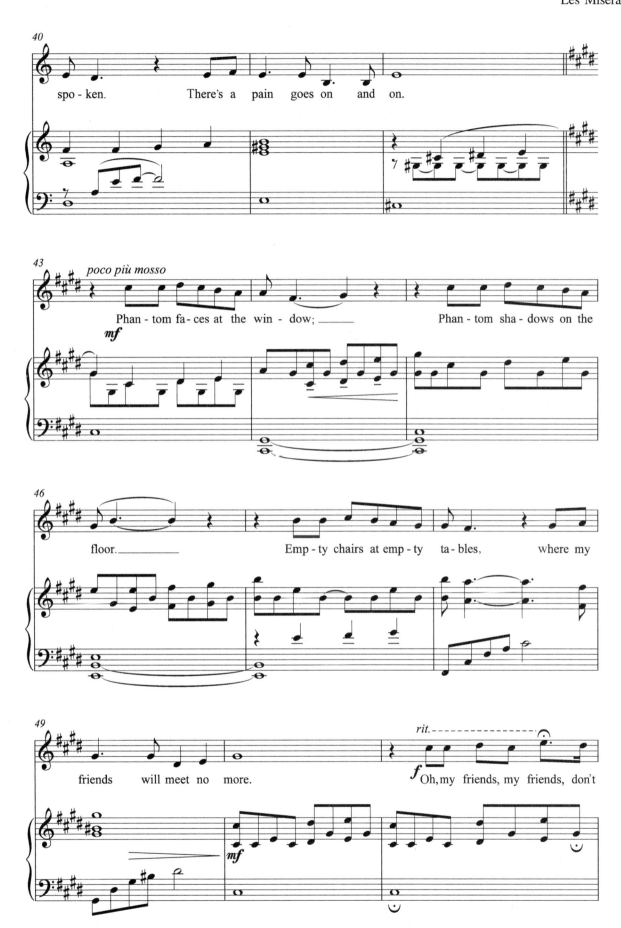

Les Misérables

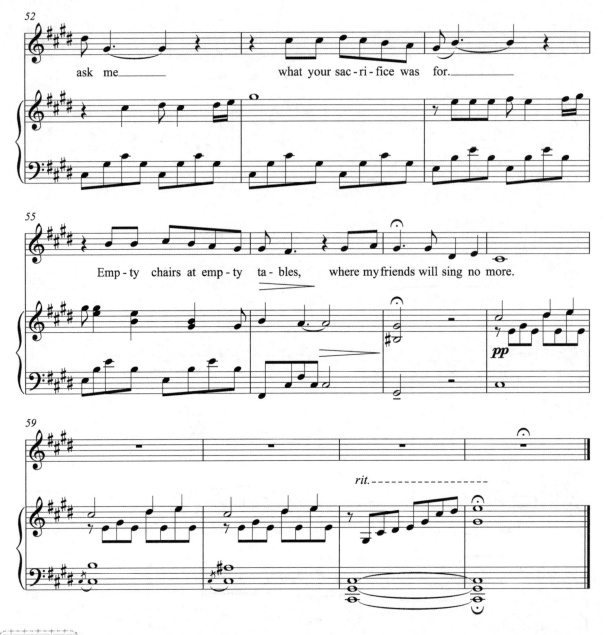

演唱提要

马吕斯在经过革命的战争之后,回想着自己与同伴们曾经的意气风发,指点江山,而如今这些曾经鲜活的生命都已逝去,人去楼空,不禁悲从心来,于是唱起了这段"Empty Chairs at Empty Tables"。马吕斯问牺牲是为了什么,如果牺牲是为了更好的明天,那么为何革命者为之牺牲的明天却并没有到来?徒劳的奋斗,白白的牺牲,这是革命的悲剧。

该唱段采用忧伤的小调,音乐层次分明。朴实简洁的唱词感人肺腑,催人泪下。唱段中音区的突然升高体现了往昔与今日对比的戏剧冲突,表达了马吕斯悲愤激昂而又无奈的矛盾心情,而后的转调则充分表现了他对同伴的怀念之情。

演唱时要特别注意声区的统一,要用细腻流畅的行腔来演唱,以表现人物无奈、自责、悲愤、复杂、多层次的情绪,曲中九度大跳处需要保持良好的共鸣才能避免声音干涩无光。演唱中要合理运用气息、语气、音量、音色以准确体现作品。该唱段属中高级程度曲目。

猫
Cats
（1981 年）

剧目简介

音乐剧《猫》是安德鲁·劳伊德·韦伯（Andrew Lloyd Webber）根据诺贝尔文学奖得主T. S. 艾略特（T. S. Eliot）为儿童写的诗改编的。它是音乐剧历史上最成功的剧目，曾一度成为音乐剧的代名词。该剧于1981年5月11日在伦敦首演，并在同年获奥利弗奖等多个奖项，1983年获年度音乐剧等七项托尼奖。1997年，它更是冲破纪录成为百老汇历史上最长演不衰的剧目。

《猫》的故事很简单，杰里科猫族每年都会举行一次舞会，众猫们会在一年一度的盛大聚会上挑选一只猫升天获得重生的机会。一年一度的盛大聚会再次来临，长老猫老杜特洛诺米（Old Deuteronomy）主持这次聚会，帅气的英雄猫蒙克斯崔普（Munkustrap）、性感的母猫首领鲍巴露瑞娜（Bombalurina）、谨慎的胆小猫蒂米特（Demeter）、滑稽机灵的一对小偷猫兰佩蒂瑟（Rumpelteazer）和蒙格杰瑞（Mungojerrie）、充满激情与魅力的摇滚猫诺·腾·塔格（Rum Tum Tugger）、神奇的魔术猫米斯塔佛利斯（Mistoffelees）和江洋大盗神出鬼没的魔鬼猫麦凯维迪（Macavity）等形形色色的猫纷纷登场，38只猫各有其生命的精彩之处。最后，当年曾经光彩照人今日却无比邋遢的魅力猫格里泽贝拉（Grizabella）以一曲《回忆》（"Memory"）打动了所有在场的猫，成为可以升上天堂的猫。

剧中的猫各有特点，他们在舞台上尽情表现。这部以猫为题材形似歌舞秀的音乐剧，包括了许多人生哲理，把众多形态各异的猫用拟人的手法展现出来，体现了世间百态和人情冷暖。在形式上也含有丰富的戏剧元素，剧中的舞蹈和音乐风格十分多元，有轻松活泼的踢踏舞，凝重华丽的芭蕾舞，还有充满动感的爵士舞和现代舞，完美呈现了各种猫的不同特征和性格。剧中的《回忆》一曲，更是在全世界广为流传，成为了永恒的经典。

诺·腾·塔格
The Rum Tum Tugger

男声独唱

(a—#f²)

Trevor Nunn after T.S.Eliot 词
Andrew Lloyd Webber 曲

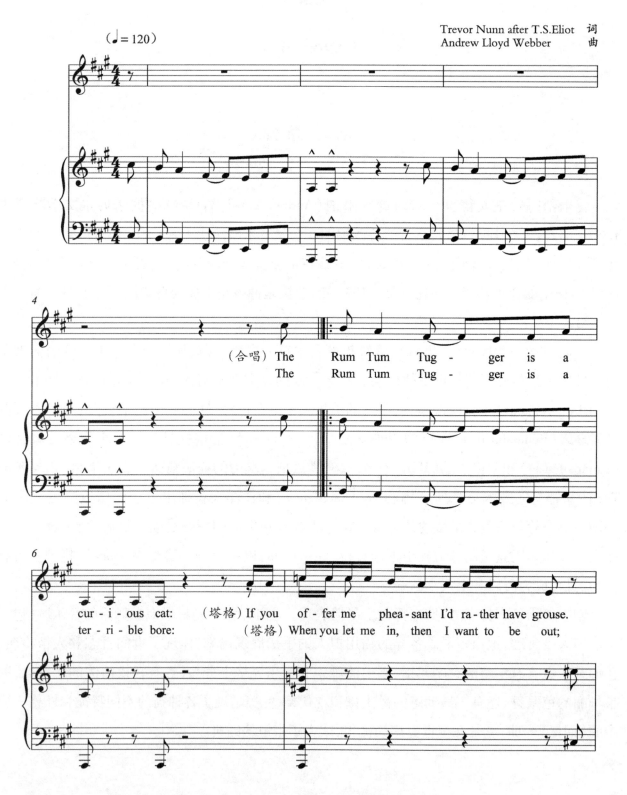

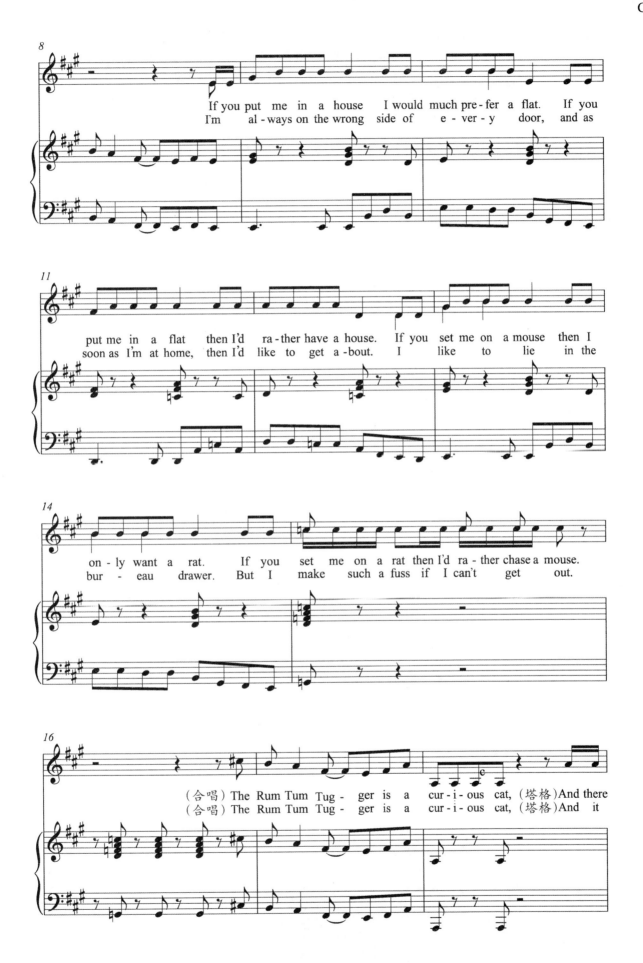

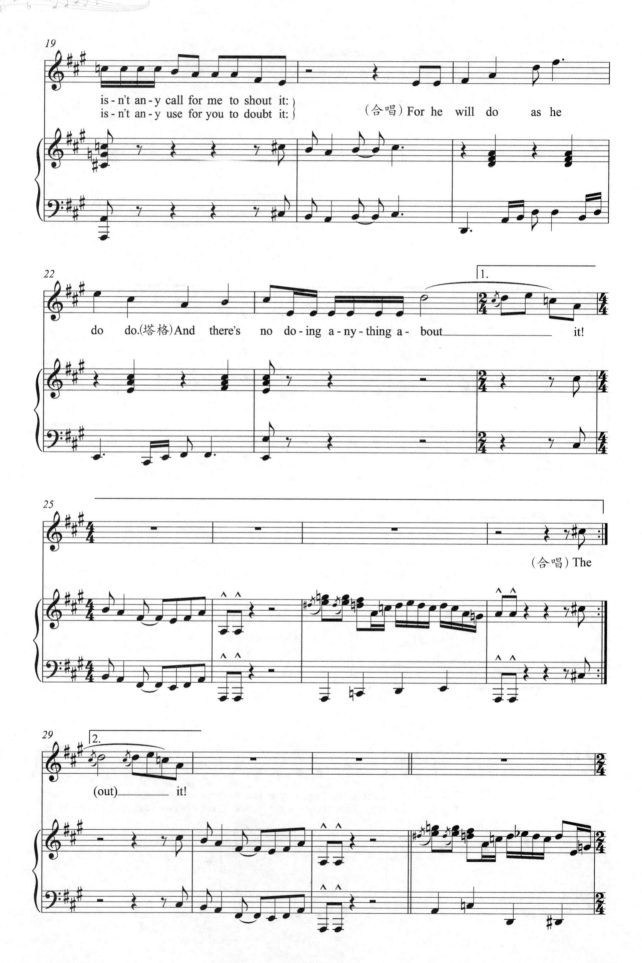

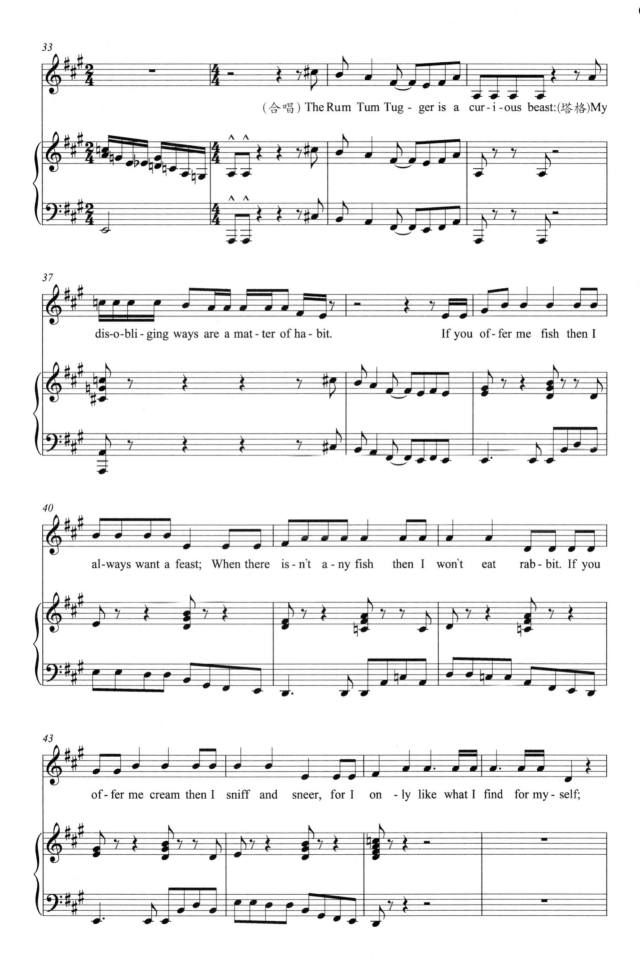

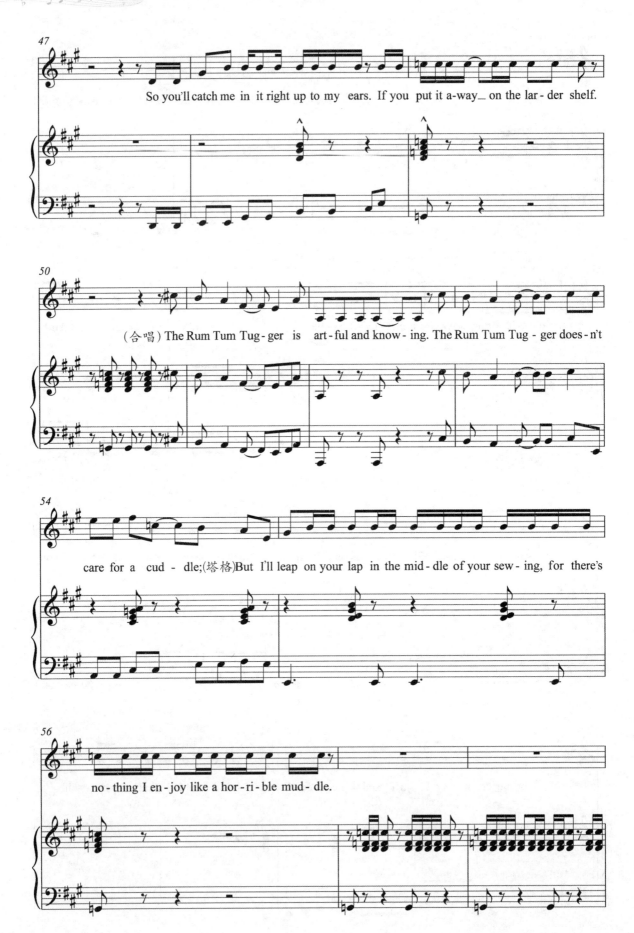

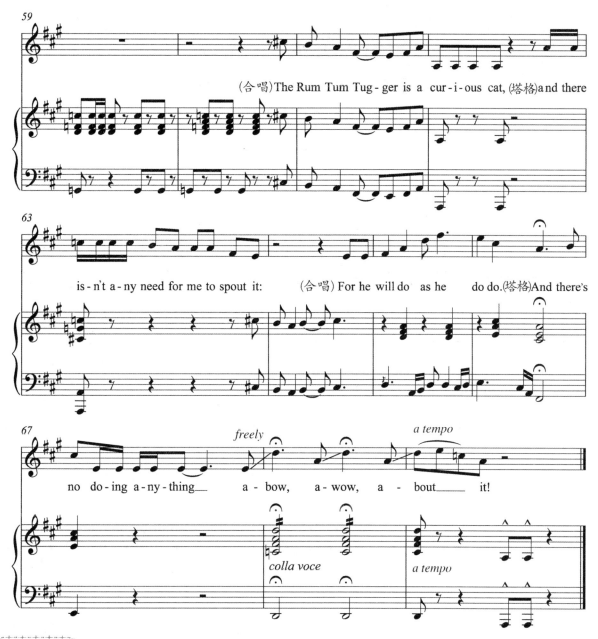

演唱提要

这是摇滚猫诺·腾·塔格的唱段。诺·腾·塔格是猫中的摇滚歌星和花花公子,他的背上有狮子般的鬃毛,胸口有着猎豹般的斑点;他变化无常,而且不易满足,因为别人给他什么他都不要,他只要自己还没有得到的。剧中他迈着夸张的步子登场,在聚光灯下狂舞,唱起这段"The Run Tum Tugger",母猫们都为他摇滚巨星般的气场所疯狂。

该唱段具有爵士摇滚风格,旋律比较简单,但歌词的语速非常快,韵律十足,是摇滚猫的一段自述,讲述了自己与众不同的行事方式,表现了他任性、张扬、傲气十足的个性。唱段中的伴唱恰到好处,体现了摇滚猫无限的魅力。

用较快的语速演唱大量绕口令般的唱词,是该唱段的难点。另外,还需要加上矫健而有爆发力的舞蹈表演,这样才能淋漓尽致地展现摇滚猫超具男性魅力的成年公猫形象和叛逆的性格。该唱段对演唱者的表演和舞蹈要求都非常高,属中高级程度曲目。

蒙格杰瑞和兰佩蒂瑟
Mungojerrie and Rumpelteazer

男女声二重唱

(a—e²)

Trevor Nunn after T.S.Eliot 词
Andrew Lloyd Webber 曲

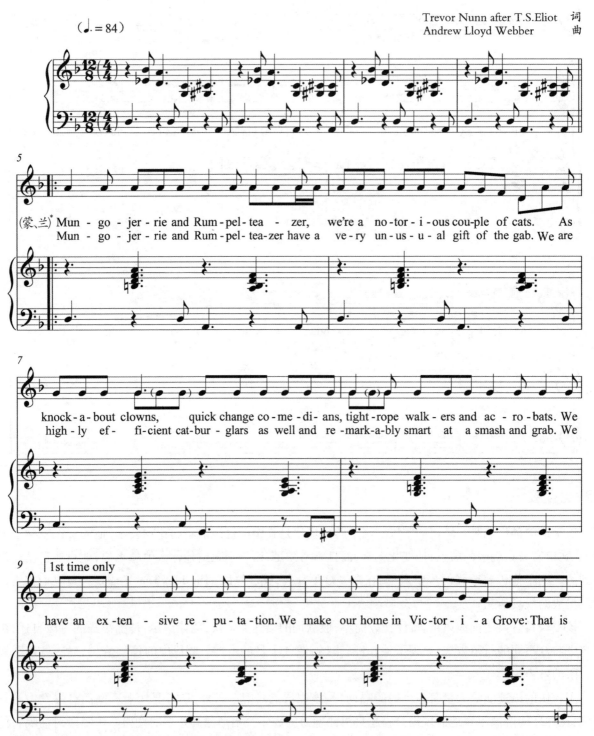

*此处的"蒙、兰"为蒙格杰瑞和兰佩蒂瑟的缩写。

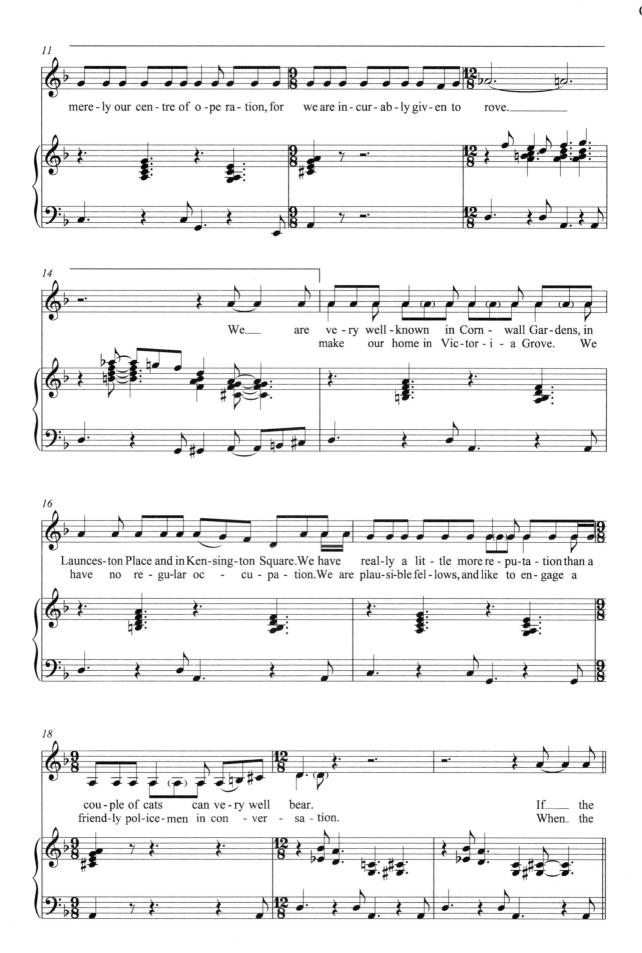

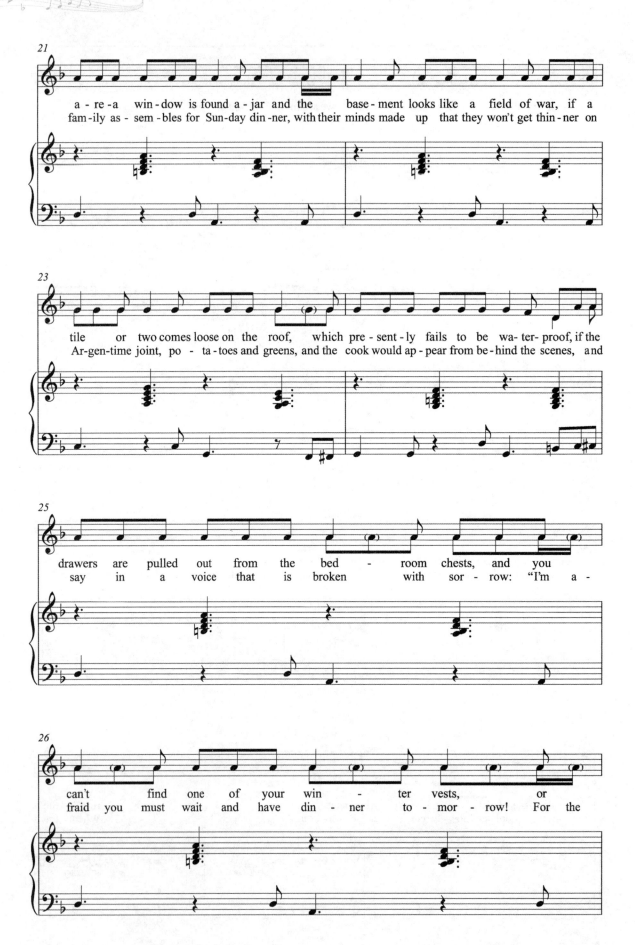

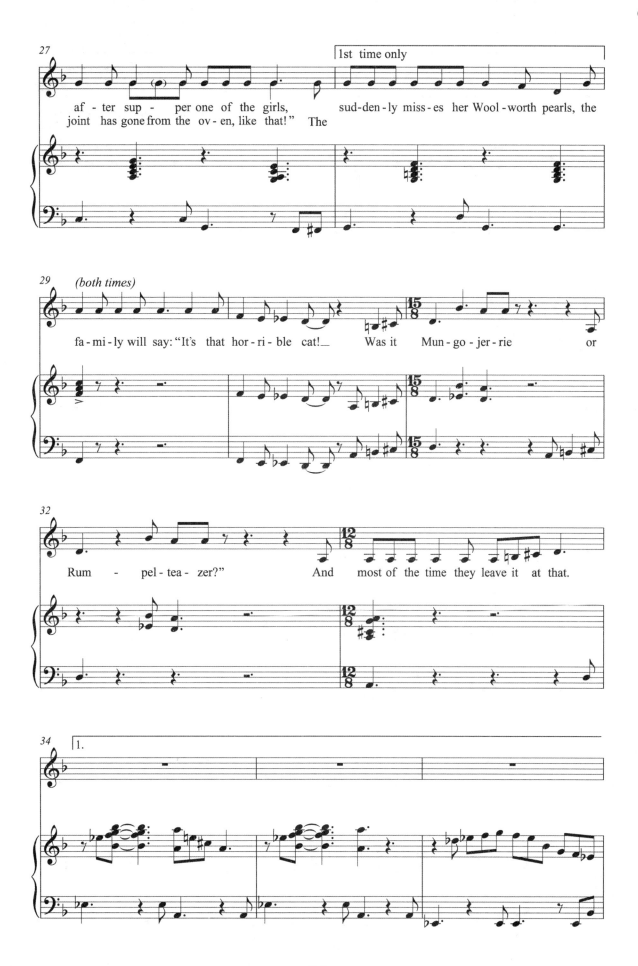

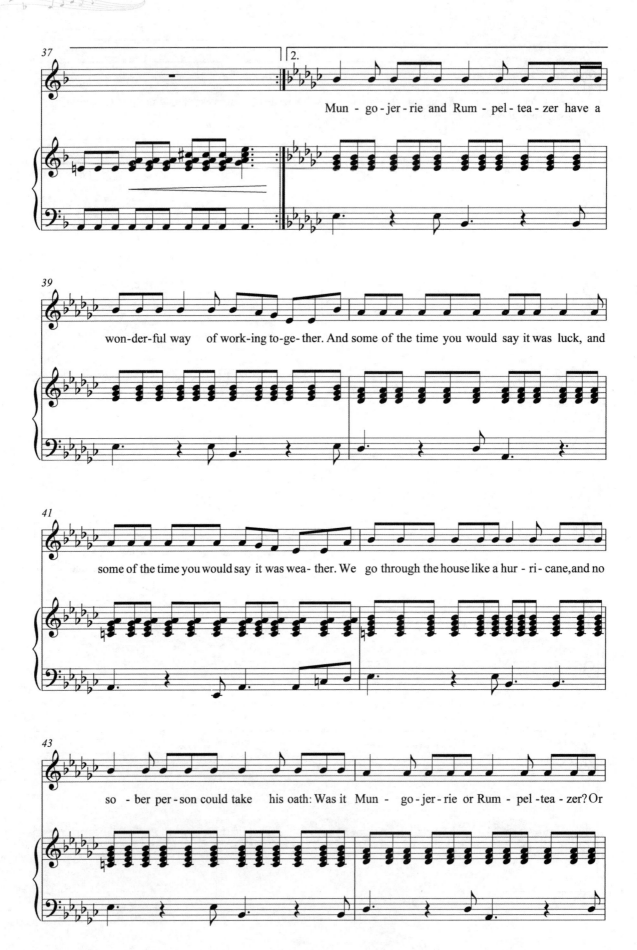

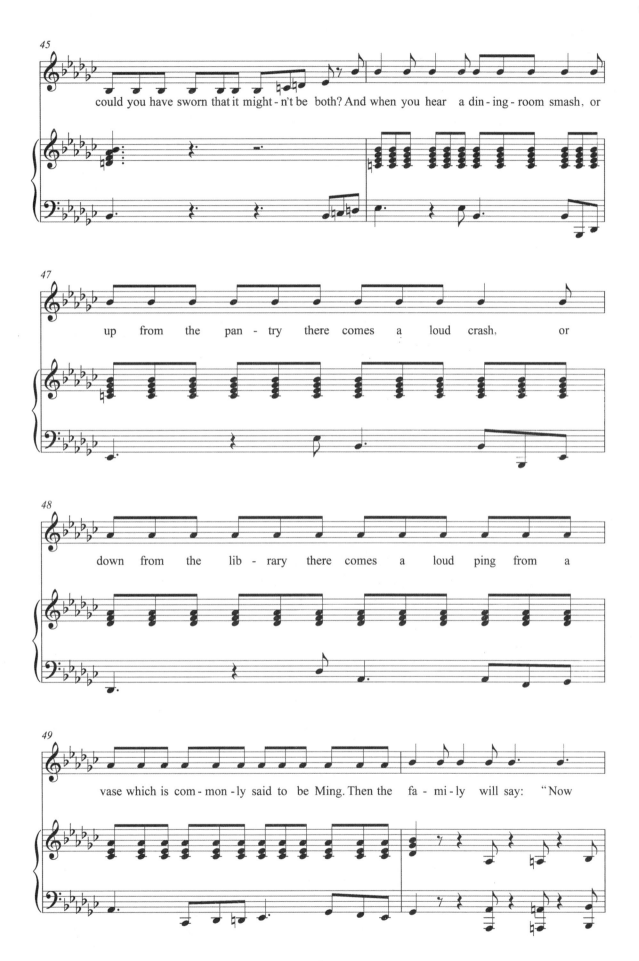

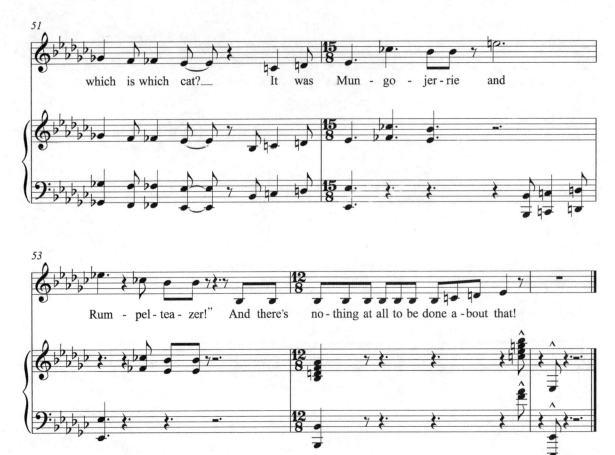

演唱提要

这是两只小偷猫蒙格杰瑞和兰佩蒂瑟的一段二重唱。这两只小偷猫是形影不离、配合默契的搭档,这对相貌相同的猫咪淘气而且顽皮,总在一起做坏事,喜欢恶作剧和偷窃。他们上场进行了自我介绍,并演绎了如何实行偷盗的行为。

该唱段音乐轻松诙谐,附点的节奏型和大量变化音体现了小偷猫蹑手蹑脚的行动特点,中间的一大段绕口令般的唱词,表明了他们盗术的高明和身手的敏捷。

除了唱,表演和舞蹈在该唱段中也同等重要,加上滑稽生动的表演和娴熟的舞蹈,才能准确完整地体现小偷猫的特点、完美诠释该唱段。所以演唱者要注意在边跳边唱时保持良好的气息支撑。该唱段属于中级程度曲目。

麦 凯 维 迪
Macavity

女声二重唱

(a—c²)

Trevor Nunn after T.S.Eliot 词
Andrew Lloyd Webber 曲

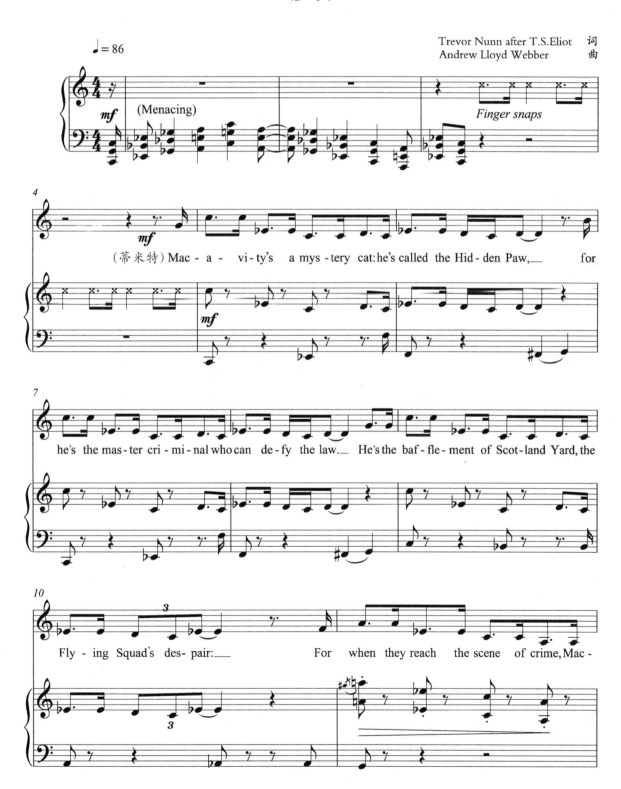

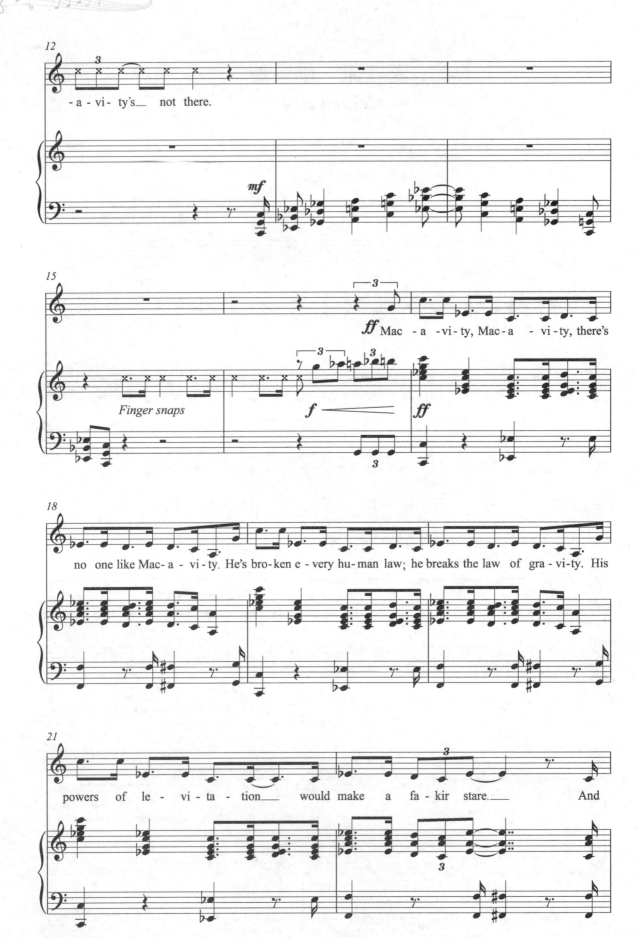

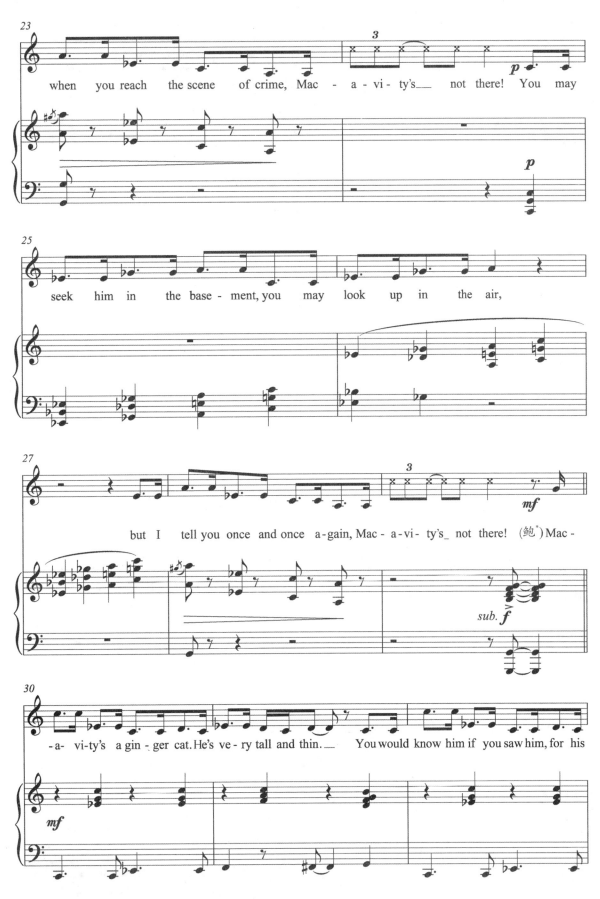

*鲍为鲍巴露瑞娜的简称,后同。

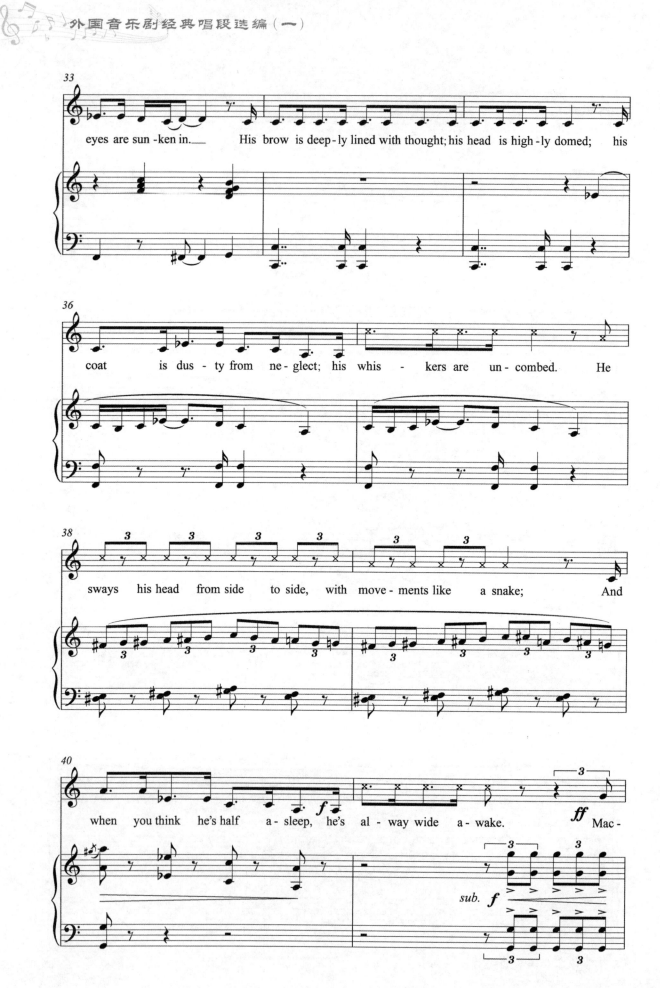

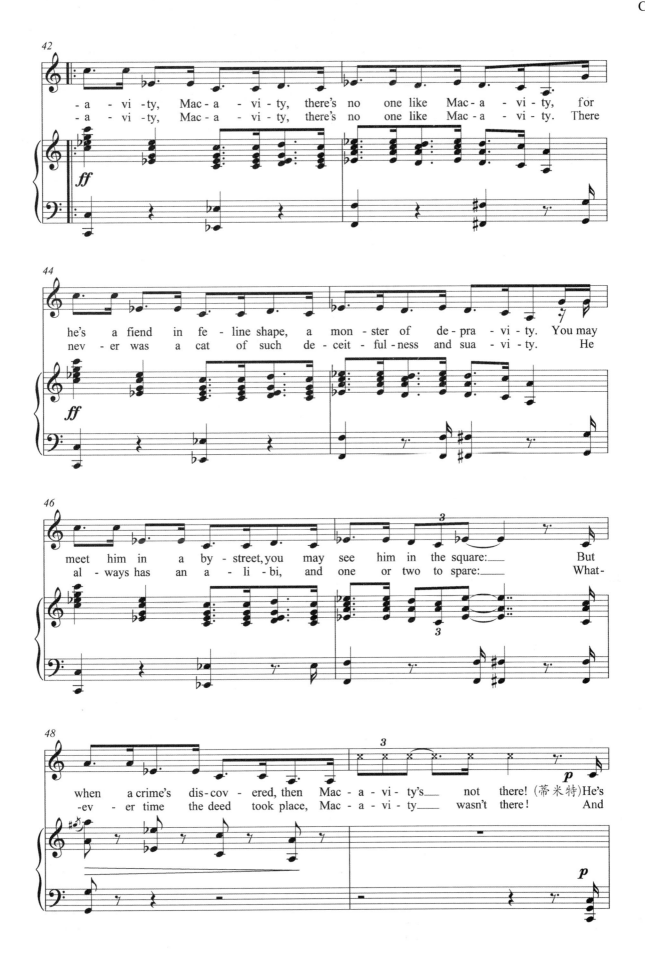

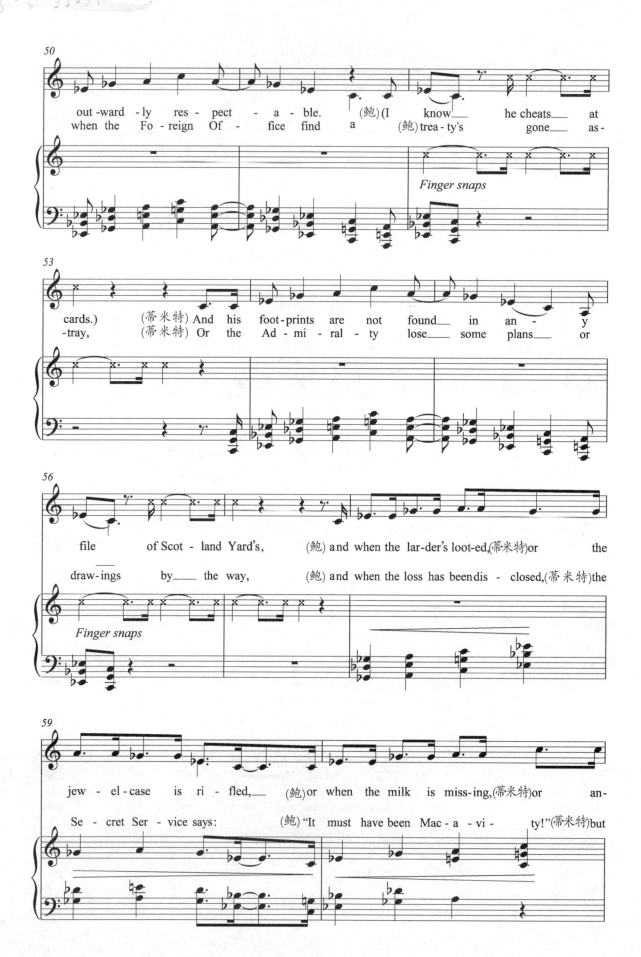

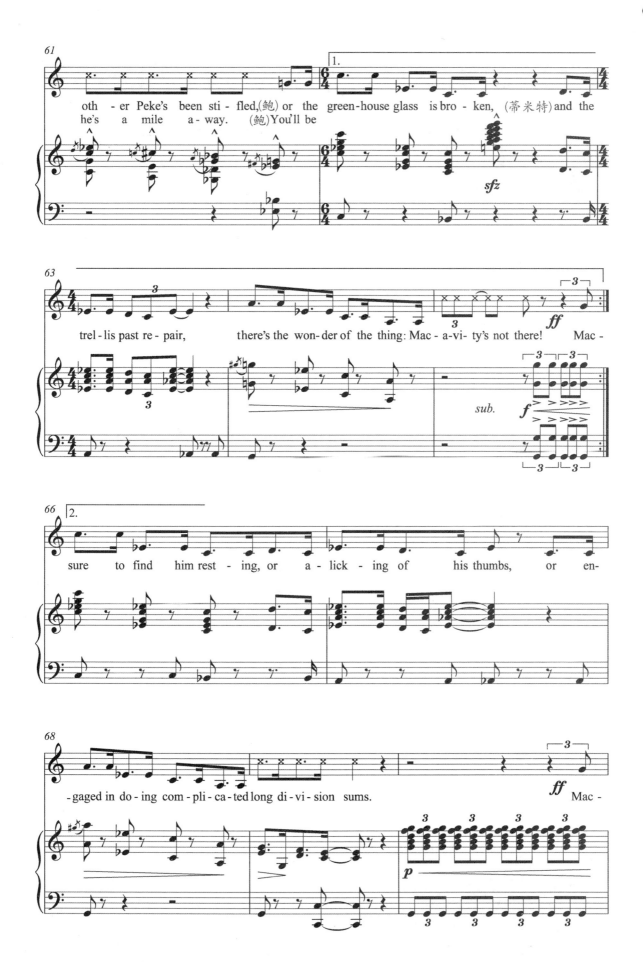

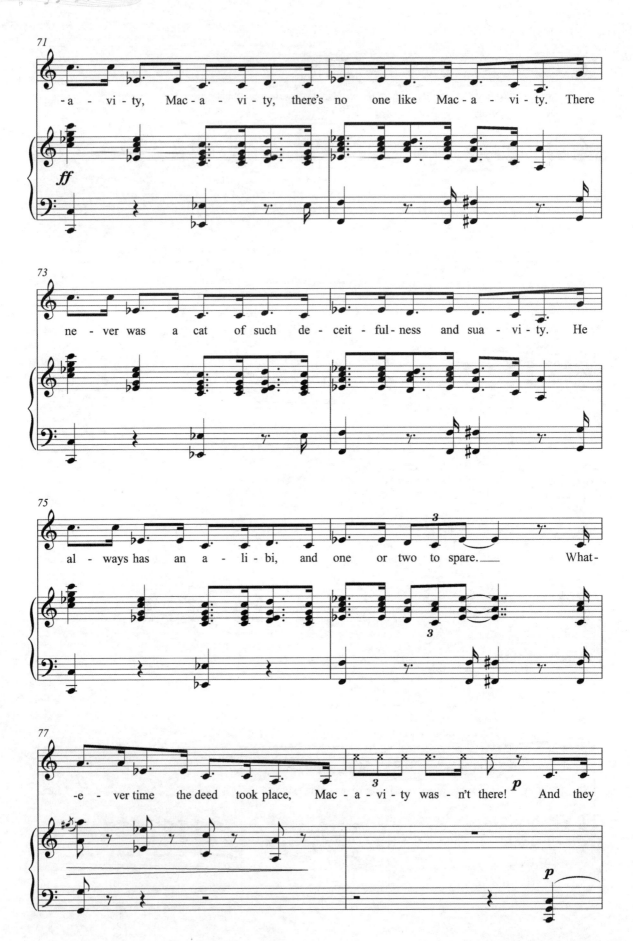

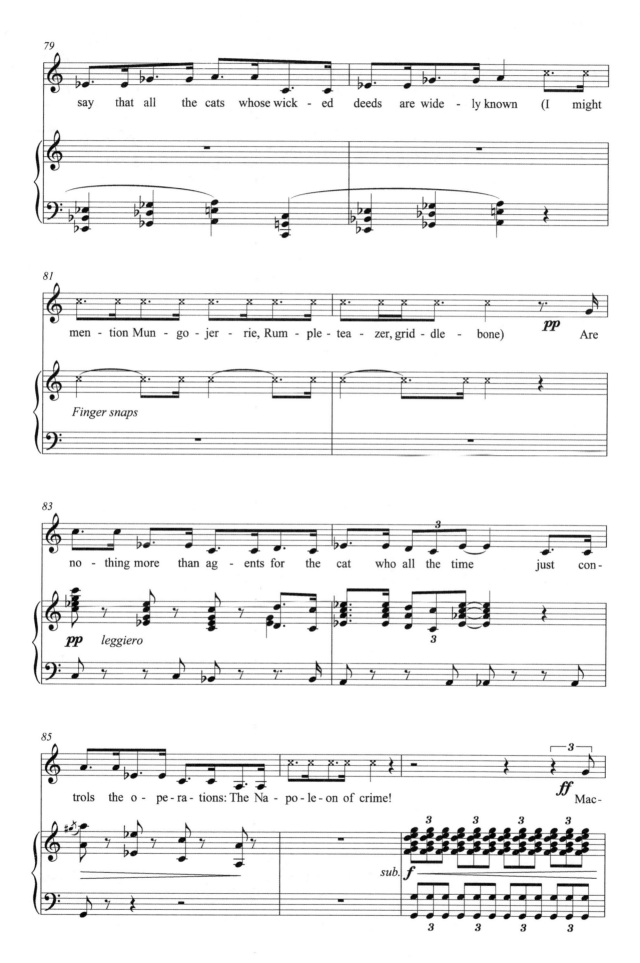

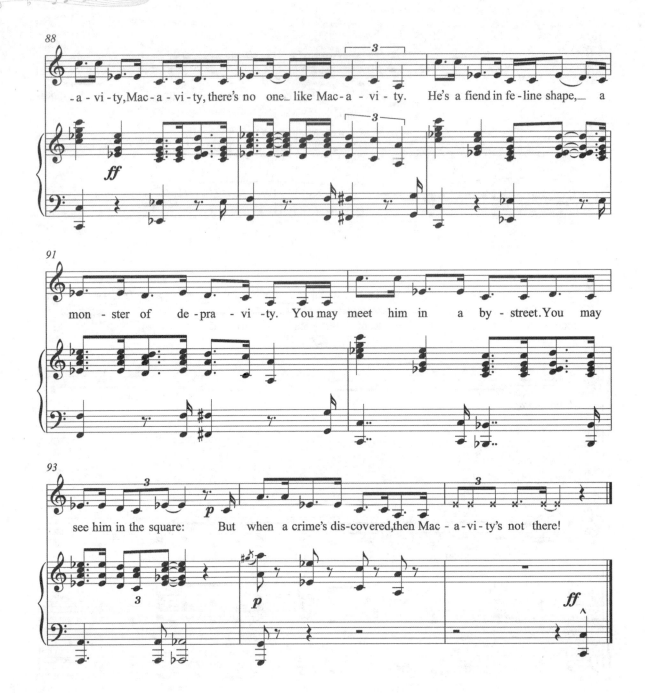

演唱提要

这是胆小猫蒂米特和性感猫鲍巴露瑞娜的二重唱。他们向大家讲述了一位江洋大盗麦凯维迪的种种劣迹,他是位无恶不作的通缉犯,而当警察每次到达犯罪现场时他却又总是不在那儿。

这个唱段的旋律具有浓烈的爵士风格,用一种阴森恐怖、神秘和诡异的气氛表现了麦凯维迪神出鬼没的邪恶特质。前面两段由蒂米特和鲍巴露瑞娜这两只猫轮流演唱,对麦凯维迪从外貌到行为都进行了细致的描述,结束部分伴唱加入,把全曲推向高潮,体现了麦凯维迪这位飞天大盗的不同凡响。

虽然两位角色的旋律是差不多的,但是演唱时要注意角色的不同特点,蒂米特对麦凯维迪敬而远之,而鲍巴露瑞娜却深深地崇拜着这位犯罪之王。配合的舞蹈动作也要注意融入歌词的意思。该唱段属中高级程度曲目。

回忆
Memory

女声独唱
(g—♭d²)

Trevor Nunn after T.S.Eliot 词
Andrew Lloyd Webber 曲

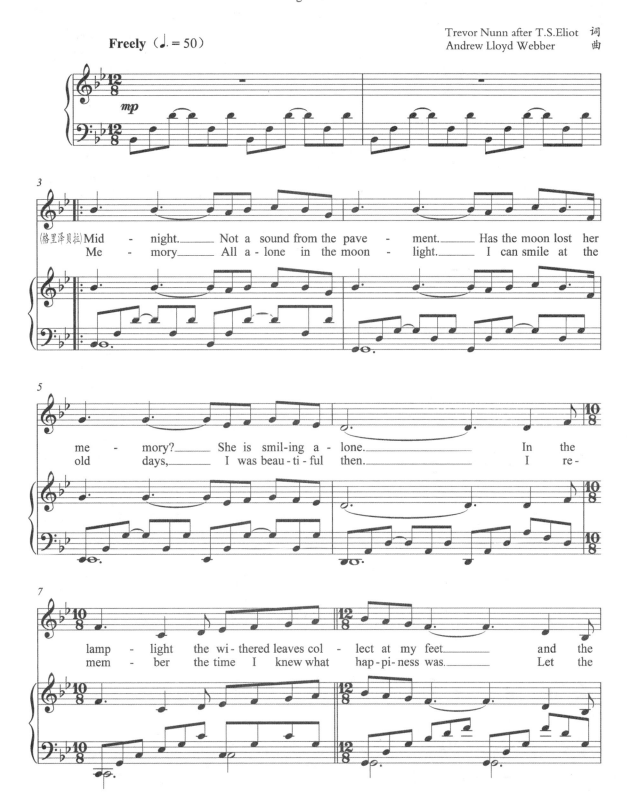

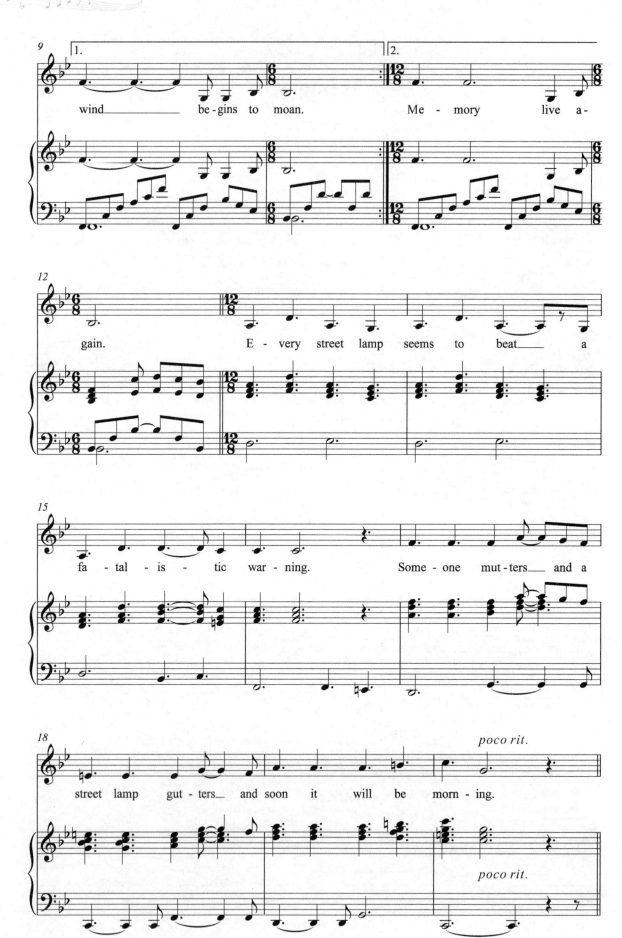

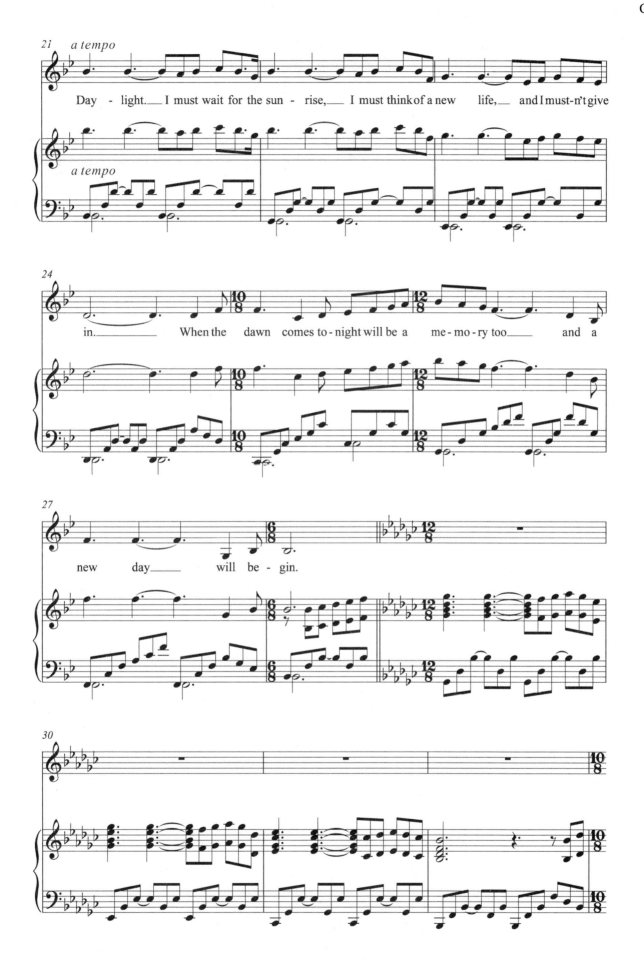

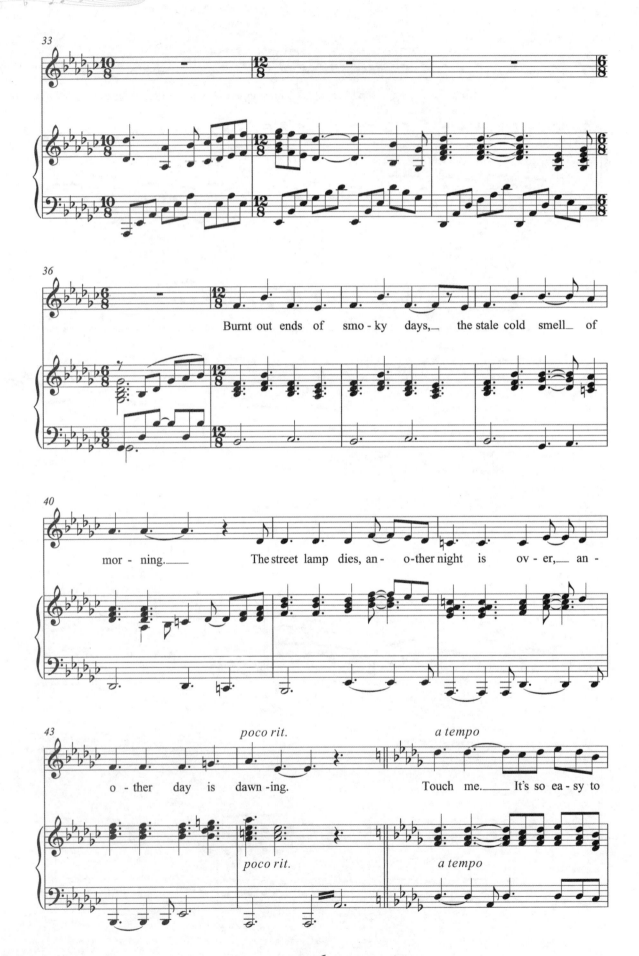

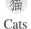

演唱提要

此旋律在剧中曾经以三种不同的演唱方式出现,而最后一次魅力猫格里泽贝拉绝望的演唱是最完整的呈现。猫族中曾经最美丽的魅力猫格里泽贝拉年轻时因厌倦了猫族的生活到外面闯荡,后备受挫折。现已年老色衰遭到猫族遗弃的她,又想要重回猫族大家庭。她回忆着过去,祈求亲人们的原谅和理解,盼望能够获得新的生活。于是她鼓起勇气再次唱起这段《回忆》,向族人伸出了渴望之手。最终,她感动了大家,得以被选中升天。

该唱段曲调忧伤、旋律动人。开始旋律节奏比较平稳,连续的长音是魅力猫对美好回忆的诉说,现实却让她倍感凄凉。进入第二主题乐段之后,人物情绪由凄凉转变为悲伤和悔恨,变得激动。直至再现乐段,"touch me"一声绝望无助的呐喊,如泣如诉,情绪达到悲痛的极点,把全曲推向高潮。然后,她勇敢地表达了自己被大家接纳的渴望,盼望获得新生。最后一句要弱收,意味深长,充满希望。

该唱段音域跨度较大,演唱时要把握人物复杂的情绪和前后强烈的变化对比,同时以丰满悠远的音色表现其意境,最后一个乐段转调后高潮部分的演唱需要运用具有爆发力的混声来演唱,以表现魅力猫的绝望以及对美好明天的期盼。该唱段属中高级程度曲目。

歌 剧 魅 影

The Phantom of the Opera

（1982 年）

剧目简介

　　《歌剧魅影》是音乐剧大师安德鲁·劳埃德·韦伯（Andrew Lloyd Webber）的代表作之一，它改编自法国作家卡斯顿·勒鲁（Gaston Leroux）的同名哥特式爱情小说。由查理斯·哈特（Charles Hart）作词，理查德·斯蒂尔格（Richard Stilgoe）作附加歌词。1986 年公演于伦敦，获年度最佳音乐剧等两项奥利弗奖，1988 年获最佳音乐剧等七项托尼奖。

　　本剧讲述的是 19 世纪发生在法国巴黎歌剧院的一个爱情故事。为了躲避世人惊惧鄙夷的目光，魅影（Phantom）隐居在歌剧院地窖深处。他相貌丑陋、戴着面具，却是学识渊博的音乐天才，多年来他以鬼魅之姿制造各种纷乱赶走他讨厌的歌手，却爱上了拥有不凡天赋的小牌女歌手克莉丝汀（Christine）。他将克莉丝汀调教成首席女高音后，对其情感也由最初发自于精神层面的音乐之爱，逐渐转化成为强烈的占有欲。一次演出中，克莉丝汀童年时代的青梅竹马子爵拉奥尔（Raoul）与她久别重逢，两人坠入爱河，激发了魅影的震怒和嫉妒。魅影开始了疯狂的报复，最终克莉丝汀深情的一吻拯救了魅影扭曲的灵魂。绝望地送走这对恋人，魅影悄然隐去，只留下一张似笑非笑的凄凉面具。

　　该剧剧情感人，情节惊险曲折，全剧充满悬念、紧张和恐怖的氛围。韦伯在此剧中套进了歌剧的成分，大量采用古典音乐的歌剧旋律，并在音乐中加入了流行音乐元素，贯穿全剧的多个唱段都非常经典，旋律优美，是古典与流行的完美结合。

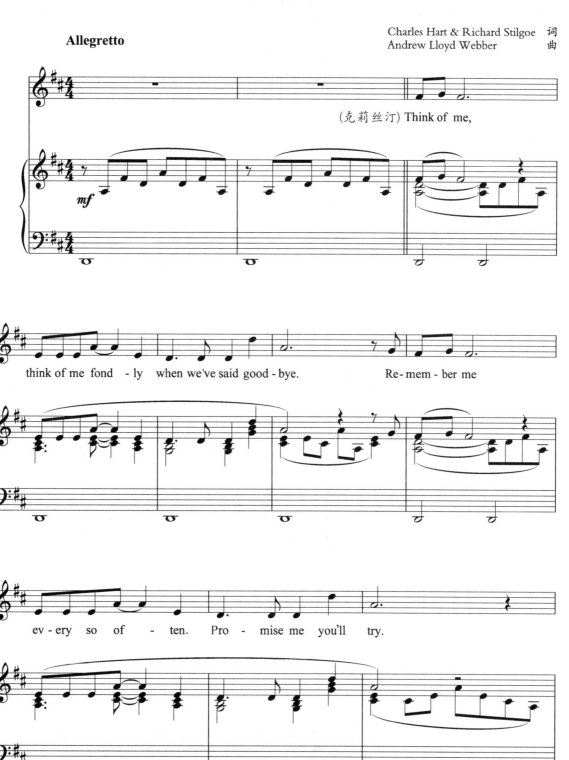

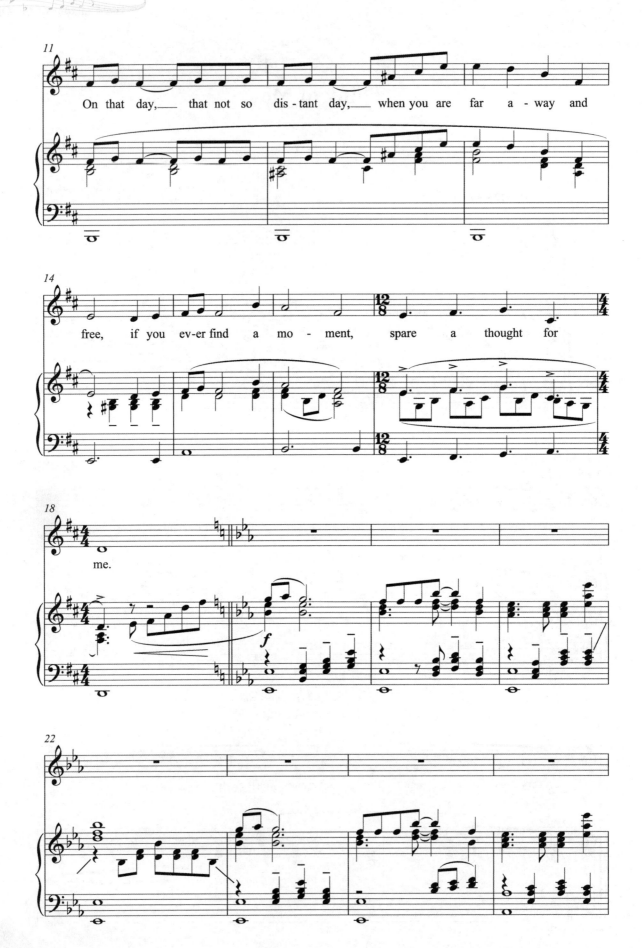

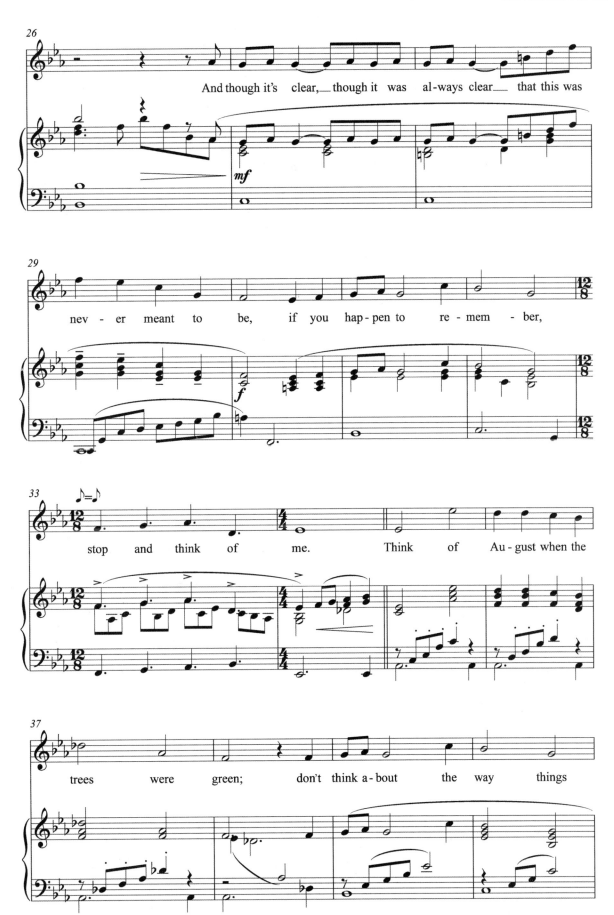

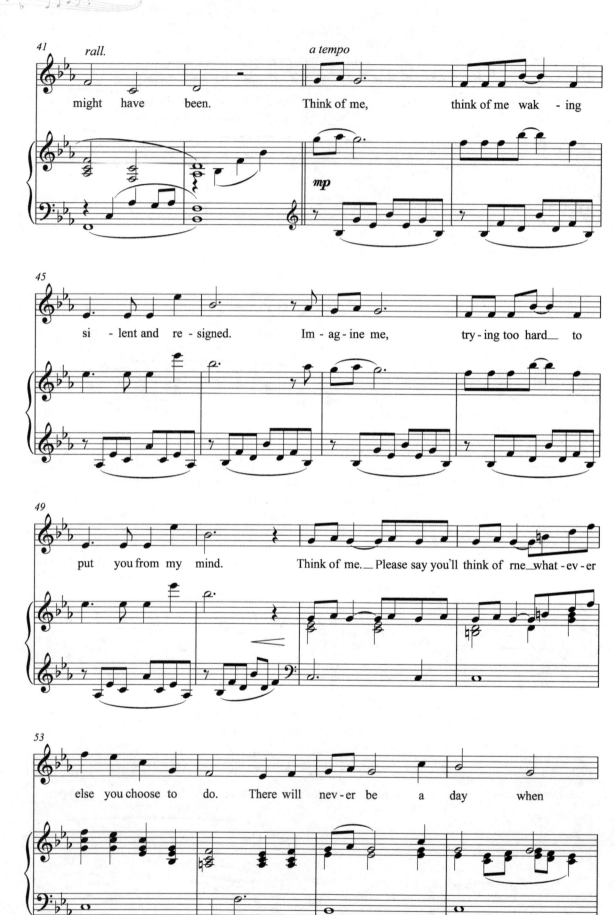

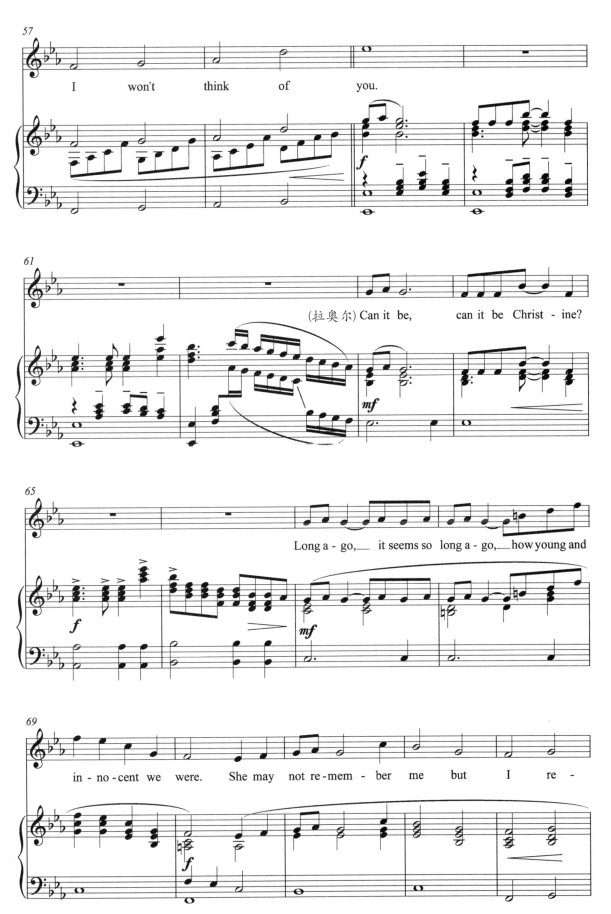

演唱提要

在剧中这首作品是以戏中戏的方式呈现的,原剧院首席女高音卡洛塔因在排练中受到幽灵的惊吓而决定放弃演出,年轻而无经验并且毫无名气的芭蕾舞女克莉丝汀因此得到扮演主角汉尼拔公主的机会,剧院的所有人勉强接受经理的建议试听克莉丝汀演唱这段"Think of Me",结果克莉丝汀委婉悠扬的歌声征服了大家。

该唱段旋律流畅、恳切,富于浪漫气息。克莉丝汀在剧场所有人面前怯生生地演唱完前四个乐句之后,她开始在舞台上从容而投入地演唱。此时看台上的拉奥尔认出台上的克莉丝汀就是儿时好友,便也深情地演唱,与克莉丝汀形成呼唤。然后克莉丝汀以散板的形式唱出华彩段直到结尾。该唱段表达了美丽的汉尼拔公主在与心爱的人分开之后,坚强乐观地面对生活,并且希望心爱的人也时常想念自己。

全曲音域跨度较大。第一段的演唱可以稍微直白一些,需要表现出克莉丝汀在面试时的不自信;随后的第二段和高潮花腔的部分,需要使用美声发声技巧,用自然圆润明亮的混声来演唱,尤其是结尾处的花腔,要唱得如云雀般轻巧绚丽,体现出克莉丝汀完全适应并享受舞台的感觉。该唱段属中高级程度曲目。

歌 剧 魅 影
The Phantom of the Opera

男女声二重唱

(g—e³)

Charles Hart & Richard Stilgoe 词
Andrew Lloyd Webber 曲

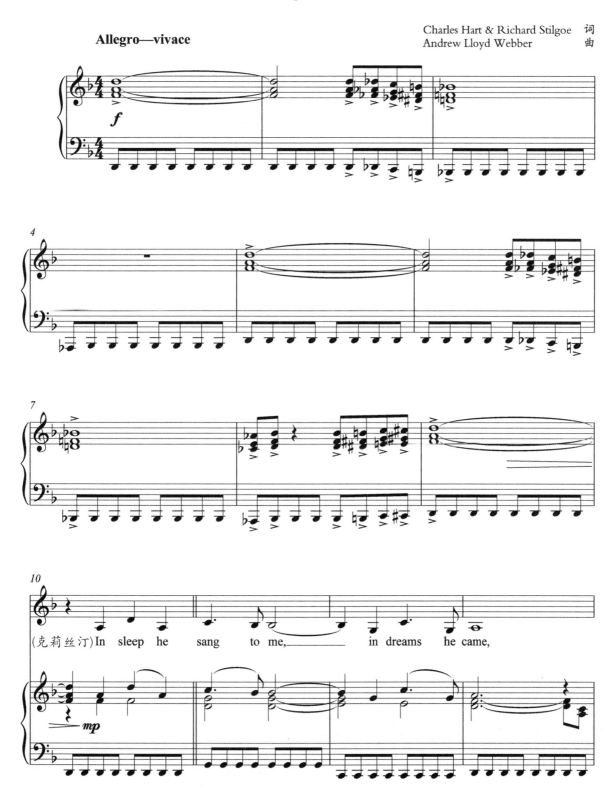

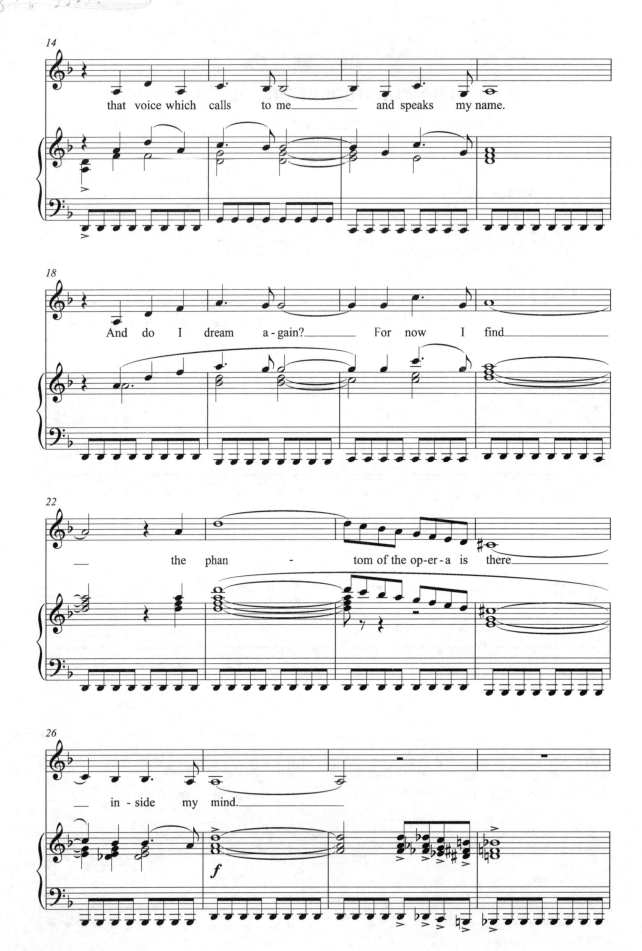

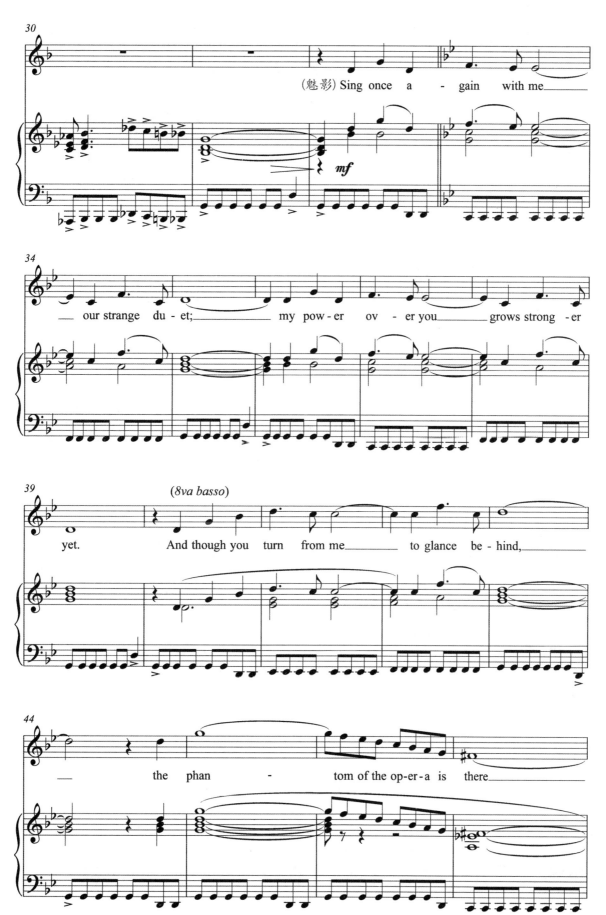

歌剧魅影
The Phantom of the Opera

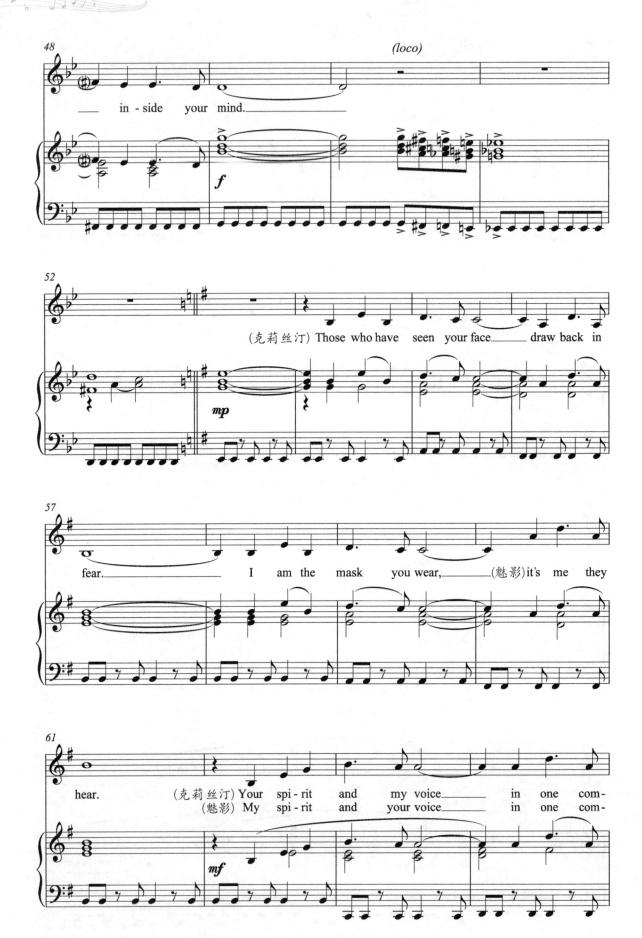

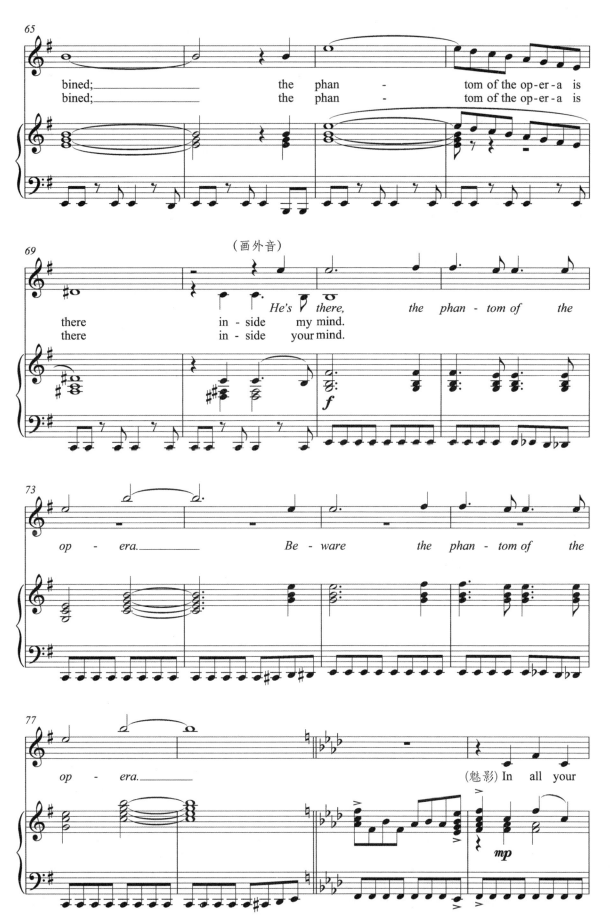

歌剧魅影
The Phantom of the Opera

演唱提要

　　这是该剧的同名经典唱段。魅影见到克莉丝汀与拉奥尔的感情满怀嫉妒，于是以"音乐天使"的身份去找克莉丝汀，并引领她进入自己的地下宫殿——魅影在歌剧院地下的秘密藏身处，于是两人合唱了这首经典的唱段。该唱段表现了魅影的神秘和他对克莉丝汀强烈的控制欲，以及克莉丝汀对魅影的感激、敬畏和崇拜。

　　全曲旋律优美激昂、节奏感强烈、扣人心弦，具有强烈的戏剧变化效果。气氛被长达9小节的前奏烘托得神秘诡异之后，克莉丝汀如在梦境中喃喃自语般唱来，紧接着魅影演唱的段落表现了他继续实施着对她的控制。两人一唱一和的段落逐渐把全曲推向高潮，在克莉丝汀连续的几个 c^3 后，以 e^3 结束，表现了魅影与克莉丝汀之间的疯狂畸恋。

　　全曲音域跨度很大，女声部分的演唱在低音区要饱满，中高音部分的混声要自然而圆润，结尾处的小字三组的几个高音"Ah"需要气息和声音位置的完美配合，才能达到酣畅淋漓的戏剧效果。男声部分的演唱相对来说简单一些，要注意从音色和表演上塑造魅影充满神秘和才气的音乐导师形象。该唱段属高级程度曲目。

夜 的 音 乐
The Music of the Night

男声独唱

($^\flat$a—$^\flat$a²)

Charles Hart & Richard Stilgoe 词
Andrew Lloyd Webber 曲

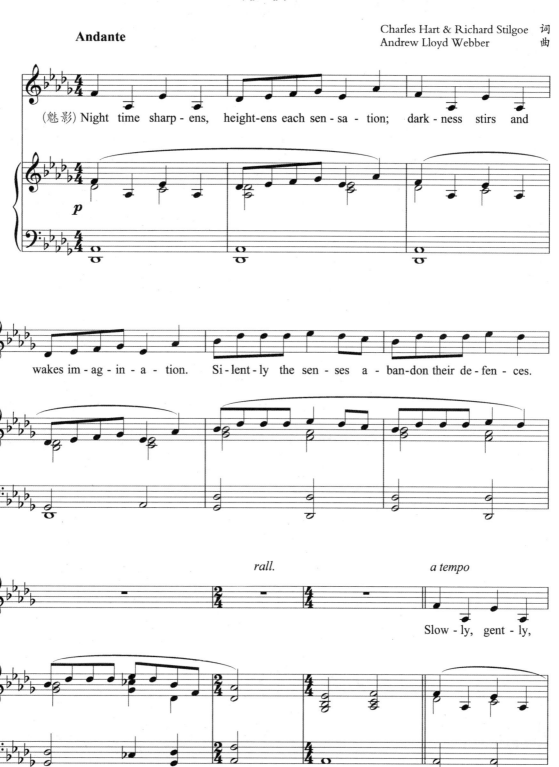

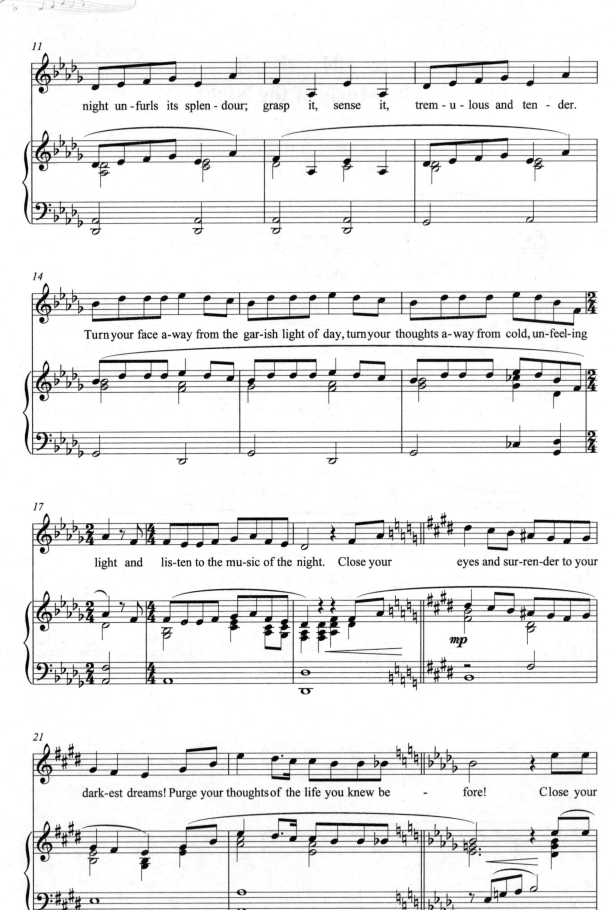

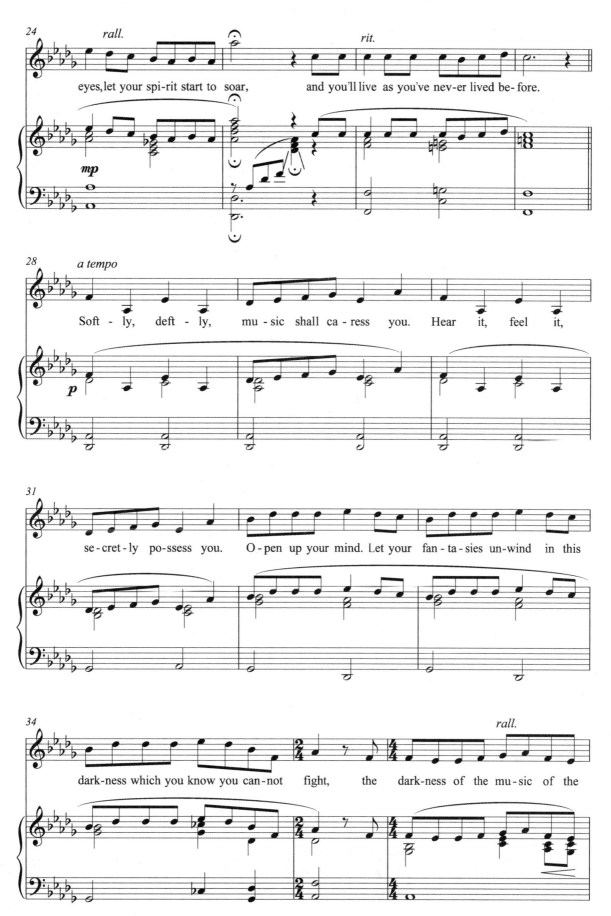

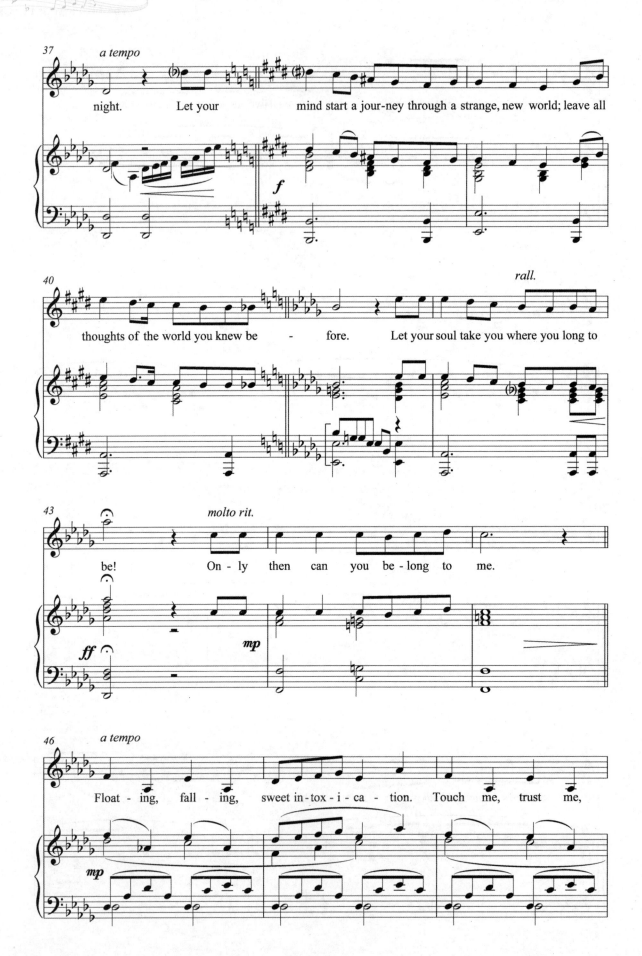

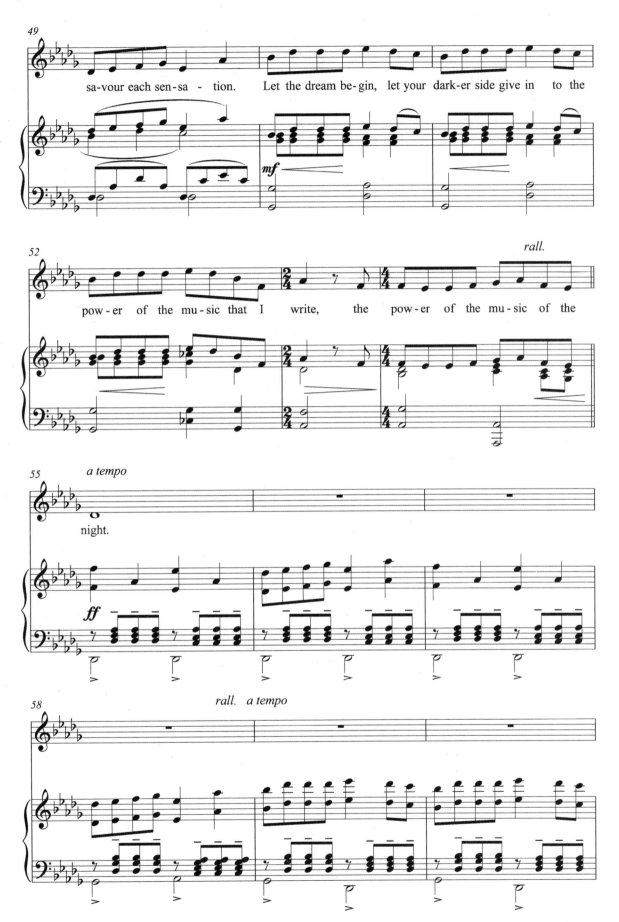

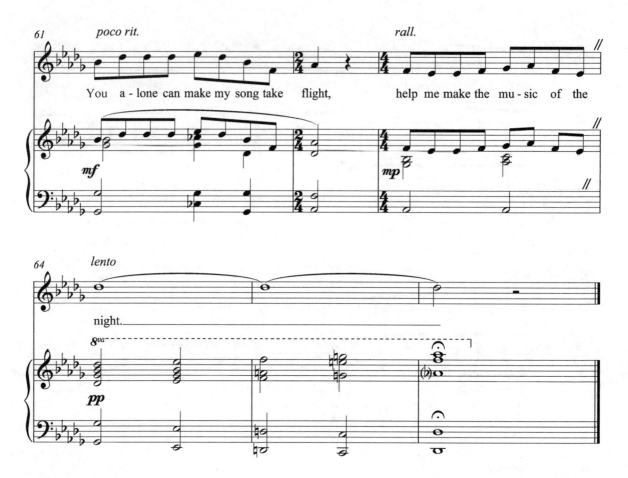

演唱提要

这是魅影抒发内心情感的一个唱段。克莉丝汀见到以音乐天使形象出现的魅影,请求他露出真面目。于是魅影引领她来到他的秘密藏身地宫,伴着黑夜的静谧和安详,魅影敞开心扉,展现内心深处极为温柔的一面,演唱了这段"The Music of the Night"。这是魅影对克莉丝汀深情的告白。

音乐的旋律采用了古典与流行元素相结合的摇篮曲风格,线条曲折而又舒缓,重复的主题旋律看起来很单调,但恰恰衬托了唱段的主题意境,也表现了在美好的黑夜,魅影与自己心爱的人独处时的柔情似水。弱长音"soar"把全曲推向高潮,唱段的最后一句,魅影真真切切地吐露了自己的心声。

演唱时要着重把握魅影对克莉丝汀细腻、含蓄、敏感的爱,整体演唱要在柔情而极富张力的基调上,就像夜晚徐徐的微风中蕴藏了深沉而热烈的爱意。该唱段音域跨度较宽,旋律跳进也很大,所以真假声的转换和气息的运用尤为重要,长音"soar"的高音需要用假声弱唱,才能更准确地表达人物的情感。该唱段属中高级程度曲目。

正是我企盼
All I Ask of You

男女声二重唱

($^\flat$a—$^\flat$a²)

Charles Hart & Richard Stilgoe 词
Andrew Lloyd Webber 曲

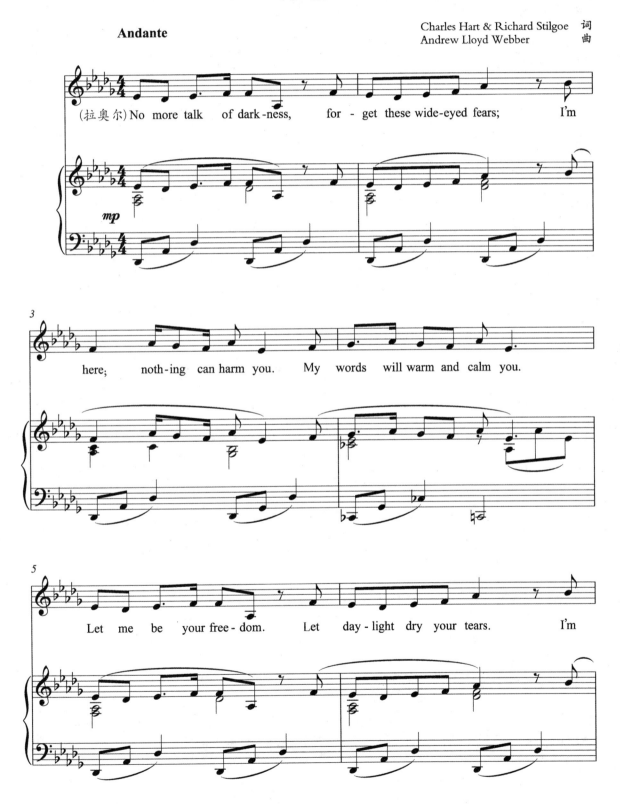

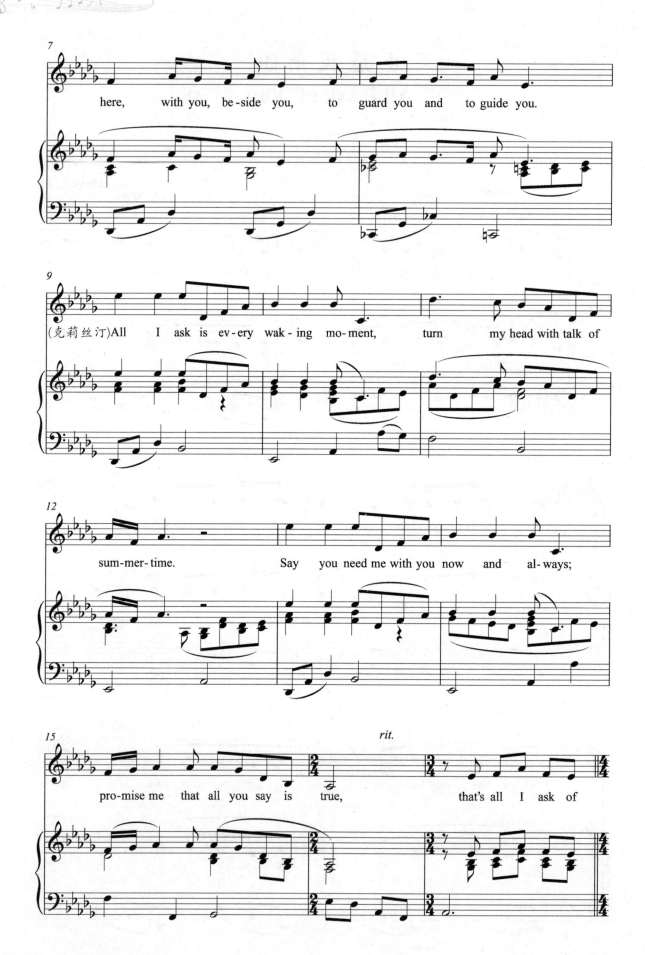

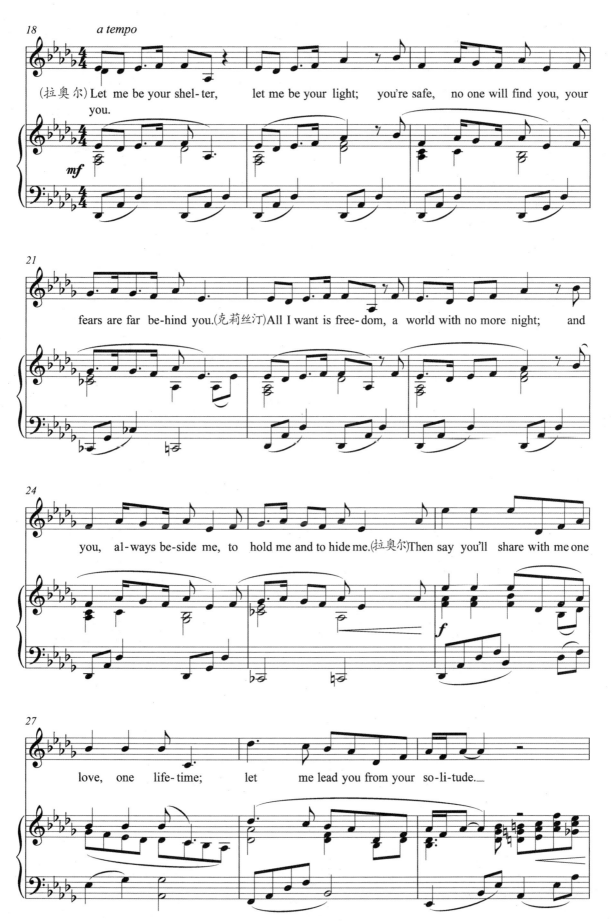

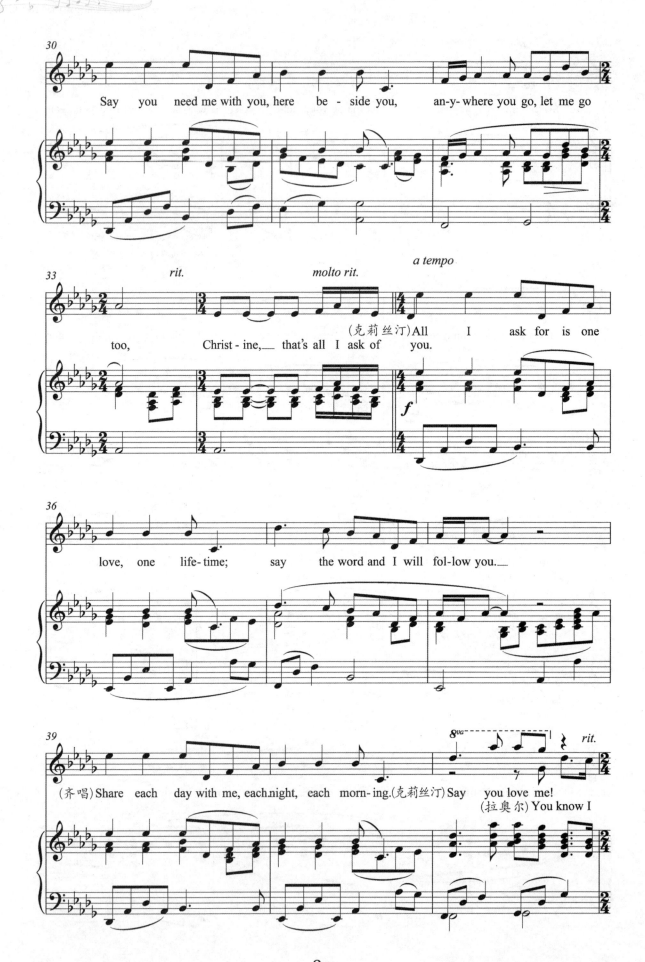

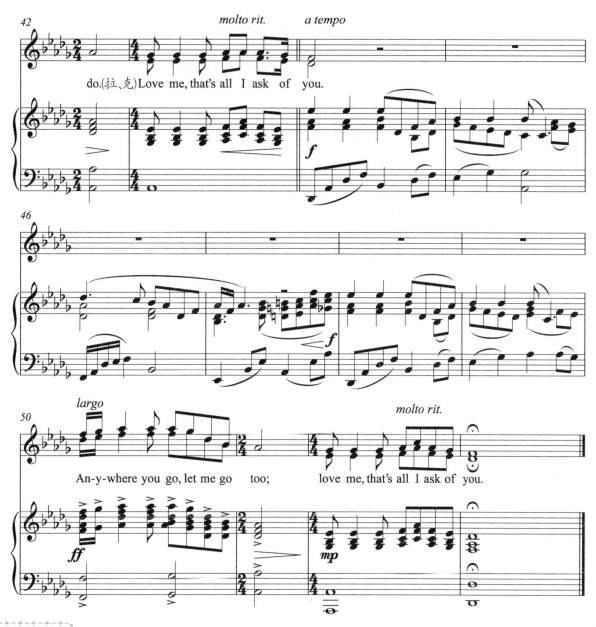

演唱提要

魅影在受到刺激后把剧院弄得一团混乱。克莉丝汀与拉奥尔一起逃到了屋顶,克莉丝汀内心恐惧而慌乱,拉奥尔发誓会永远爱护她,两人便合唱了这段"All I Ask of You"。这个唱段是两人互诉衷肠的表白,也是贯穿全剧、奠定全剧感情基调的音乐。

该唱段并没有华丽的戏剧色彩,却以优美的旋律配合朴实的唱词,让人在甜蜜的爱情里引起共鸣。男生在中音区深情的演唱流淌出对克莉丝汀的爱意。女生在高音区做出的回答,在音区上形成了对比,表达了克莉丝汀对拉奥尔的不离不弃。随着二人你来我往的演唱,拉奥尔的坚定让克莉丝汀心中的阴霾一扫而空,最后以二人齐唱结束。表达了二人对幸福爱情的期盼和承诺。

男生在演唱时,中低声区要把气息放平,运用胸腔共鸣唱出浑厚自然的声音,以表现出想要保护克莉丝汀的深情爱意。女生的演唱每次都是以一个高音开始,随后是一个低八度的大跳。此处一定要做好准备,调整好状态,防止出现音高偏低和音色不统一的情况。另外,要把握克莉丝汀由一开始害怕到后面逐渐释然的情绪变化,语气要处理到位。该唱段属中级程度曲目。

希望你曾降临
Wishing You Were Somehow Here Again

女声独唱
(a—g²)

Charles Hart & Richard Stilgoe 词
Andrew Lloyd Webber 曲

Andante

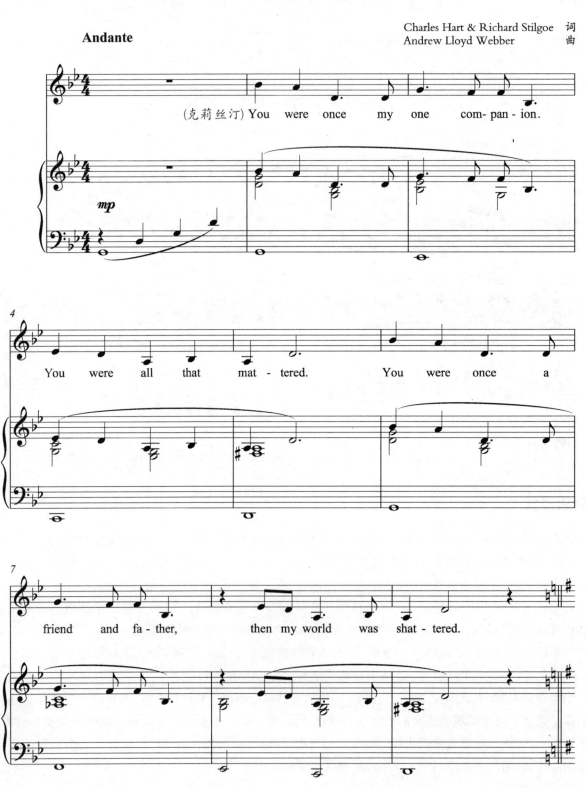

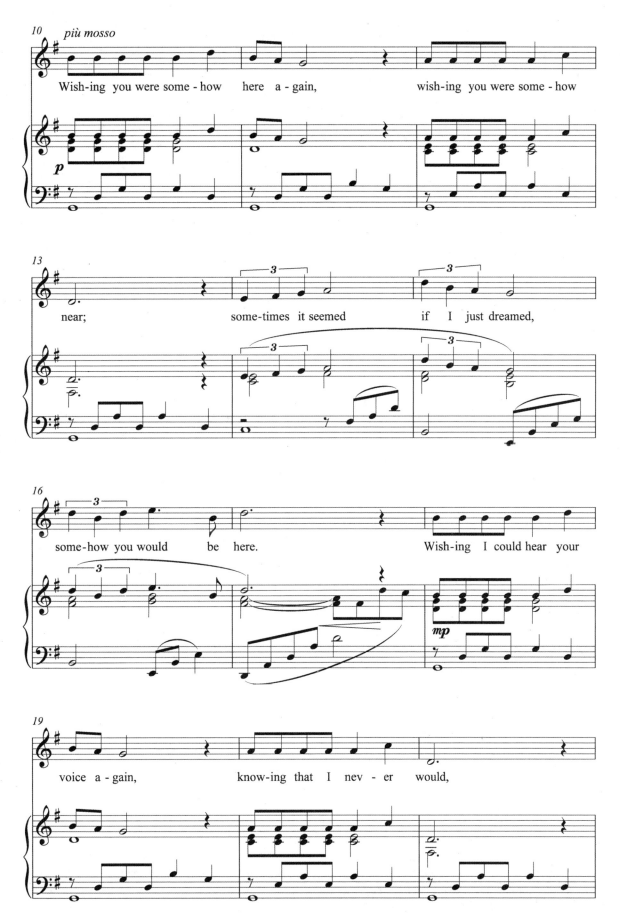

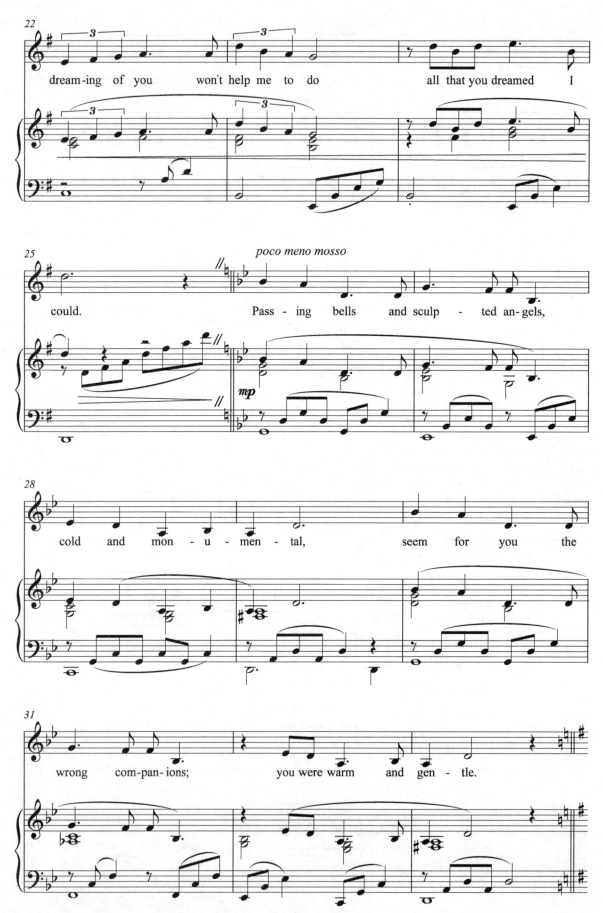

歌 剧 魅 影
The Phantom of the Opera

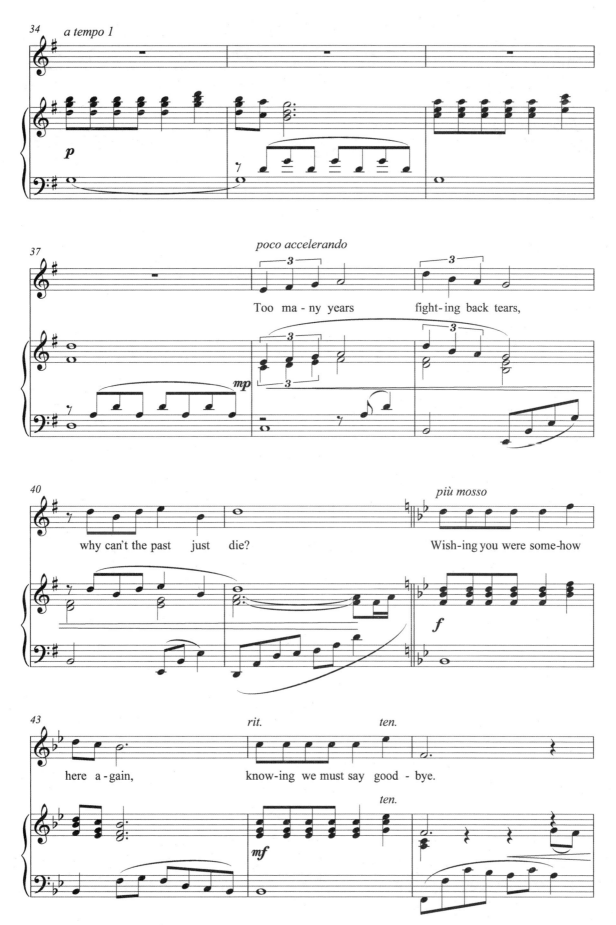

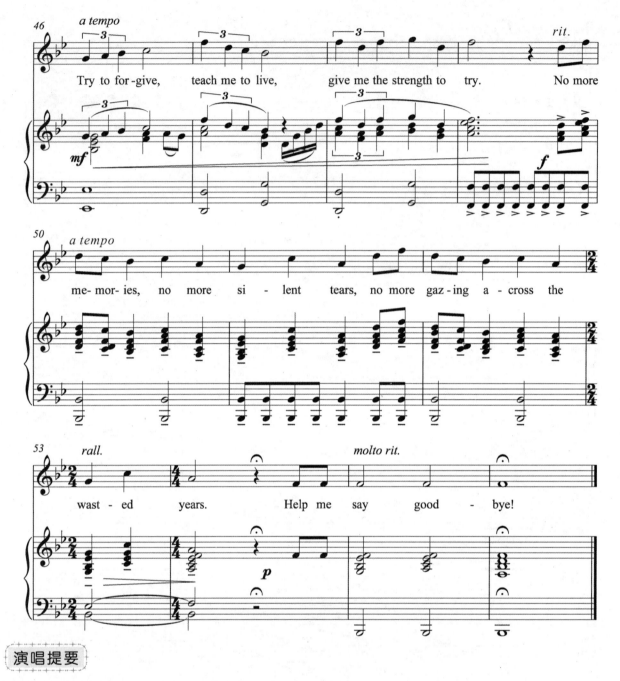

演唱提要

拉奥尔和剧场工作人员计划对魅影进行诱捕。克莉丝汀内心既为魅影感到担忧又害怕他的凶残。在孤独迷茫时,她夜探坟场,在父亲的墓园前缓缓唱起这段"Wishing You Were Somehow Here Again",幻想着逝去的父亲能够重新回到她身边,给她指引与力量。

克莉丝汀的这个唱段充满了痛苦、矛盾,又带有些许幻想色彩,表现了她悲伤、矛盾、痛苦的复杂心理。第二段旋律与第一段是重复的,但在情绪上把最初的悲伤和迷惘逐渐加强推向了全曲的高潮,体现出克莉丝汀的孤独与内心的渴望。最后尾声的情绪有所转变,克莉丝汀重新坚定信心并充满勇气。

唱段的一开始需要用恍惚迷惑的感情色彩来表现克莉丝汀无助的心情,充分运用"弱声"与"半声"唱法。接下来转调之后,音乐色彩明亮起来,演唱要以情带声,将克莉丝汀心中的痛苦与无助宣泄出来。而在第二段中,情绪应该更加激动,在三连音的演唱上要加重语气,强调出每个字音,声音也要更富戏剧性,情感应全部释放。最后尾声,要唱得坚定。该唱段属中级程度曲目。

不 归 点
The Point of No Return

男女声二重唱

(c^1—g^2)

Charles Hart & Richard Stilgoe 词
Andrew Lloyd Webber 曲

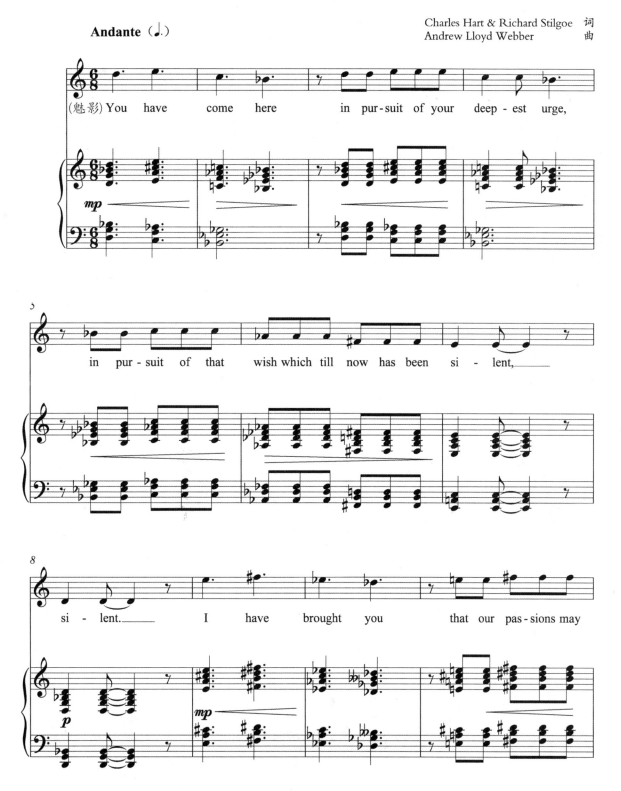

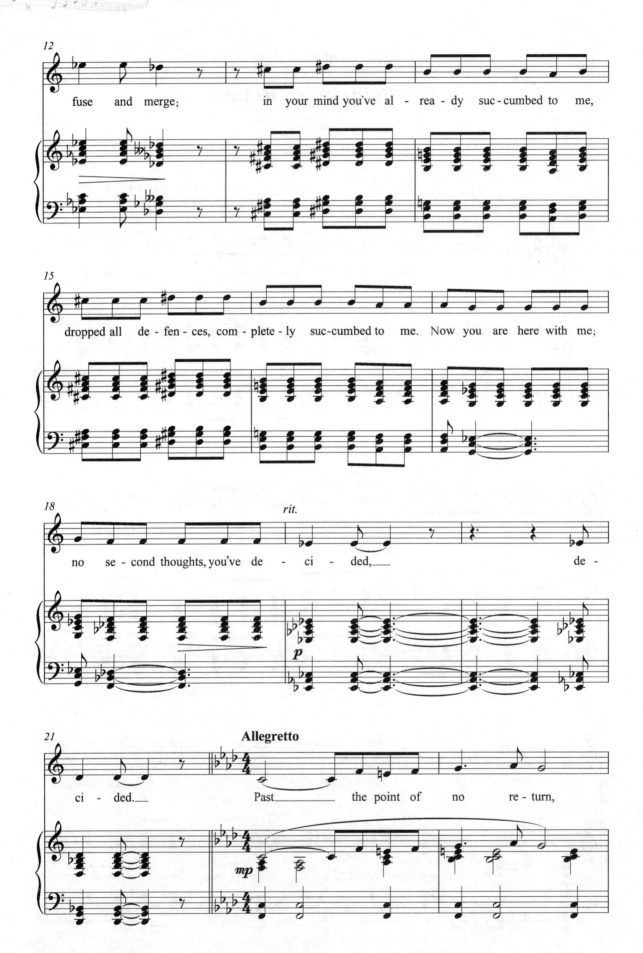

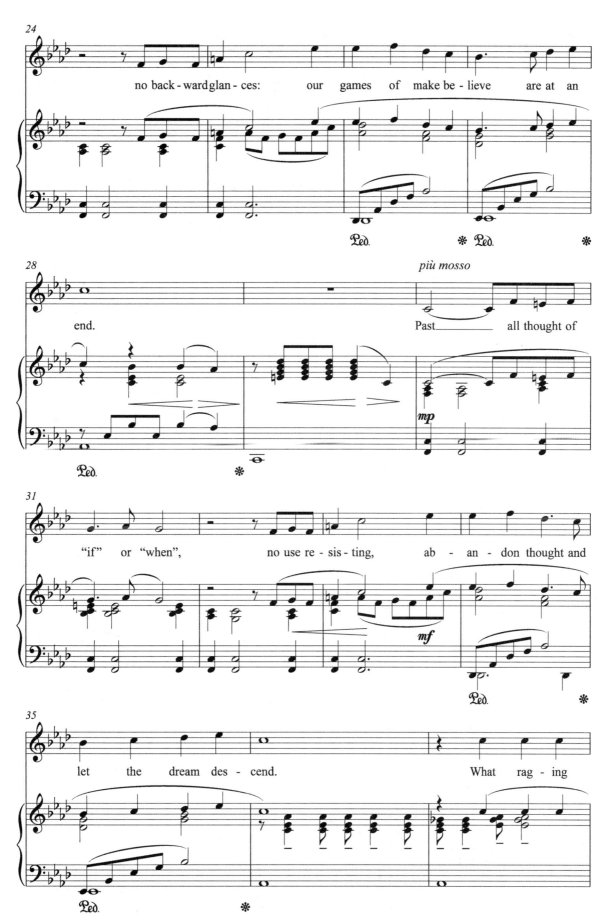

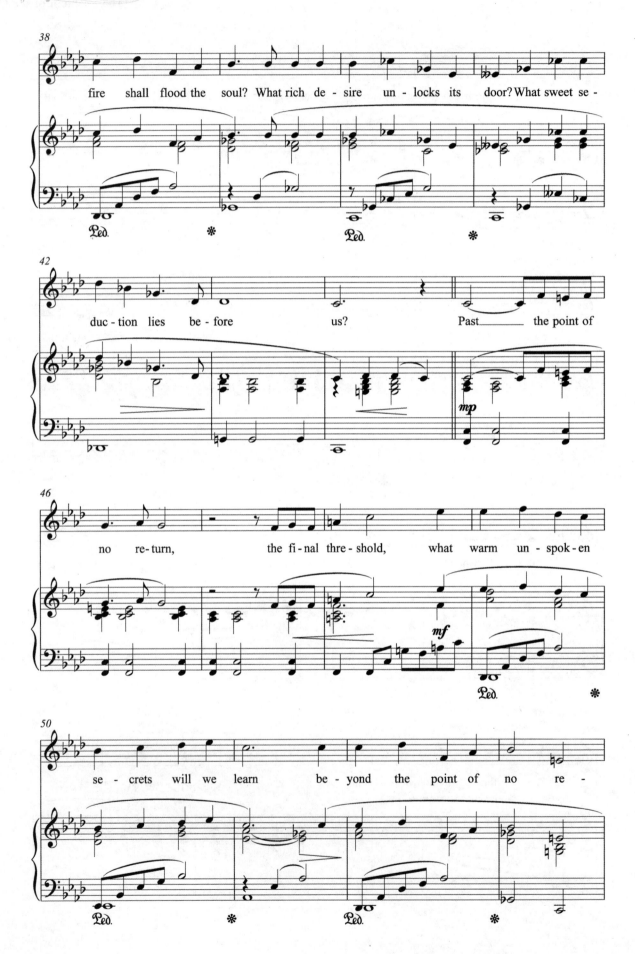

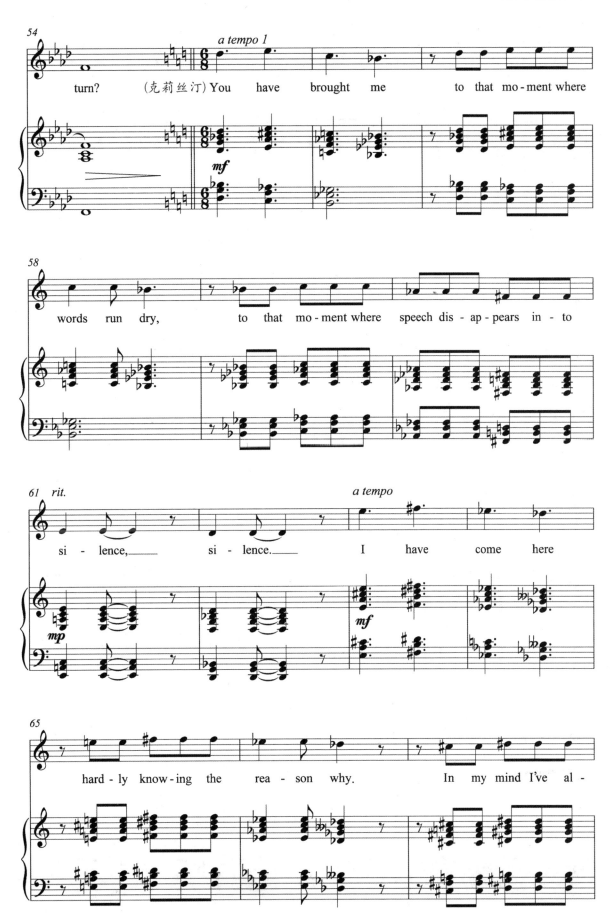

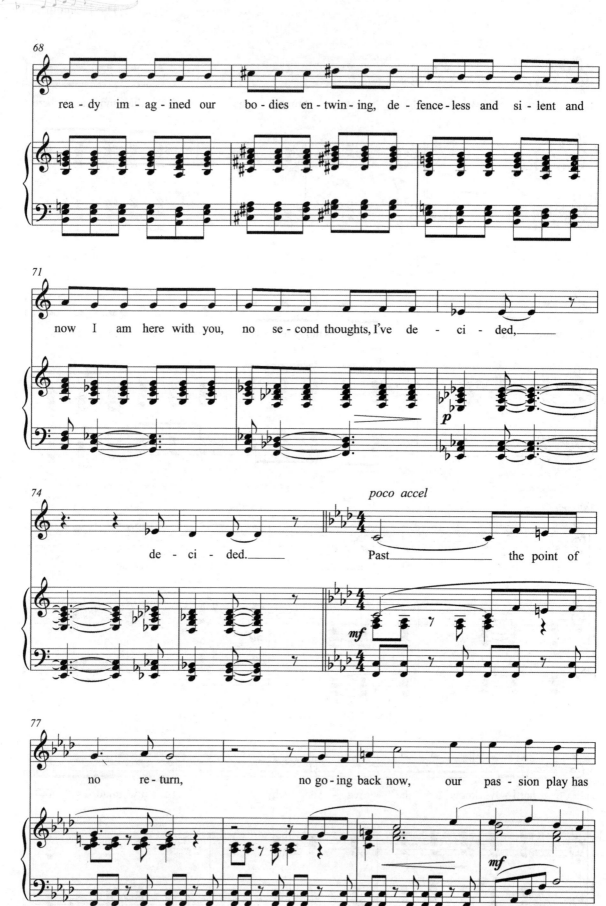

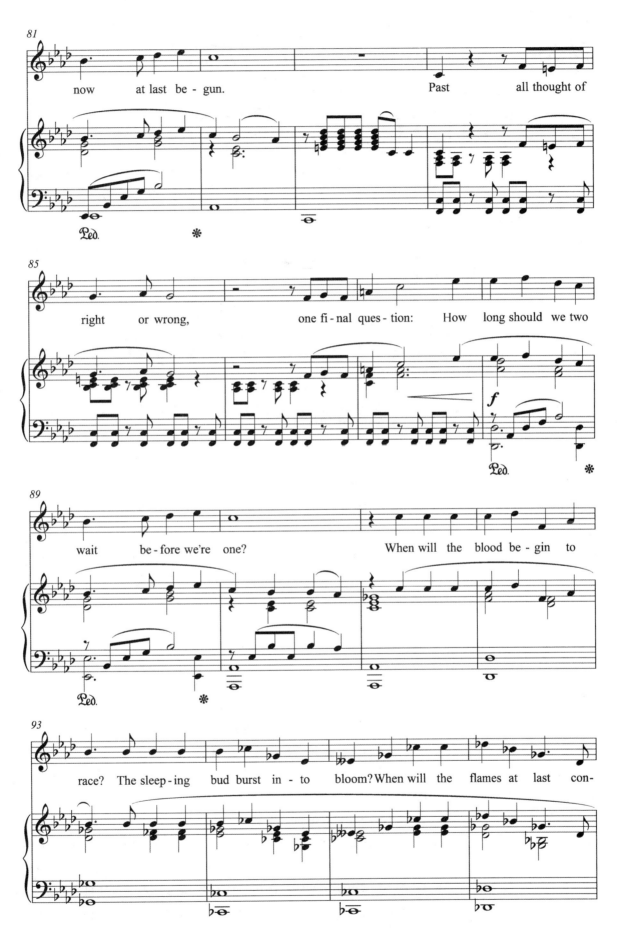

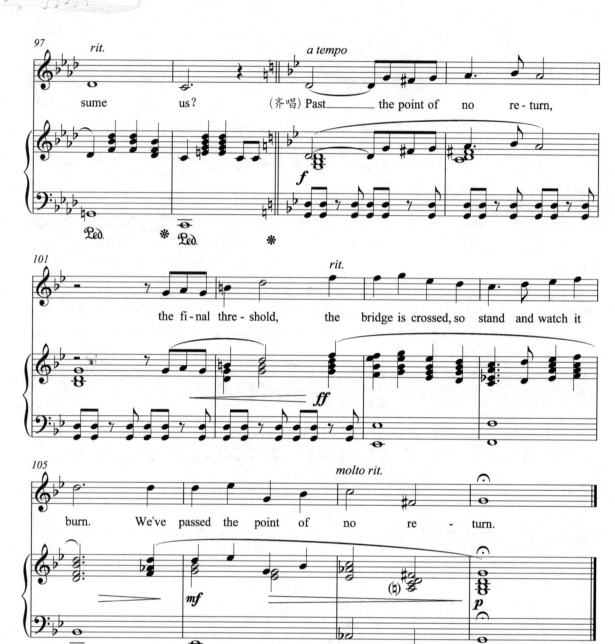

演唱提要

该唱段在剧中是以戏中戏的方式呈现的。魅影将剧院的男演员杀害后戴上头纱乔装成他，上台与克莉丝汀演出歌剧《唐璜》。起初并不知情的克莉丝汀以角色的设定来附和，柔情蜜意，立下誓言；渐渐，克莉丝汀察觉与她对戏的不是原本的演员，准备逃跑，却被魅影拉住；最后，克莉丝汀忍不住掀开魅影的头纱，揭开他的面具，使他露出真面目，魅影拽着克莉丝汀仓皇逃走。

该唱段旋律中的半音行进营造了一种紧张、悬疑的气氛。歌词和音乐结合得非常好，唱词一语双关，既描述了剧中剧的情节，又表达了魅影和克莉丝汀之间的关系，体现了两个角色各自的内心、相互之间的冲突和矛盾交锋及转换。

由于该段是剧中歌剧的唱段，故要用美声唱法来演唱。唱段后面合唱的部分要注意气息的稳定。演唱时二人的表演也非常重要，要注意把握真相暴露之前与之后的表演分寸。该唱段属于中高级程度曲目。

西贡小姐

Miss Saigon

（1989年）

剧目简介

《西贡小姐》是由克劳德-米歇尔·勋伯格（Claude-Michel Schönberg）和阿兰·鲍伯利（Alain Boublil）根据普契尼歌剧《蝴蝶夫人》改编的音乐剧，于1989年在英国伦敦首次公演，1991年被提名为托尼奖最佳音乐剧，并在美国纽约百老汇剧院公演，引起业界轰动。之后得到市场高度认可，甚至出现了包括斯图加特和多伦多在内的多个城市专门为该剧表演而设计的歌剧院。

该剧讲述了在越南战争时美国大兵克里斯（Chris）和越南妓女金（Kim）的爱情故事。因战争失去双亲的克里斯与在夜总会工作的金相爱了。战争结束不久之后克里斯被迫与美军一同撤退出越南，原本决定带金一起回美国的克里斯不幸在混乱撤离行动中与金失散。克里斯独自返美，与金失去联系，金独自一人艰难地抚养儿子谭（Tam）。为了保护孩子，她开枪打死了前来质疑她的表兄岁（Thuy）；为了争取去美国的机会，她投奔了投机倒把心怀美国梦的工程师（The Engineer）。三年后，克里斯与美国女人艾伦（Ellen）结婚，不久得知金的消息，知道金与自己有一个孩子。在好友约翰（John）的帮助下，克里斯与金在曼谷重逢，而金知道克里斯已有了新的妻子后，为了让自己的孩子可以跟他回到美国过更好的生活，选择了自尽。女主人公爱情至上的价值观和最后以殉情来结束悲惨命运的结局，表现了古老永恒的爱情主题，体现了深厚的母爱情怀，也展现了在当时的历史背景之下无法避免的悲剧。

该剧采用了歌剧音乐的手法，主题和动机的发展保持了音乐的整体性，做到了东西方音乐素材的综合，古典与现代的融合，多元音乐元素的综合，使其展现出综合艺术美感，从而使其在戏剧张力之外兼具了音乐本身的艺术张力。

太阳和月亮
Sun and Moon

男女声二重唱

(#f — #f²)

Alain Boublil 词
Claude-Michel Schönberg 曲

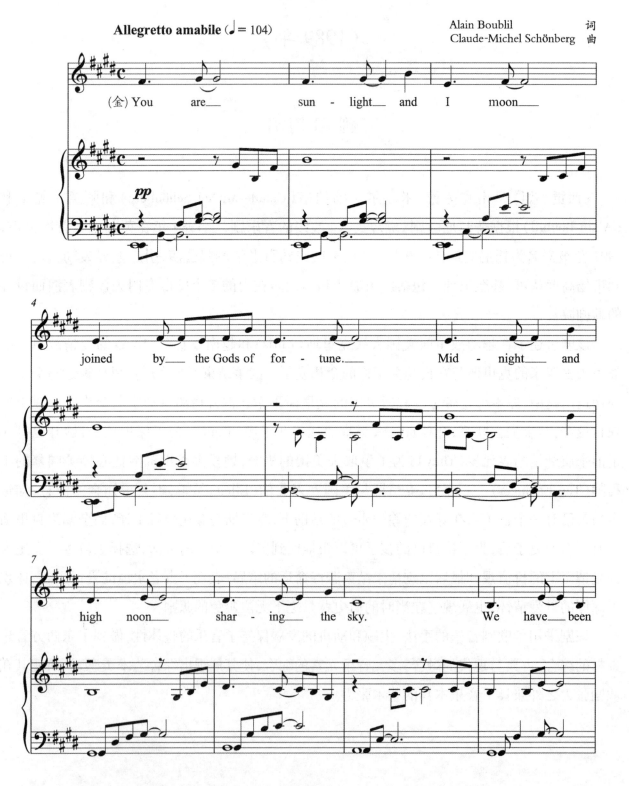

98

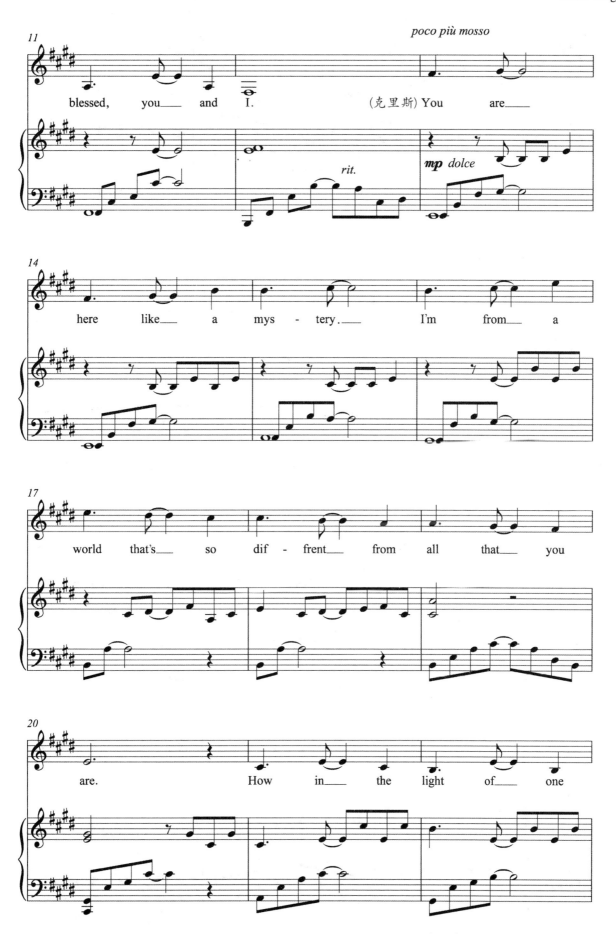

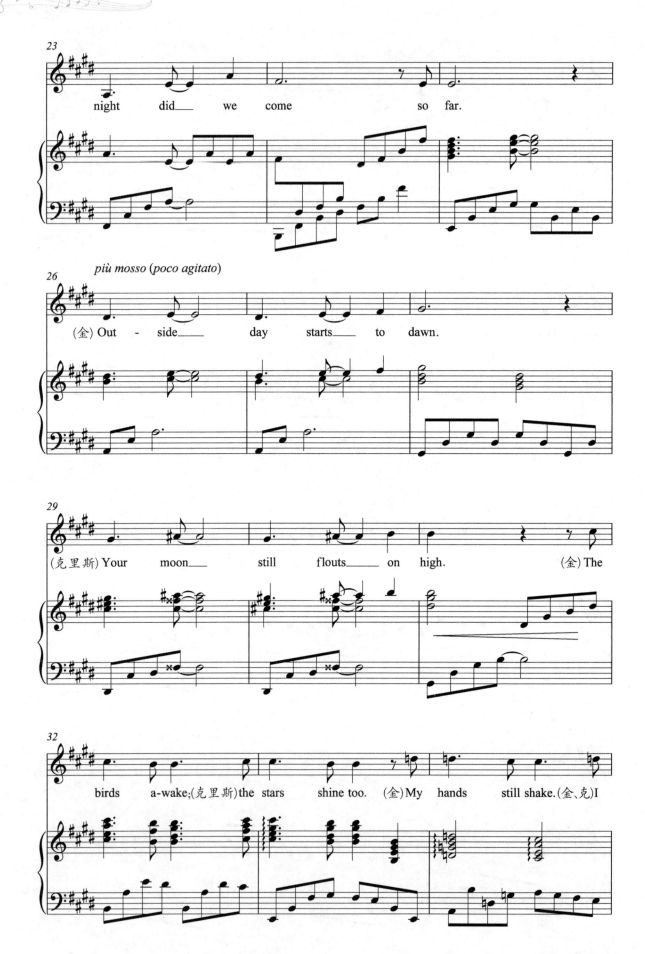

西 贡 小 姐
Miss Saigon

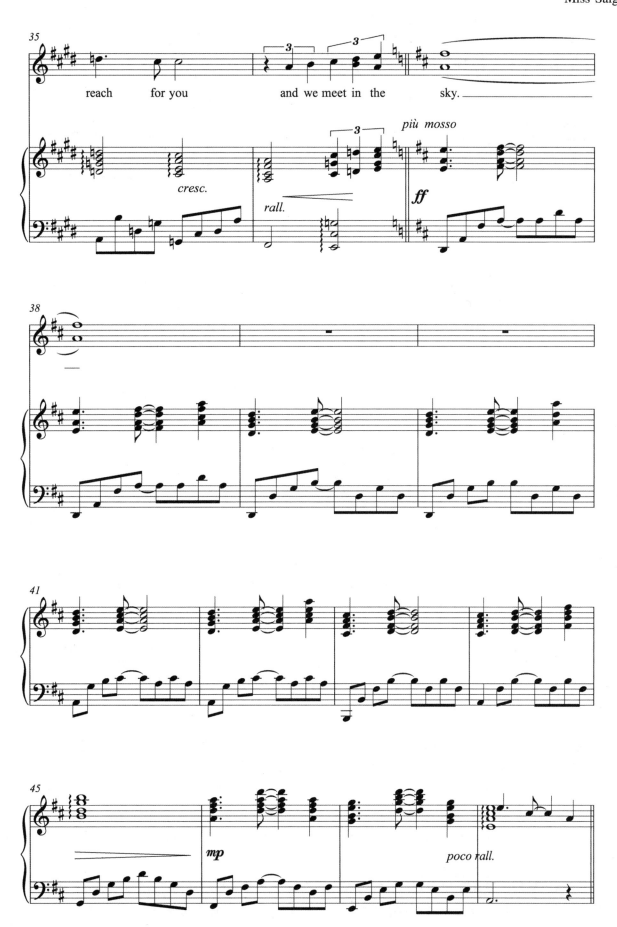

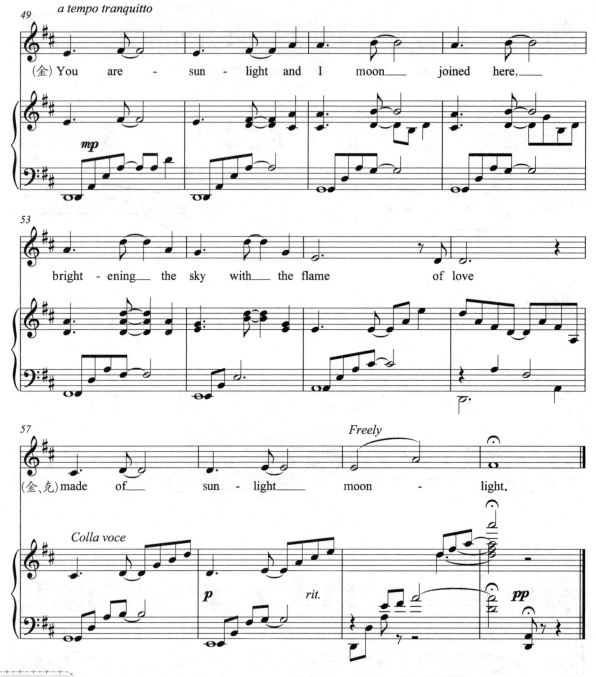

演唱提要

这是金和克里斯的一段二重唱。一夜肌肤之亲后,背负军人责任的克里斯慌忙逃离了金的怀抱,深夜独自徘徊,最终还是回到房间,坐在床边静待金醒来。得知占有了这个女子的初夜,单纯的美国大兵注定滑进了爱的漩涡,片刻沉默之后,两人相拥沉浸在爱的芳馨中唱起了这段"Sun and Moon"。

此唱段旋律质朴、优美,第一部分是金独唱,第二部分是克里斯独唱,第三部分由二人对唱,第四部分是二人重唱,重唱部分是情感抒发的高潮。男声声部基本上是女声旋律的不断重复,表现了克里斯对金的极度着迷,和两人对爱情的海誓山盟。

第一段女声的演唱需要用气声吟诵而出,表达了她对对方羞涩的爱意,随后的对唱部分则需要用更具戏剧性和有张力的音色,突出双方不断增进的爱意。该唱段属于中级程度曲目。

Miss Saigon

世界末日
Last Night of the World

男女声二重唱
($^\sharp$a—$^\sharp$g^2)

Alain Boublil 词
Claude-Michel Schönberg 曲

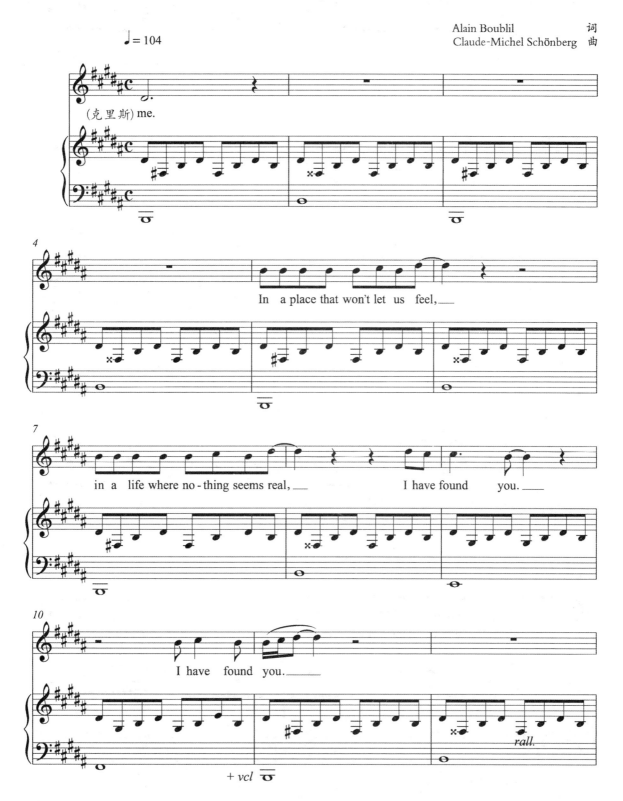

103

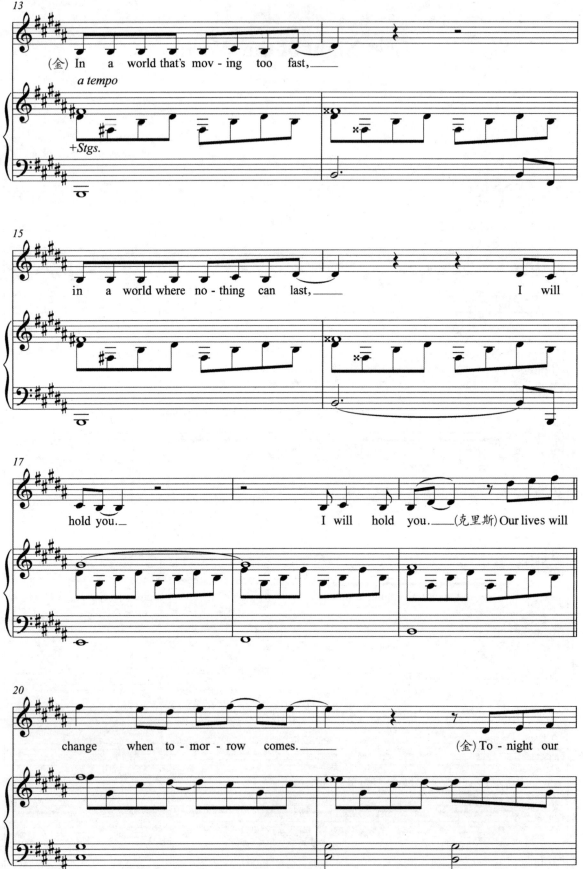

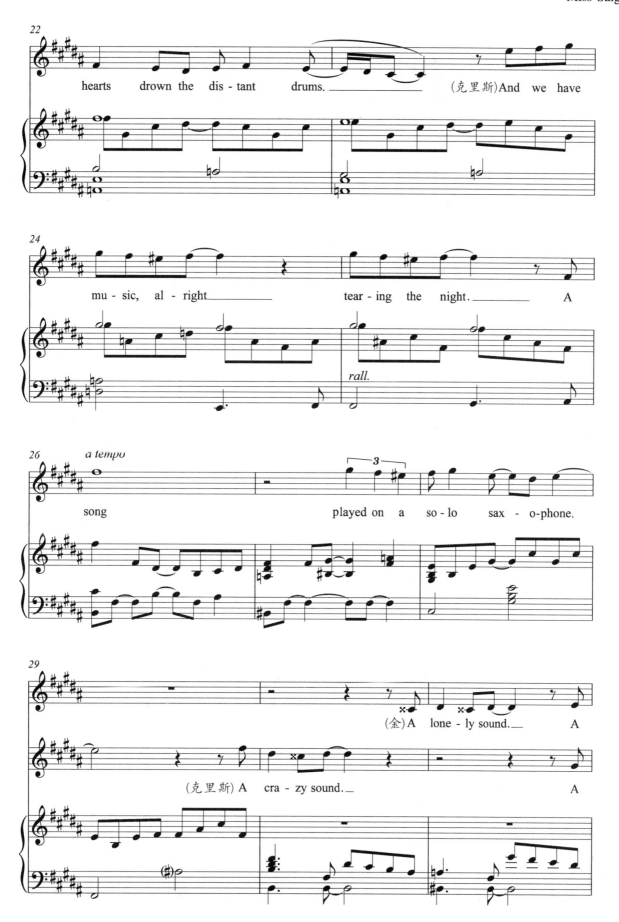

西贡小姐
Miss Saigon

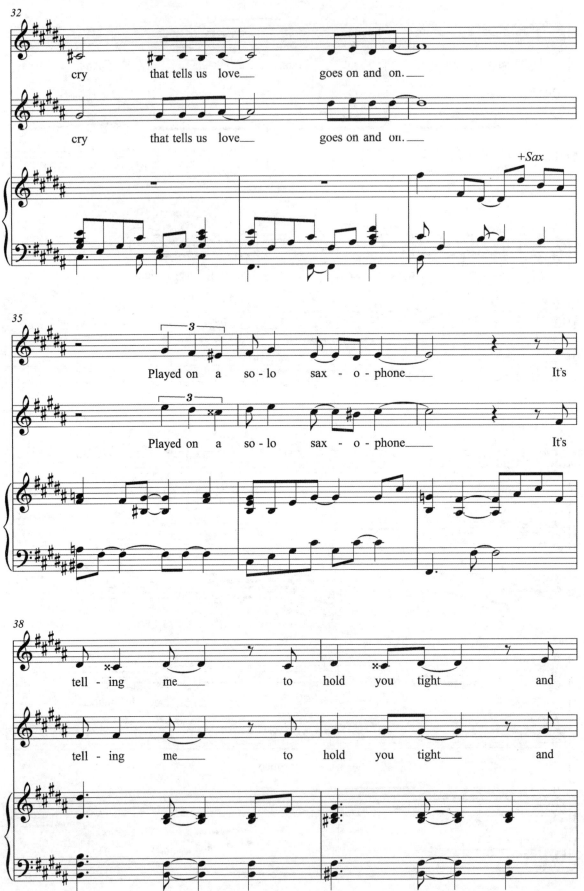

西贡小姐
Miss Saigon

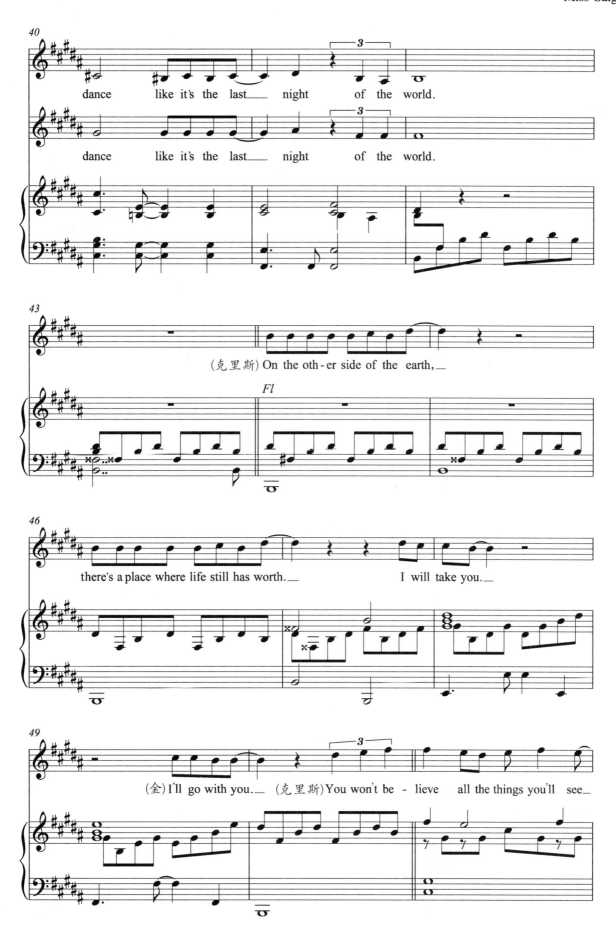

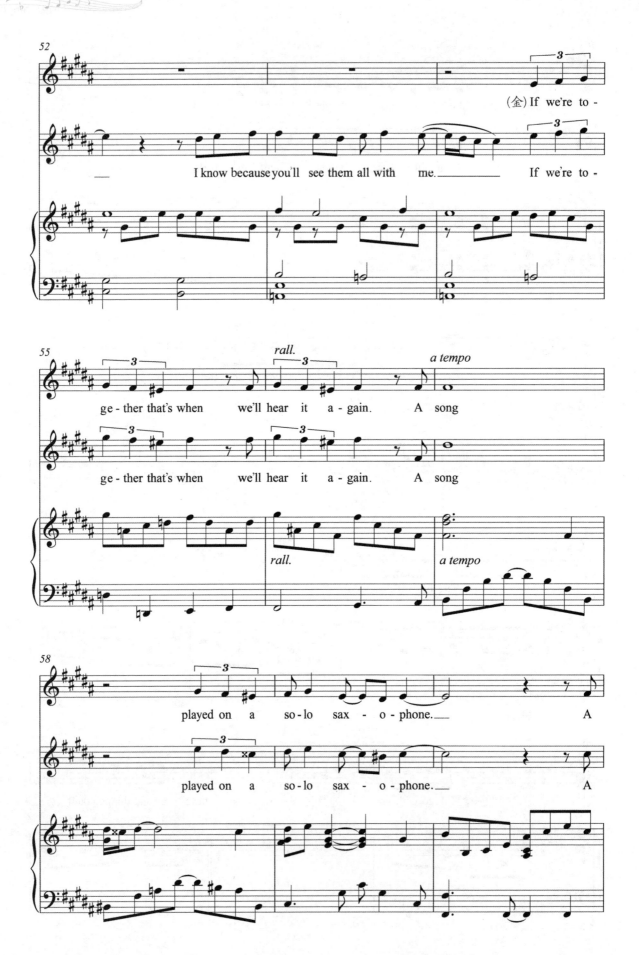

西 贡 小 姐
Miss Saigon

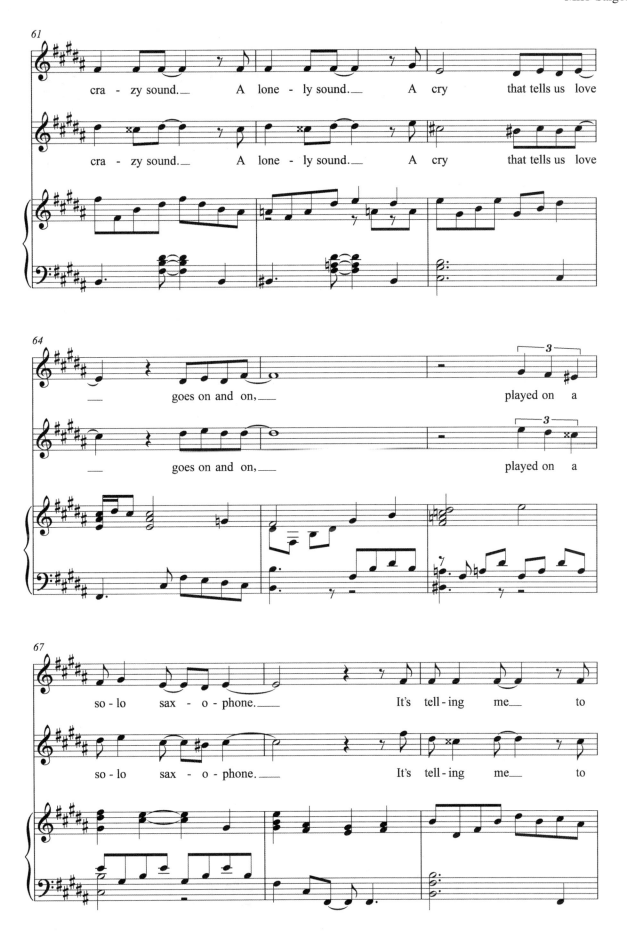

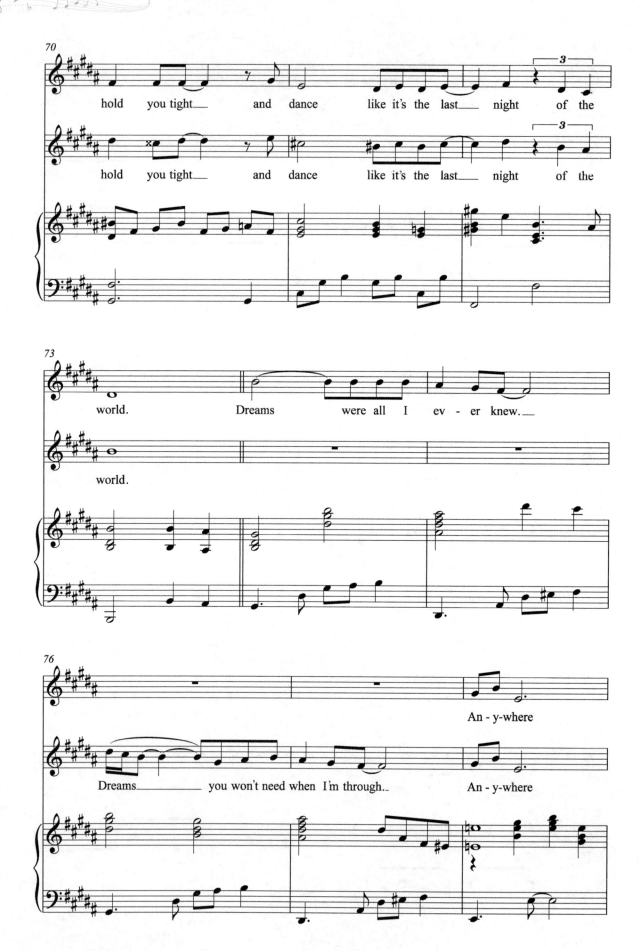

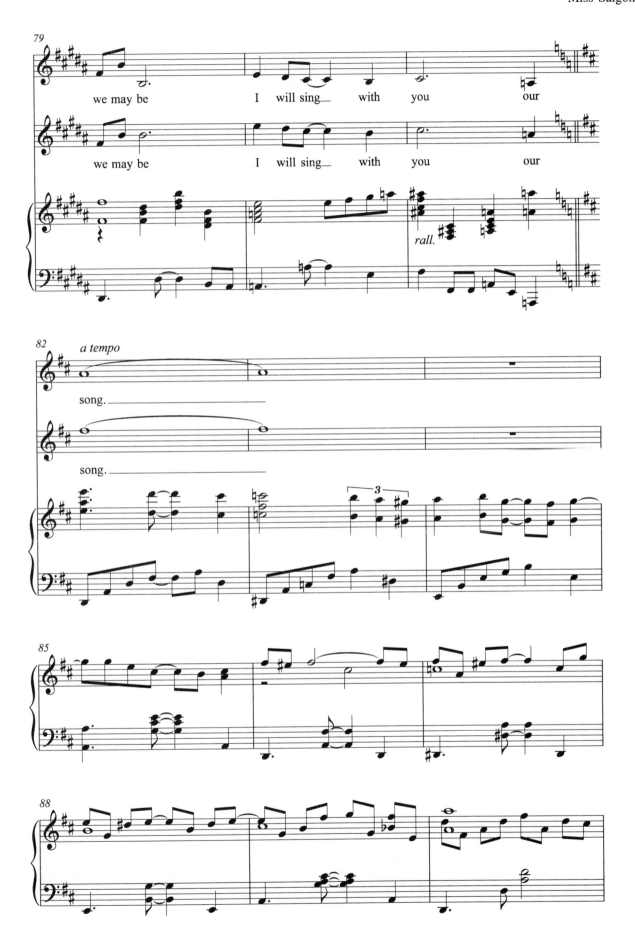

西贡小姐
Miss Saigon

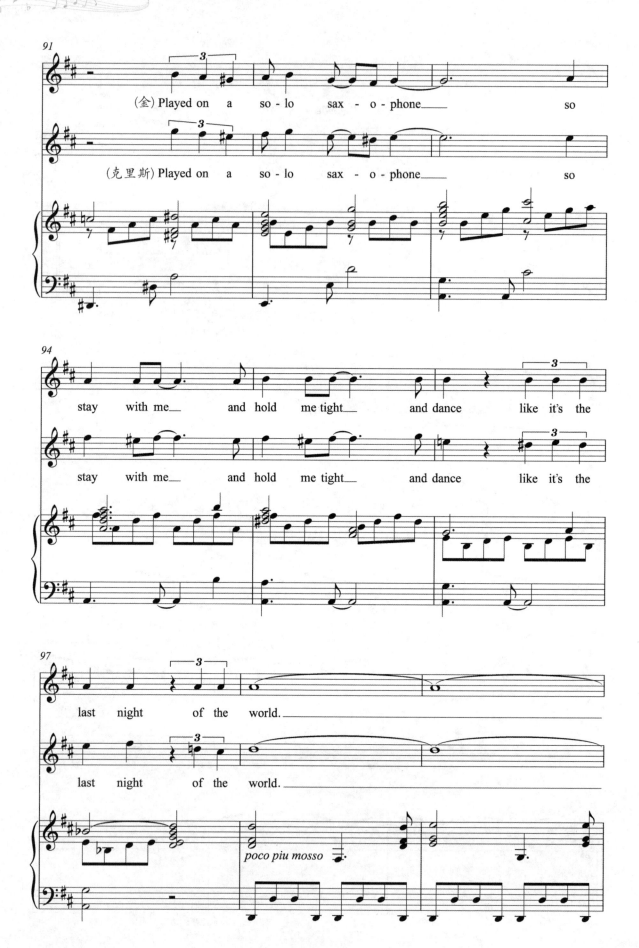

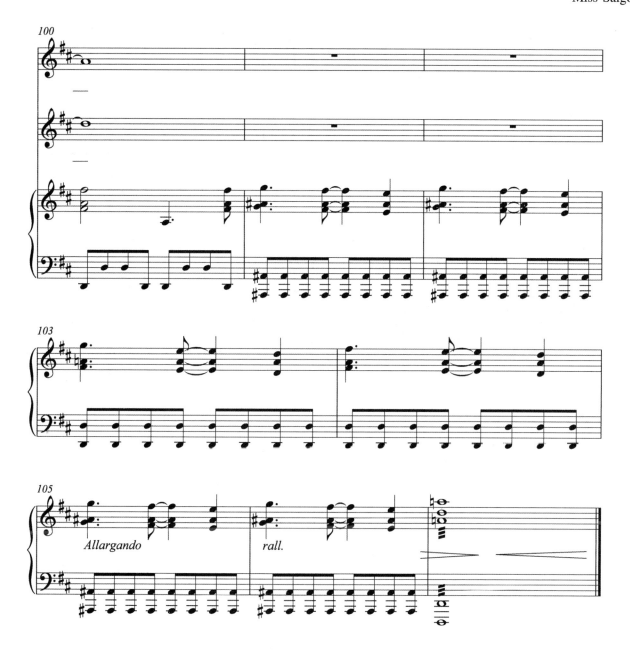

演唱提要

　　这是金和克里斯的一段二重唱。克里斯被通知即将随军队撤回美国,他决定带金一起回去。当晚,二人相拥在一起,唱起了这段"Last Night of the World",这是他们的爱之歌,表达了热恋中的两人对未来的美好憧憬。

　　该唱段旋律优美浪漫又略带哀伤,大小调的不断交替展示了金的情感的不断变化。金与克里斯的旋律或分或合,六度音程和谐舒展,展示了他们以情感为纽带,逐渐合二为一的感情发展过程。唱段音乐始终给人以翩翩起舞的律动,男女声部如影随形、相得益彰。

　　女声的演唱应运用饱满的共鸣、圆润透明的音色来演唱,尾音要唱得飘逸,整体应该是温情脉脉的,要突出人物内心情感的层次感。男声需注意上下音区的转换。该唱段属于中级程度曲目。

我 始 终 相 信
I Still Believe

女声二重唱

(a—e²)

Alain Boublil 词
Claude-Michel Schönberg 曲

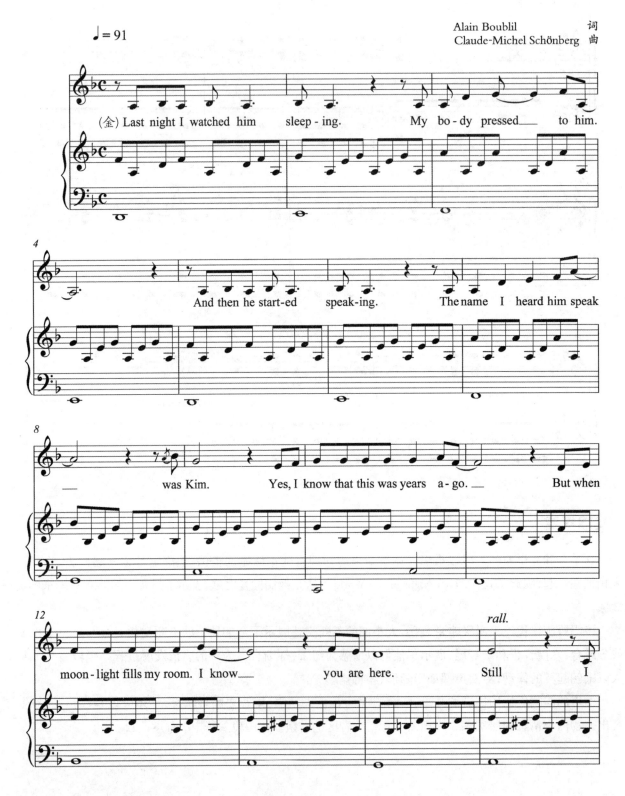

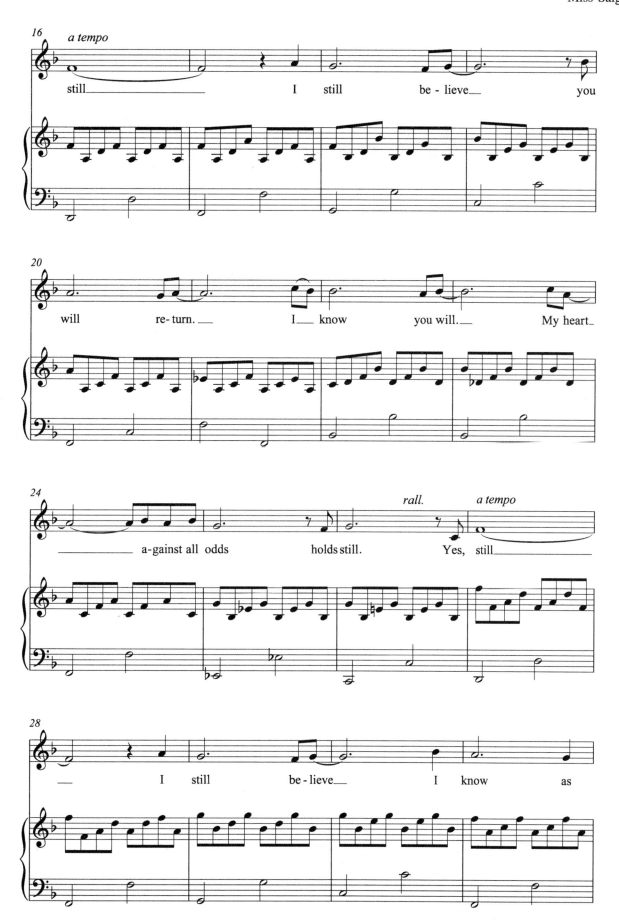

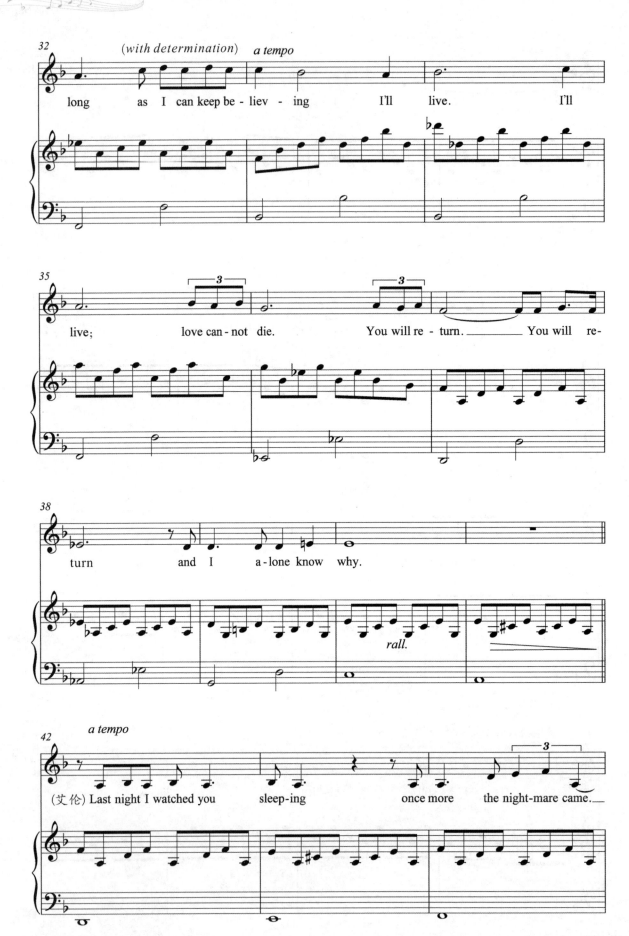

西 贡 小 姐
Miss Saigon

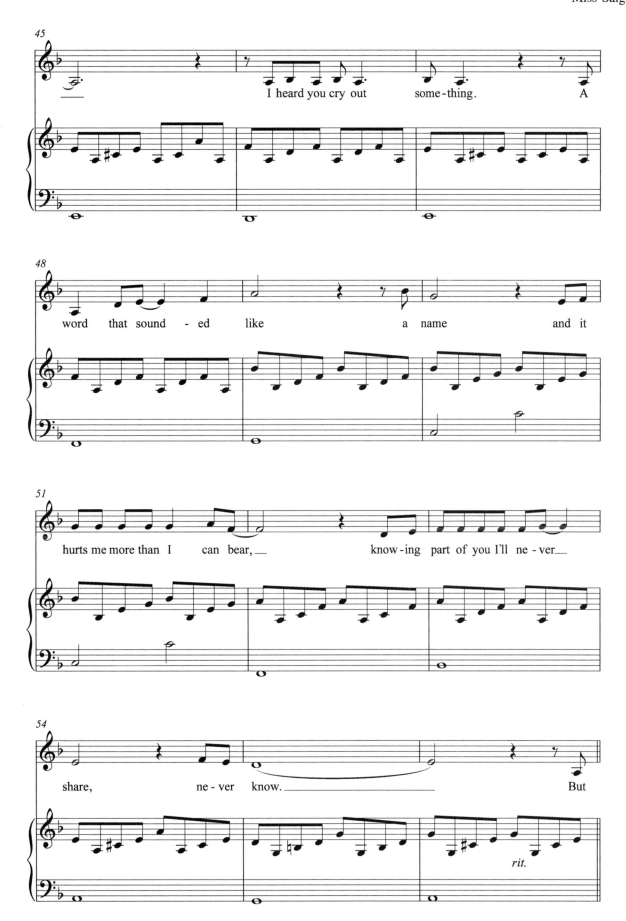

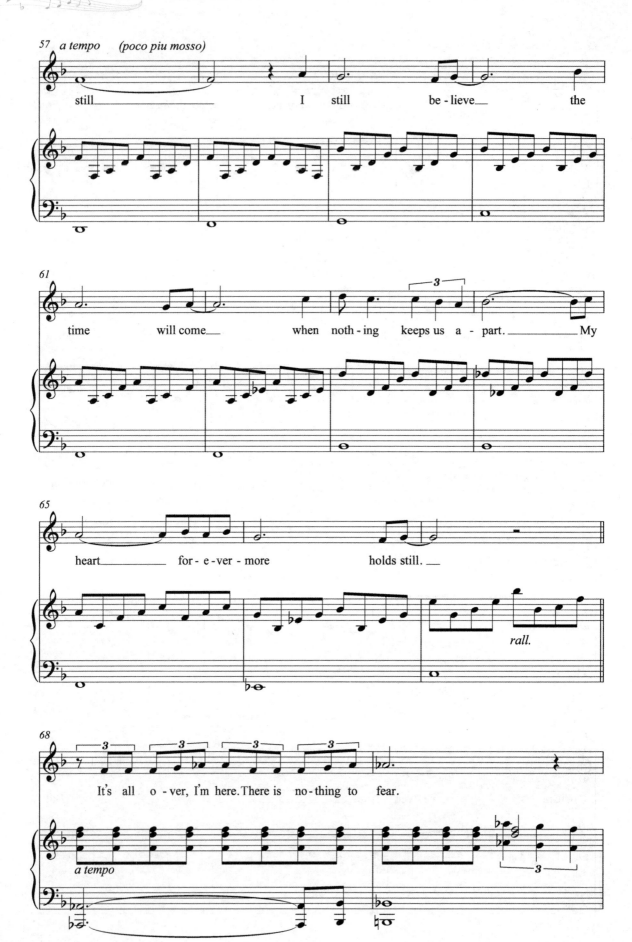

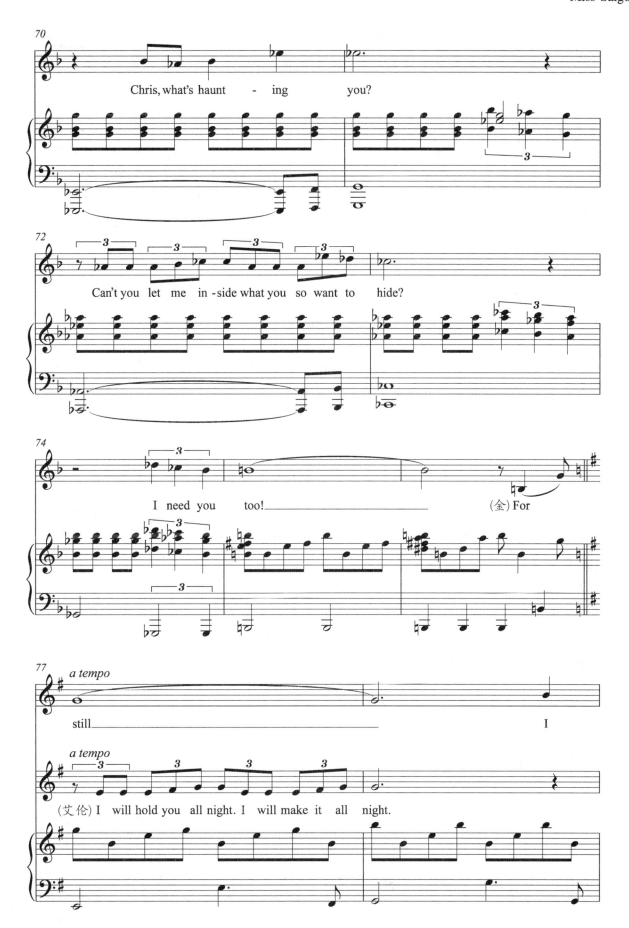

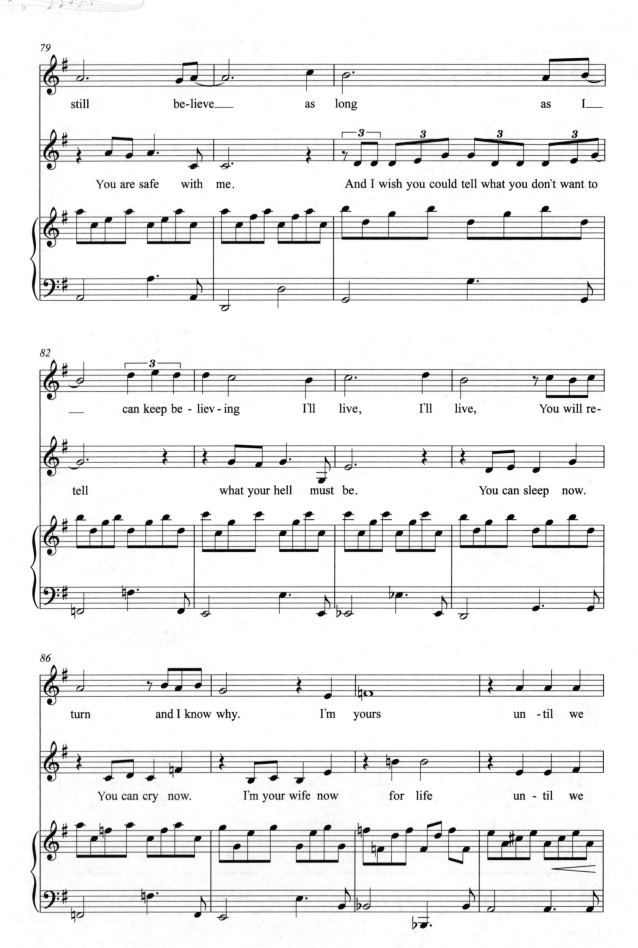

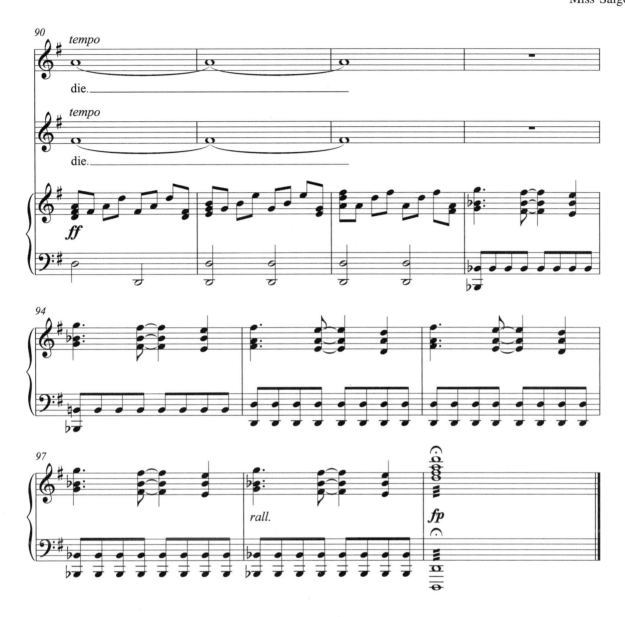

演唱提要

　　这是克里斯的的妻子艾伦与金的一段重唱。被克里斯留在越南的金一直生活在贫民窟里,但她依然深深地爱着克里斯,而且坚信他会回来救她出去。与此同时,克里斯正与他的美国妻子艾伦在一起。克里斯从睡梦中惊醒,坐起来叫着金的名字,艾伦安慰他重新躺下,她很渴望知道一直缠绕他内心的阴影究竟是什么。两个身处地球两端的女人不约而同地表白她们对克里斯的爱,唱起了这曲"I Still Believe"。

　　唱段的第一、二部分旋律一致,分别是金与艾伦的情感表述,都是立足于对克里斯的爱之上对获得爱人之爱的执着。唱段的结尾处殊途同归,原本二重唱各自为政的节奏归同于一,并配以相同的唱词"直到我们逝去",将二人的矛盾冲突在异时空中纠缠在一起。表现了她们对克里斯的爱,冷酷地展现了二人血淋淋的对峙。

　　演唱时需要处理好情感的层次布局。在二人独唱的部分,开头的低音应控制好情绪,后面的节奏拉宽部分,情绪增强,需要有稳定的气息支撑。最后二人合唱的部分情绪要完全释放。需要注意的是,虽然二人的旋律基本一致,但在戏剧环境上要有所区别,前者是一种甜蜜的思念与回味,后者则有一种诅咒的语素。该唱段属于中高级程度曲目。

一生都为你
I'd Give My Life for You

女声独唱

(g—d¹)

Alain Boublil 词
Claude-Michel Schönberg 曲

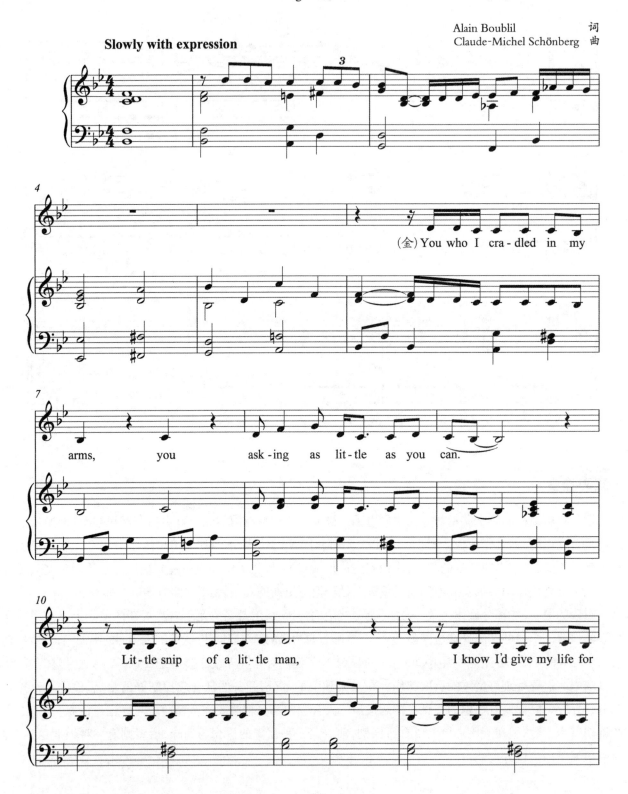

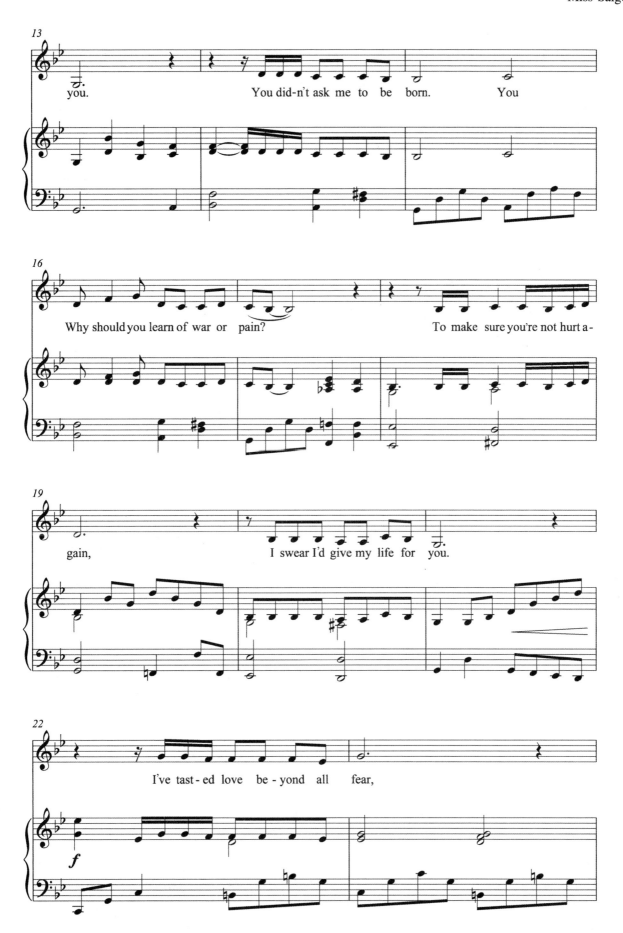

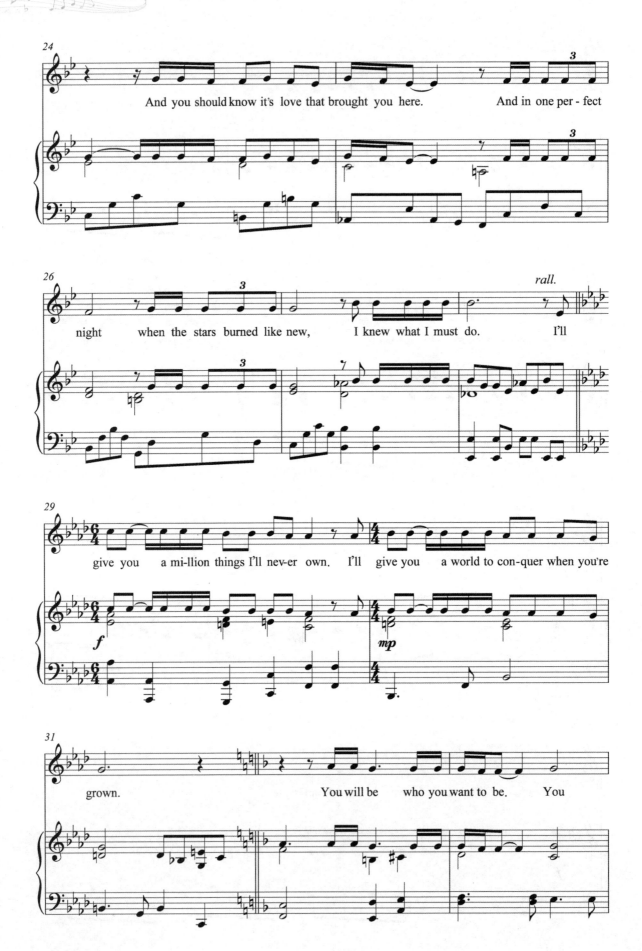

西贡小姐
Miss Saigon

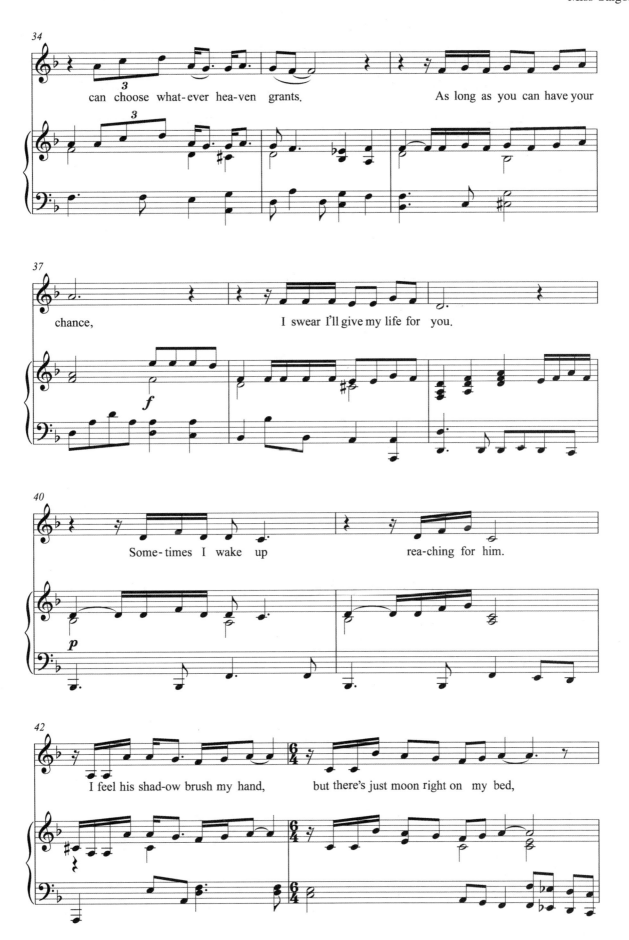

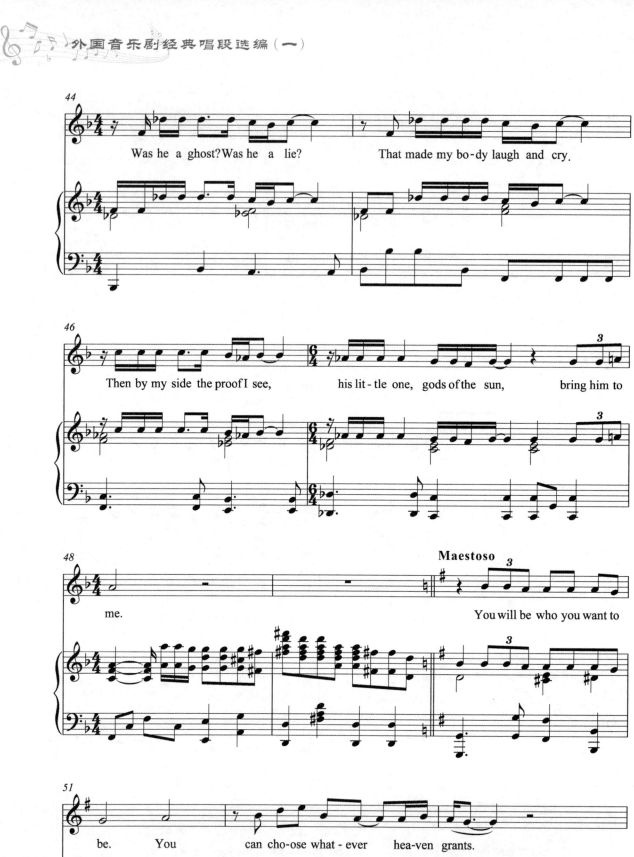

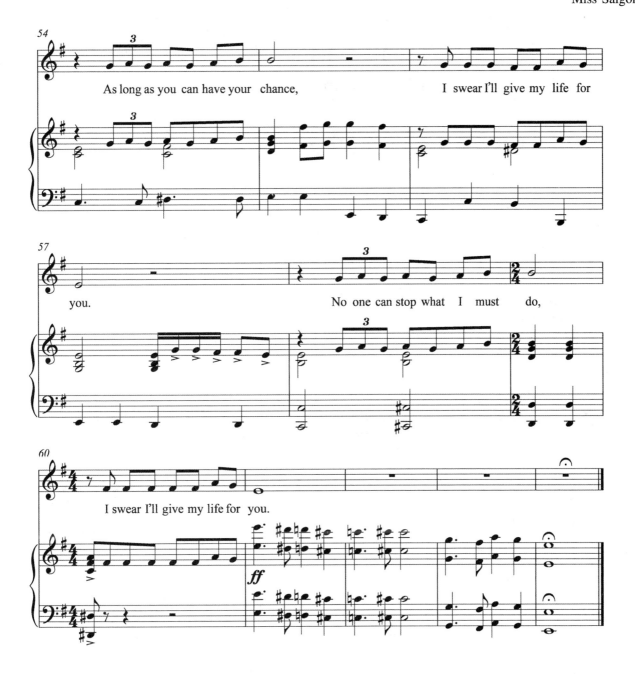

演唱提要

金被迫开枪打死了企图杀死她儿子谭的表兄岁,并带着谭逃到工程师那里,势利的工程师得知克里斯是谭的父亲后便把他视为自己去往美国的通行证。在他们逃往曼谷的船上,金看着儿子熟睡的脸庞,便唱起了此曲,无所依靠的金坚强地表示,为了能给孩子更好的未来,就算牺牲自己的性命也愿意。

该唱段大量使用了重复音,反映了女主角复杂无奈的心情。后面出现的六度大跳使音乐情绪走向饱满和高昂,虽然音乐的主体部分仍然以重复音为主,但是旋律的起伏表示了情绪的逐渐舒展,而不断的转调展示了金情感的波澜起伏,预示了金为儿子的幸福生活做好献身的准备。

唱段的开头要用轻柔的语气演唱,表现女主角的慈母形象,接下来在回顾与克里斯的爱情时,情绪和音量应加强,语气要展示出她的勇敢。再现部分的演唱表达了金对孩子美好未来的憧憬,要唱得充满希望和坚定。该唱段属于中高级程度曲目。

美 国 梦
The American Dream

男声独唱

(a — ♭a²)

Alain Boublil 词
Claude-Michel Schönberg 曲

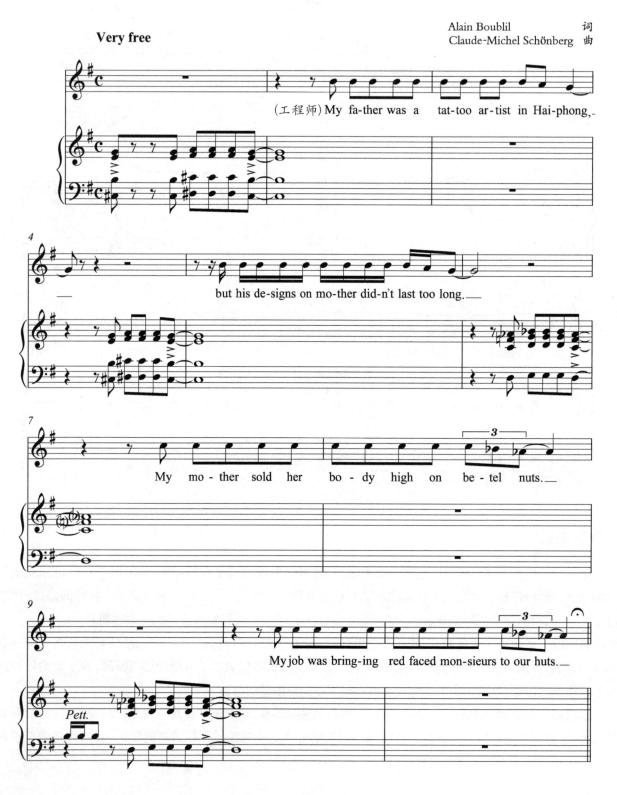

西 贡 小 姐
Miss Saigon

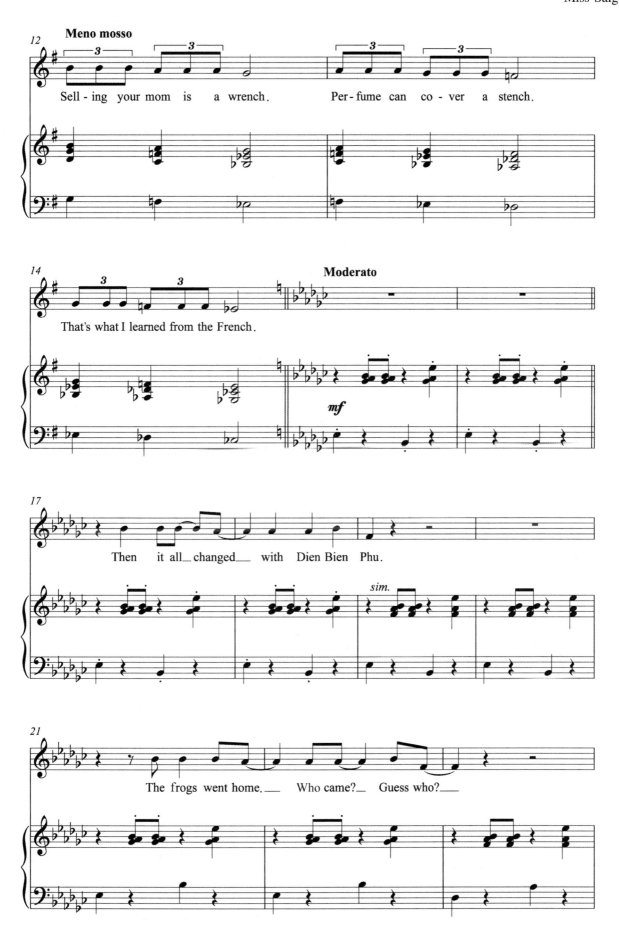

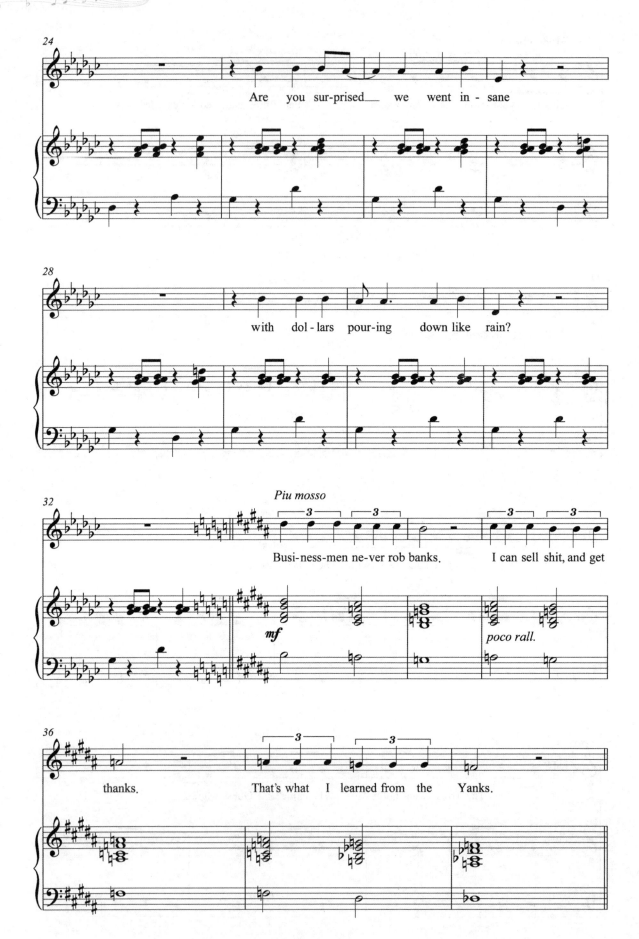

西 贡 小 姐
Miss Saigon

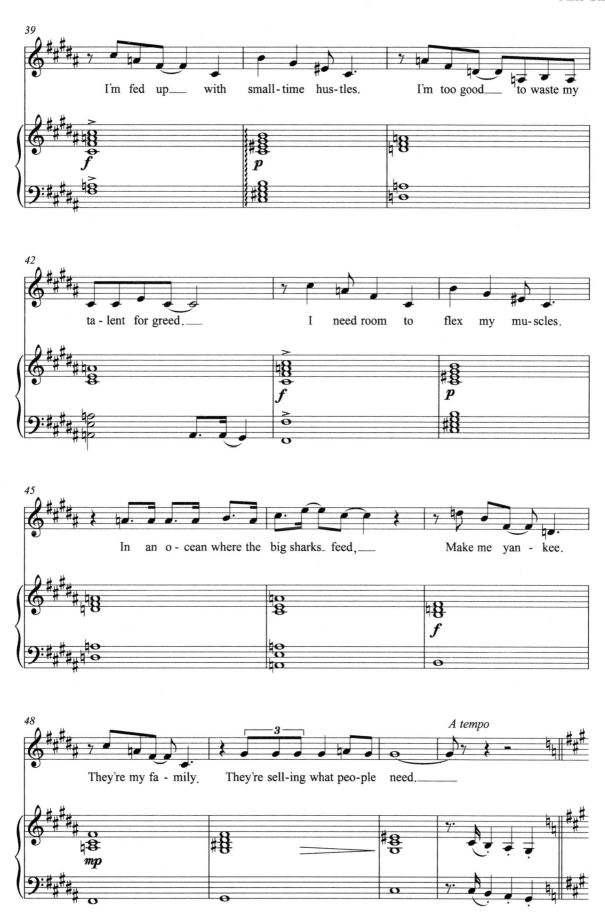

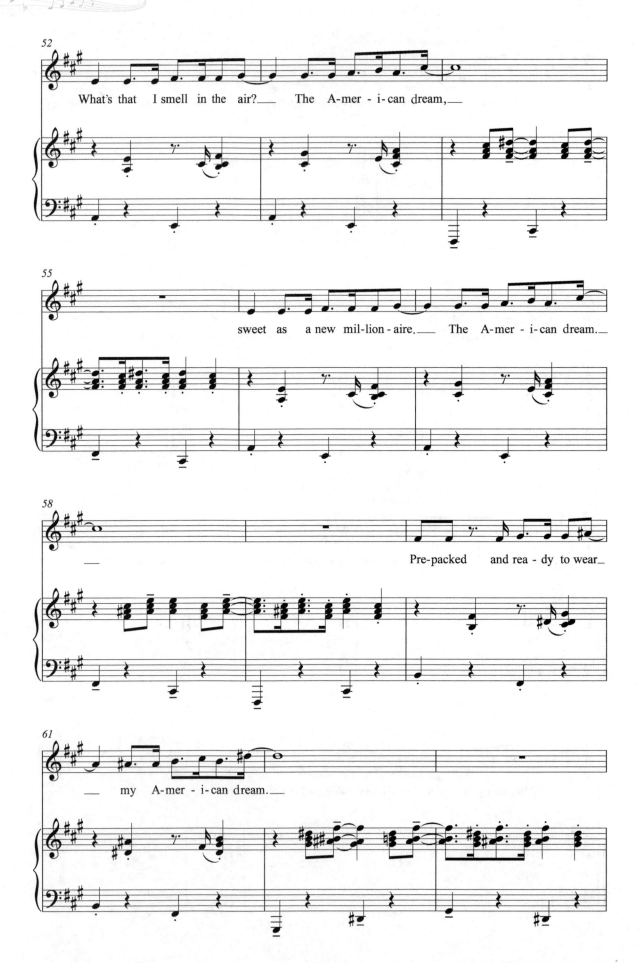

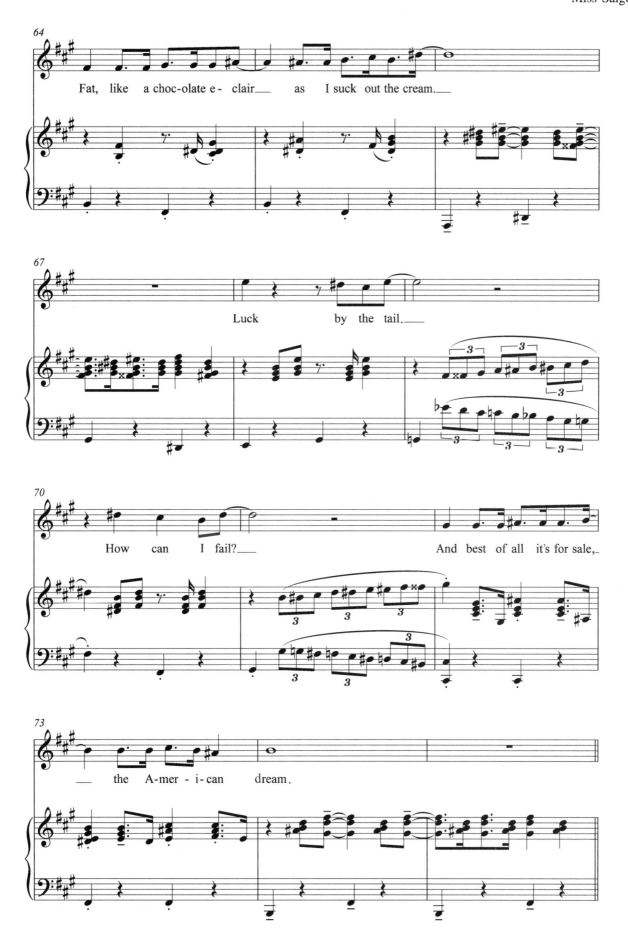

西 贡 小 姐
Miss Saigon

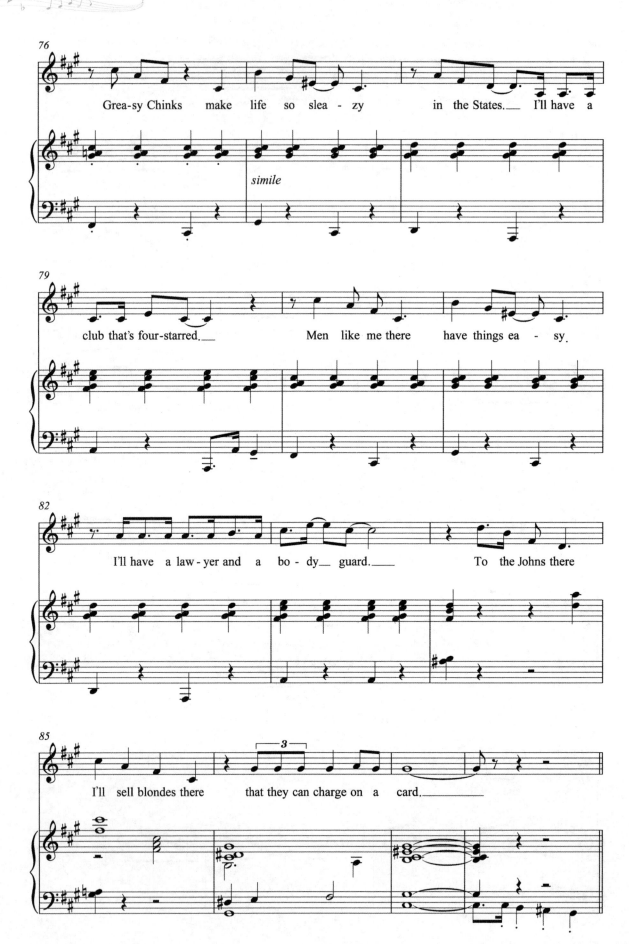

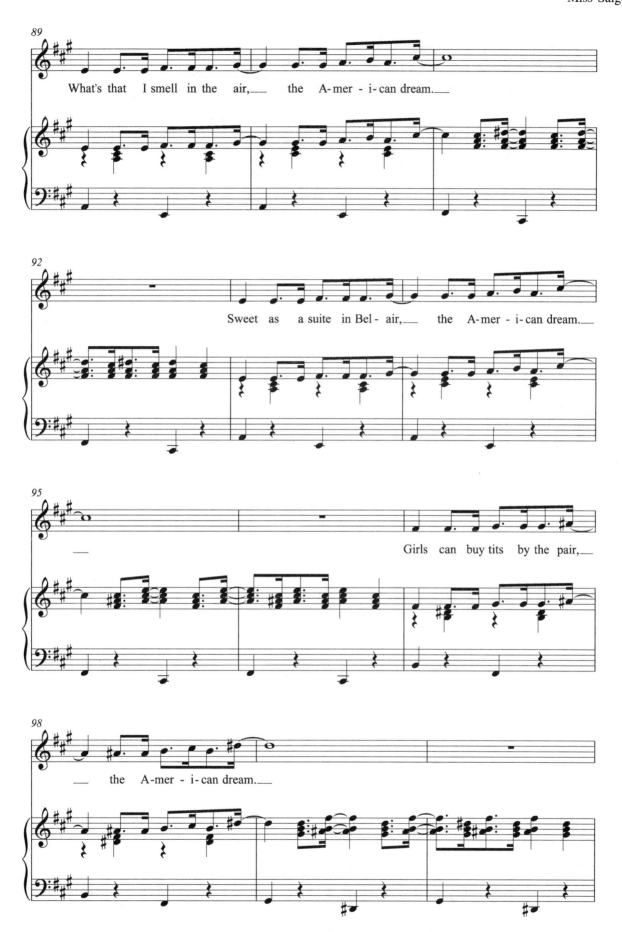

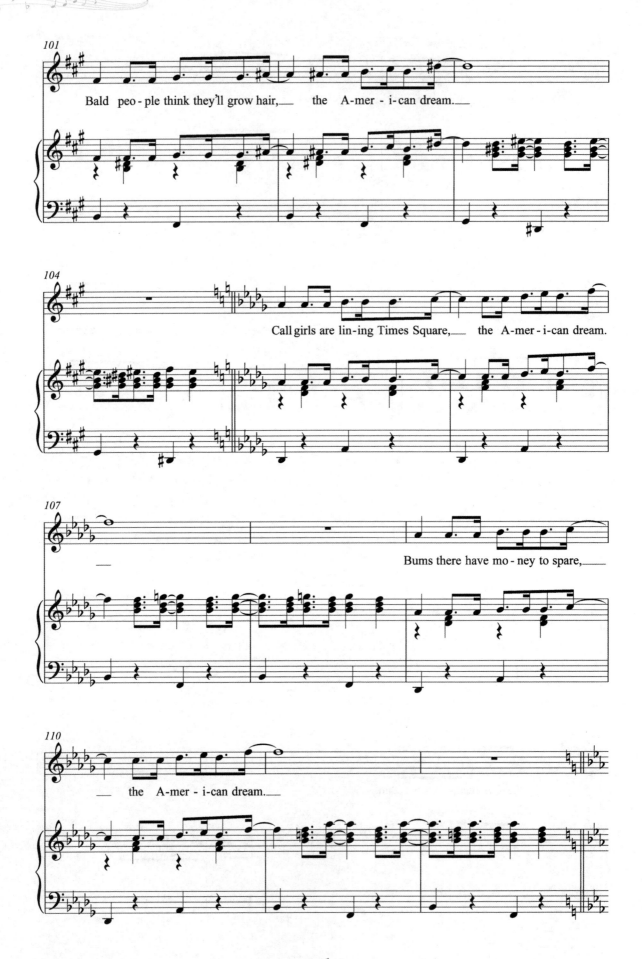

西贡小姐
Miss Saigon

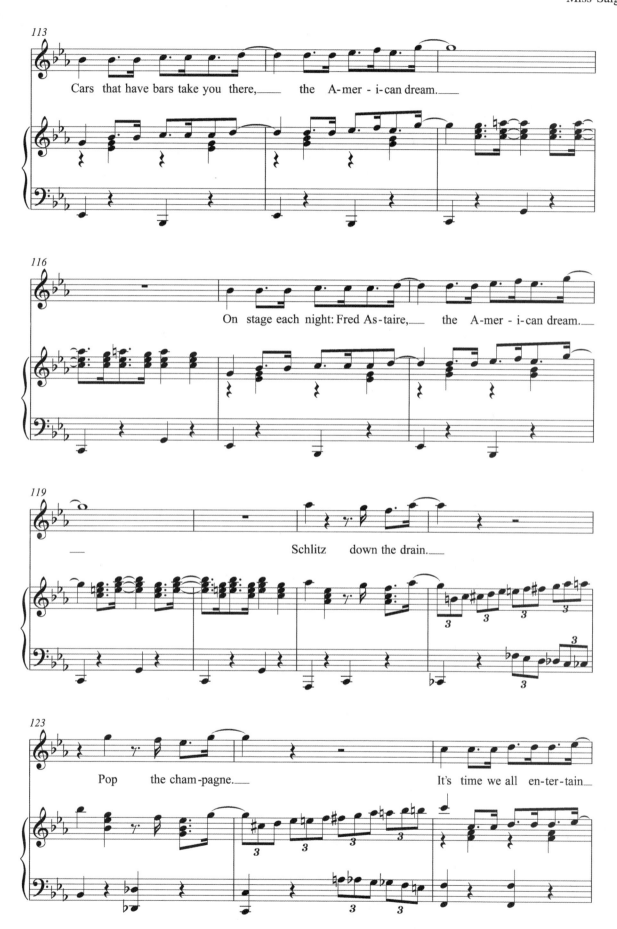

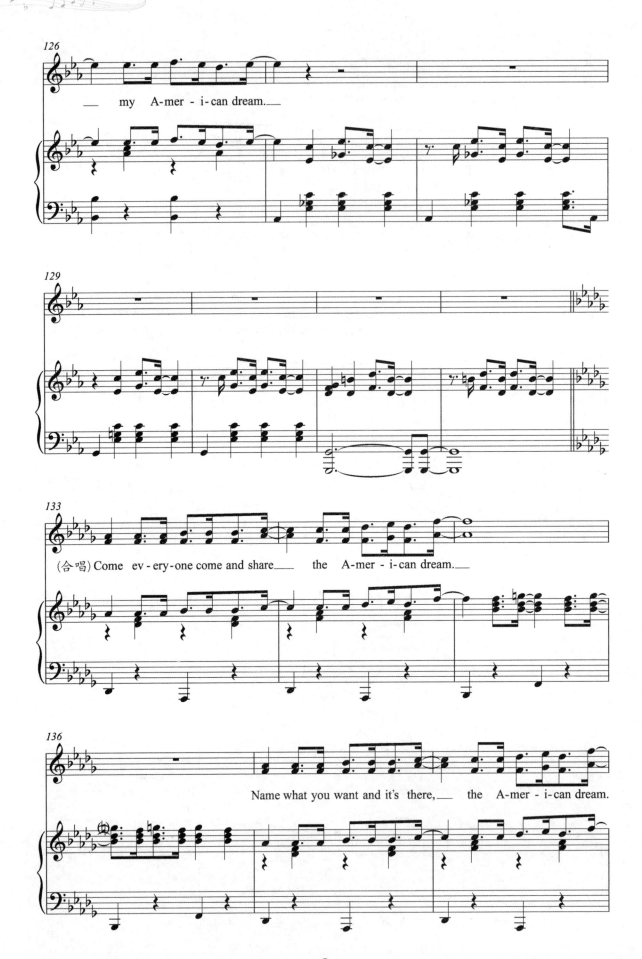

西 贡 小 姐
Miss Saigon

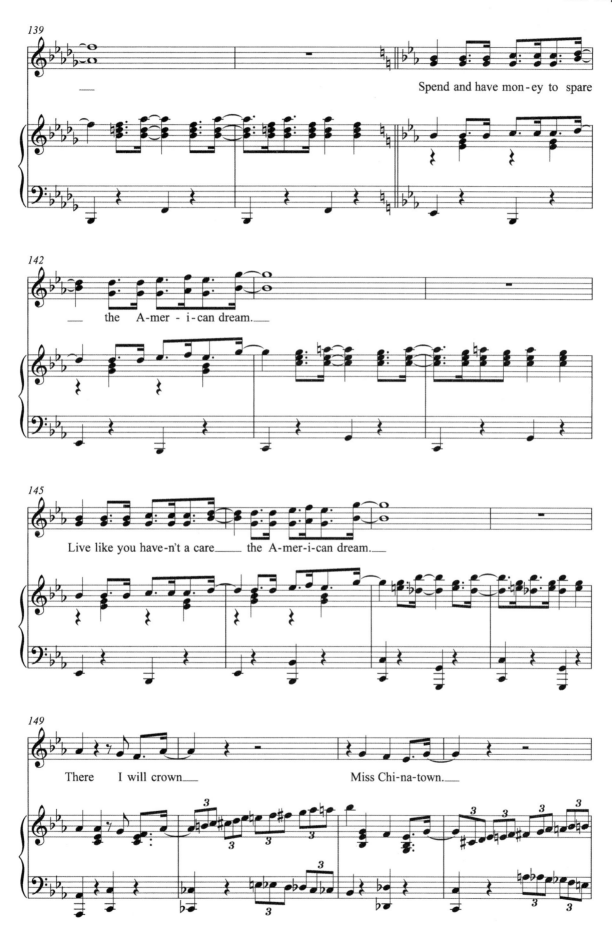

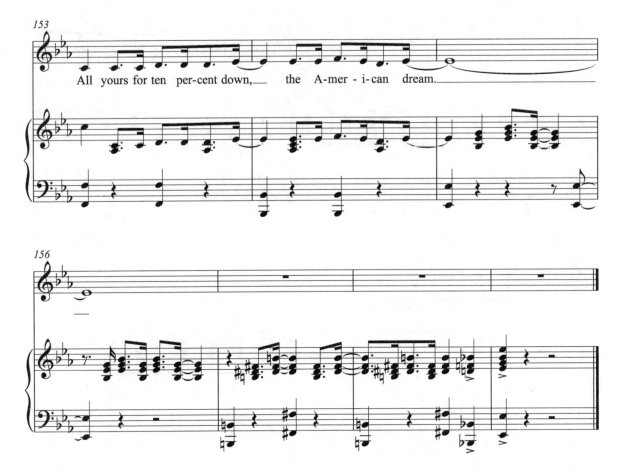

演唱提要

这是夜总会皮条客工程师的唱段。他一直向往着美国的美好生活,并利用金与克里斯的关系得到了去往美国的机会,在美国梦即将实现之际,他唱起了这段"The American Dream"。唱段描述了一个自我沉迷、爱幻想的神经质的工程师形象,是对那个时代东方文化膜拜与迷信西方的还原。

这是剧中最长的唱段,运用了美国的"融合爵士乐"音乐,前半部分运用了东南亚音乐素材,后半部分运用了西方音乐素材。该唱段以戏剧性的手法和抒情性的场景叙述梦想,音乐在戏剧的表现中发挥了突出效用。唱段第一部分,工程师讲述了家世,包括父母和自己,诙谐而不失韵味。第二部分,主要讲述其工作"业绩"。第三部分,抒发自己的美国梦想,情绪不断高涨,中间众人合唱的烘托,给人感觉好像美国梦即将实现。

演唱时要特别注意了解歌词的意思,理清作品的线条,用讲述的语气以说代唱,并且需要用相应的表演来诠释人物,增强表现力。该唱段属于中高级程度曲目。

变身怪医

Jekyll & Hyde

（1997年）

剧目简介

音乐剧《变身怪医》改编自19世纪著名作家罗伯特·路易斯·史蒂文森（Robert Louis Stevenson）创作于1886年的小说《杰克博士和海德博士奇案》。该剧由弗兰克·威尔德霍恩（Frank Wildhorn）作曲，雷斯利·布利克斯（Leslie Bricusse）作词，于1990年在美国休斯敦公演，并于1997年4月28日登上百老汇Plymouth剧院的舞台。男主演获最佳戏剧男演员奖，第一女主角获戏剧世界百老汇首演大奖。该剧还曾获四项托尼奖提名，是音乐剧史上为数不多的集哲学高度主题和极其优美的旋律的佳作。

年轻而富有才华的医学家杰克（Jekyll）是一个理想主义者，他试图通过化学药剂实验，把人善良和邪恶的精神要素分离开来，但在他求助当时的权威机构和人士时，不断受到蔑视和打击。于是他孤注一掷用自己作为实验品，注射药剂后，他变成了两个不同的角色——一个是代表正义和善良的杰克，另一个则是残暴邪恶的海德（Hyde）。具有双重人格的他终日徘徊在善恶之间，二者彼此对立，互相斗争。他化身为邪恶的海德时杀害了倾慕于杰克的夜总会舞女露西（Lucy）。为了阻止海德继续作恶，杰克决心毁灭自己，当邪恶的海德在杰克的婚礼上显露原形时，杰克用刺刀刺入自己的胸膛，死在了妻子艾玛（Emma）的怀中。

该剧是一个奇幻题材的音乐剧，貌似荒诞无稽的故事蕴含了深刻的人性命题：人，到底是简简单单、黑白分明、一成不变的非善即恶，还是既善亦恶，时善时恶？音乐结合了古典与流行的元素，优美动听，唱词和台词富含哲理，时时叩问灵魂，很好地诠释了人物角色。这是一部跨越时代、跨越文化的音乐剧。

无人知晓我是谁
No One Knows Who I Am

女声独唱
(c^1—d^2)

Leslie Bricusse 词
Frank Wildhorn 曲

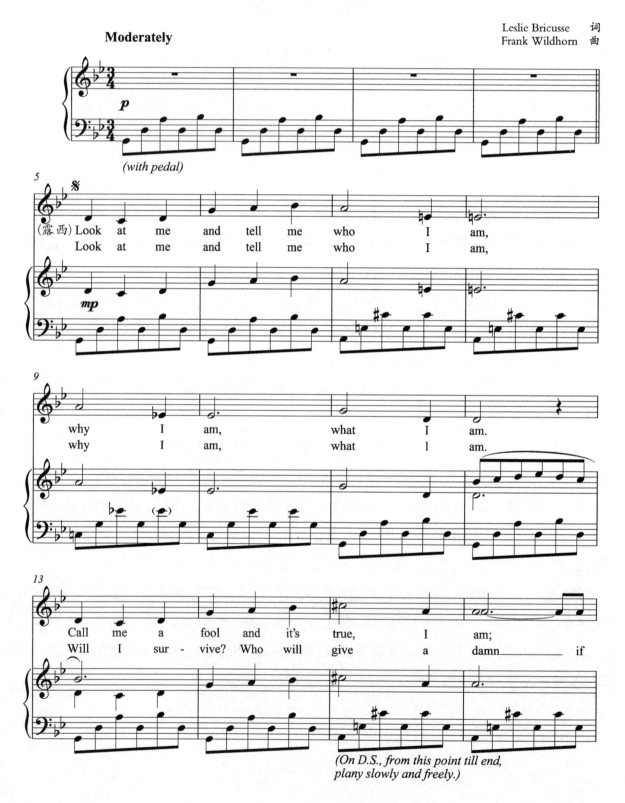

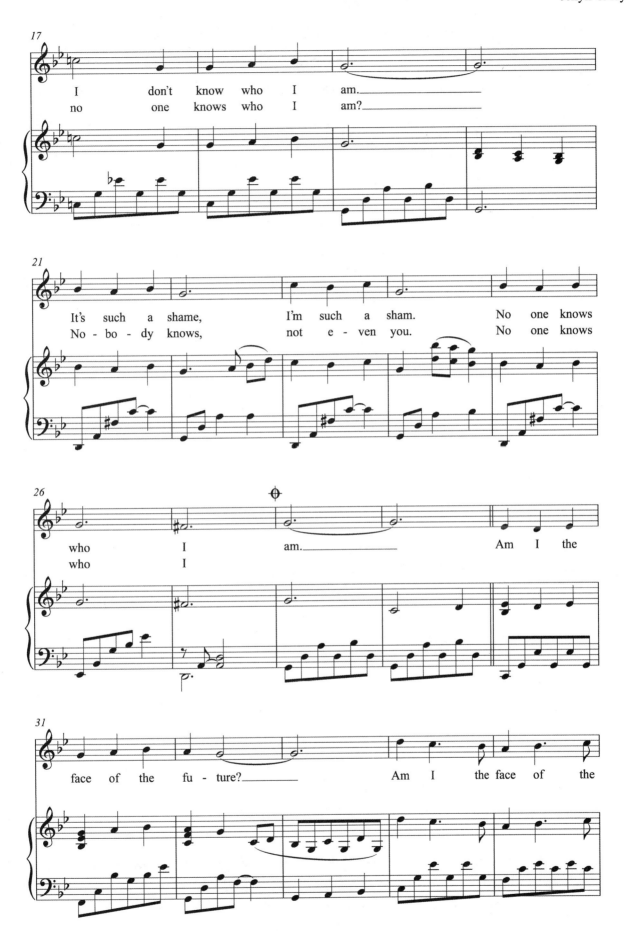

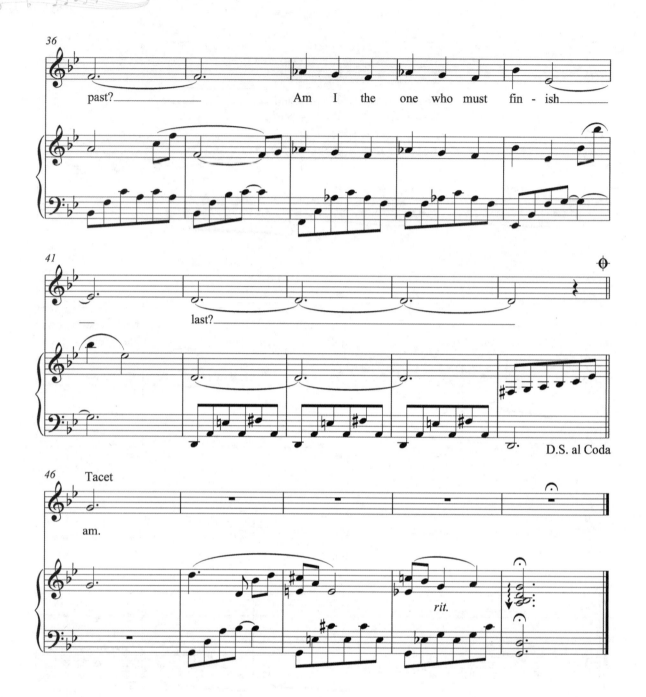

演唱提要

这是夜总会歌女露西一出场时的自我介绍。出身贫苦的露西,没有亲人,不得不沦为歌女受尽生活折磨。此唱段充分展现了她在生活中不愿面对自己的身份和困苦,以及心灵深处所隐藏的对生活的渴望。

该唱段相对柔美,具有爵士风格,音乐旋律舒缓优美。其中运用了五度大跳来表现人物的复杂心情及疑问的递增,刻画了露西强烈的个性,表现了她渴望知识、渴望美好生活、渴望遥不可及的爱情,但又因在现实生活中每天看着"上层人士"的脸色过活,以致不断地迷失自我,无法寻找自身的价值。

演唱时要注意运用稳定的气息,以情带声,细腻地处理音色,以表现人物内在的矛盾和复杂的情感。唱段中"Am I the face of the future"的反问语气需要把握好。第二个反问句"Am I the face of the past"应该唱出强烈的递进感;既要有激昂的情绪,又要有夸张饱满的声音表现。该唱段属于中级程度曲目。

就 在 此 刻
This Is the Moment

男声独唱

（b—#g²）

Leslie Bricusse 词
Frank Wildhorn 曲

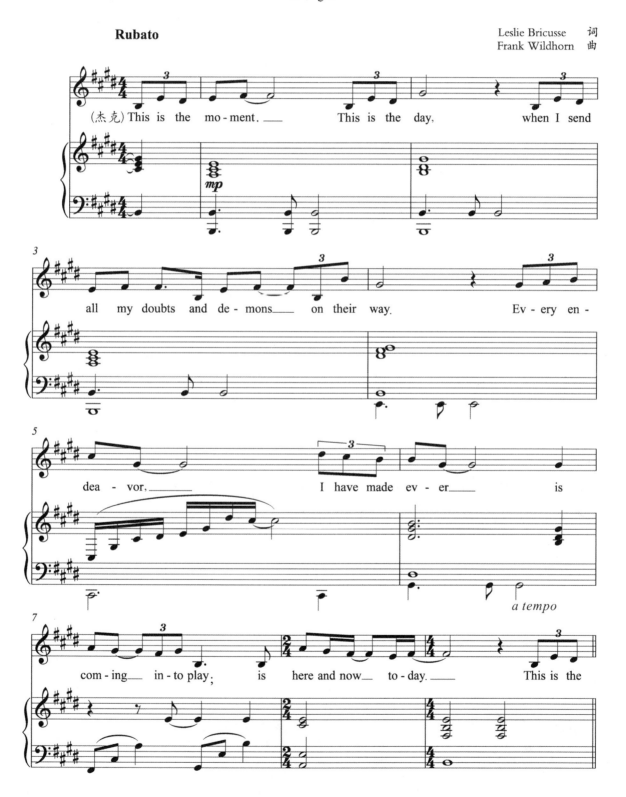

145

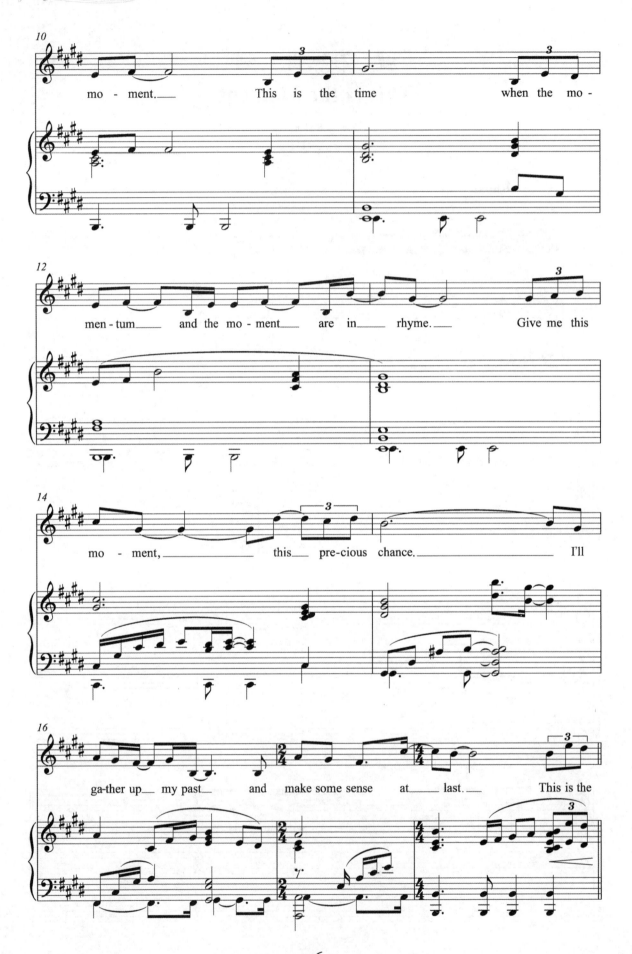

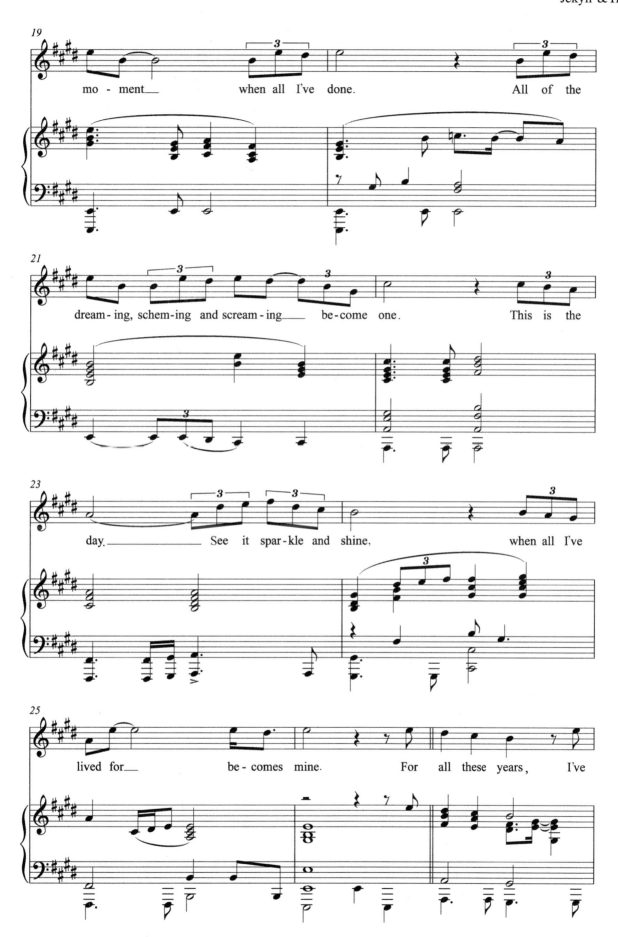

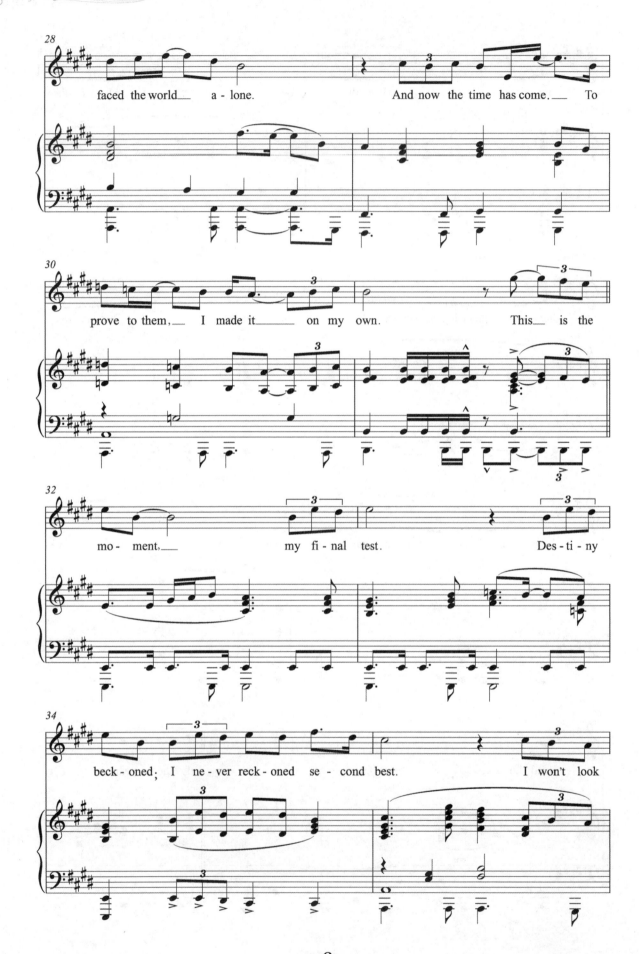

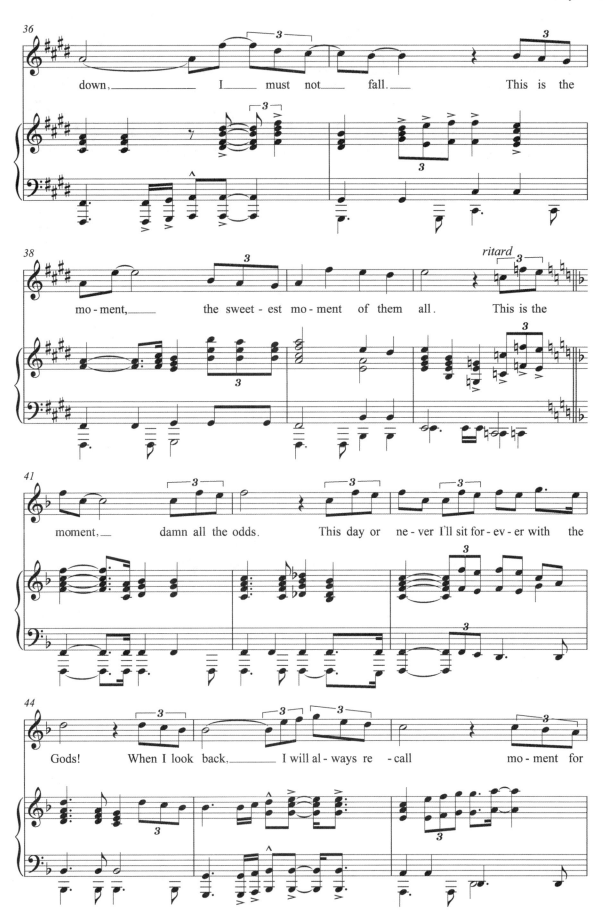

Jekyll & Hyde

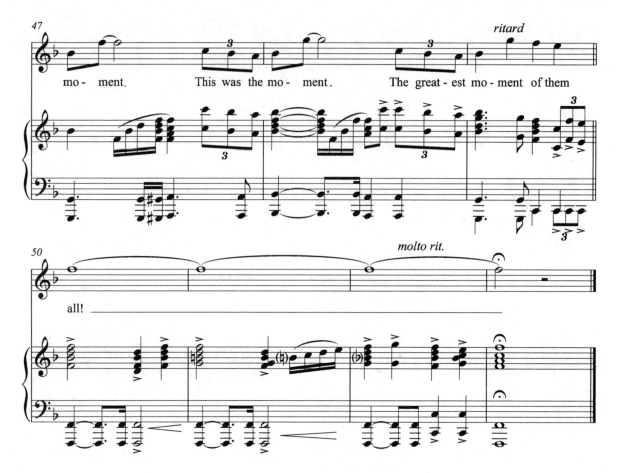

演唱提要

年轻杰出的医学家杰克创造出一种可以去除人脑中"恶"的成分的药物,但这必须要一个活人来帮助他完成实验。医学理事会不但拒绝为他提供资金和志愿者,而且还嘲笑他的想法。杰克最终下定决心拿自己当试验品,便演唱了这段"This Is the Moment"。

这是杰克的内心独白,旋律慷慨激昂、鼓舞人心,体现了他大无畏的精神,是他人物性格的最佳诠释。杰克心中无奈与期待的纠结,嫉恶如仇的正义感,对上流社会不负责任、不务正业的现状的对抗与仇恨,都在唱段中得以体现。

演唱时应遵从"思考"—"坚定"这样的情绪线条,应大量运用传统美声与流行相结合的演唱方式。在乐曲的最初应用平稳柔和接近说话状态的声音去演唱,高潮部分则应运用流行唱法的各种装饰音和呐喊的技巧展现人物执着和勇敢的性格。该唱段属于中高级程度曲目。

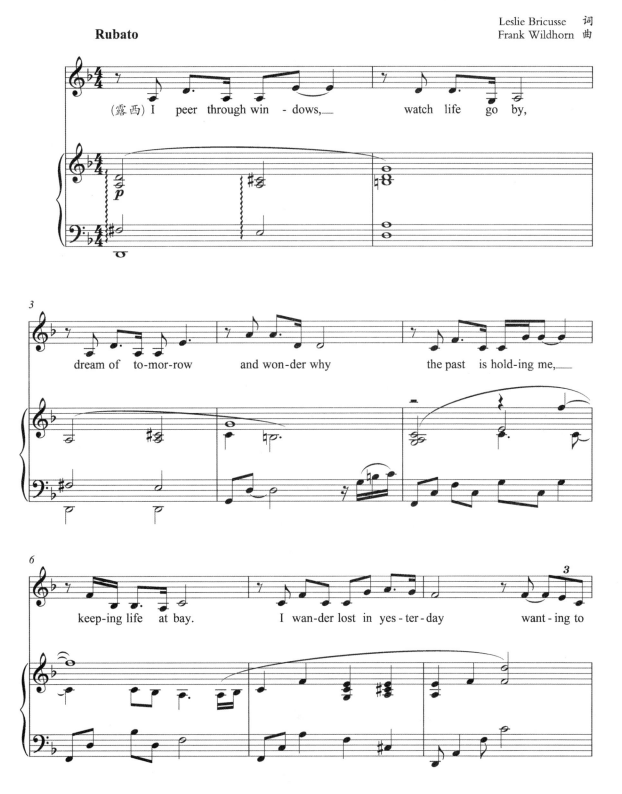

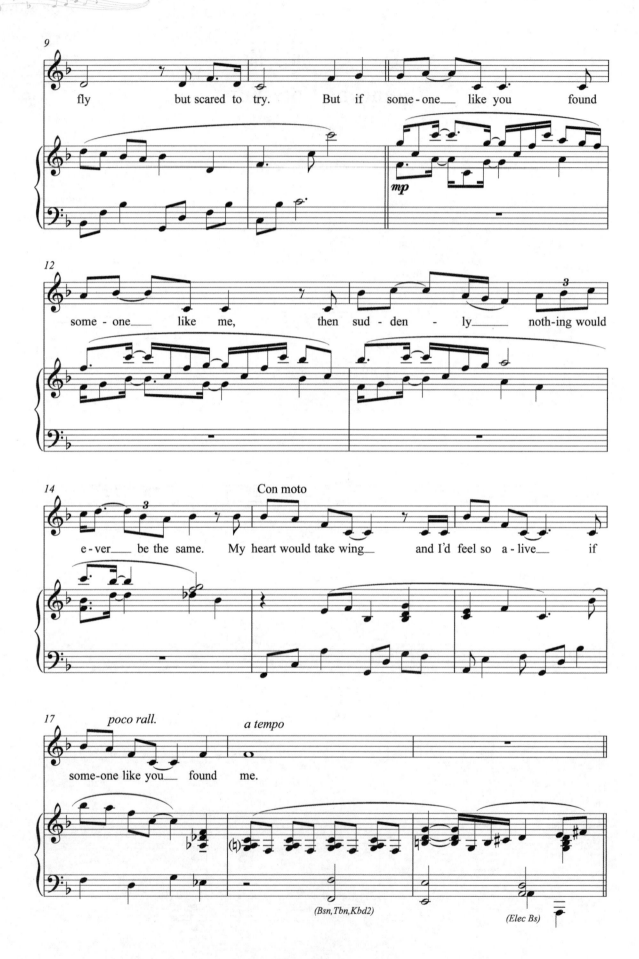

变身怪医
Jekyll & Hyde

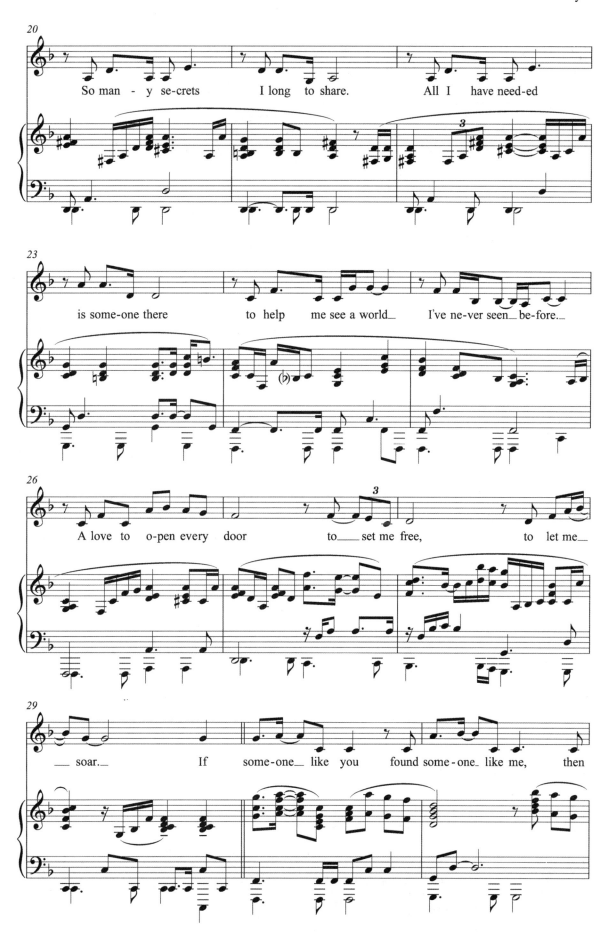

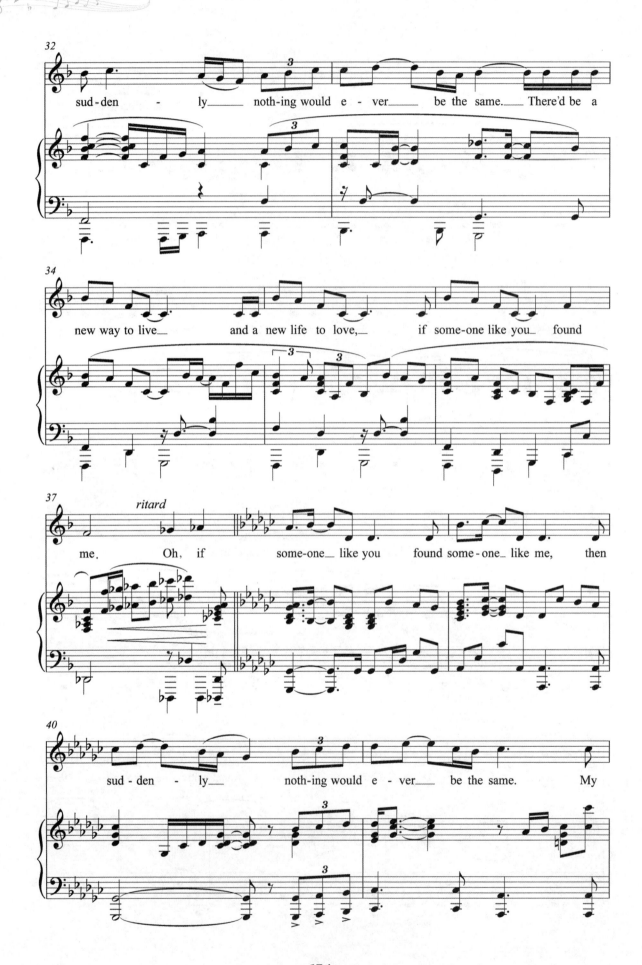

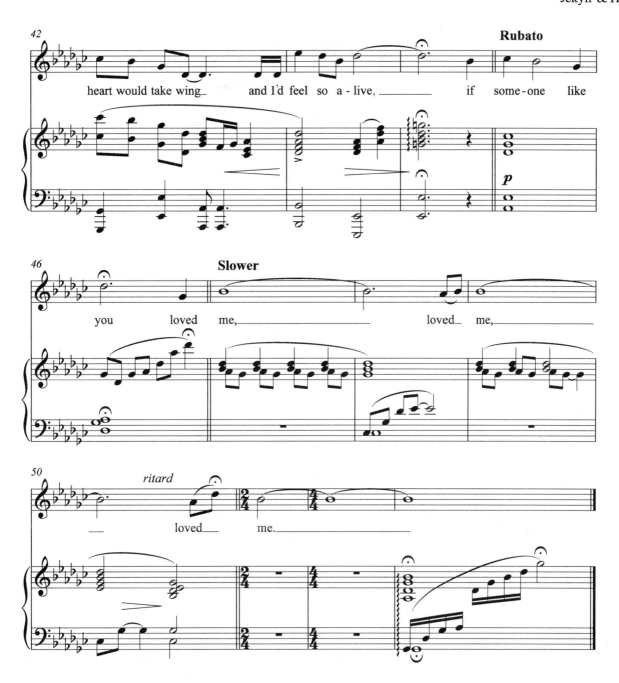

演唱提要

露西在接受杰克对她的帮助（治疗伤口）后，兴奋地爱上了这位能够"拯救"她的绅士，于是她带着激动和矛盾的心情，坠入爱河，唱起了"Someone Like You"。该唱段表达了露西对美好爱情的憧憬。

该唱段旋律奔放、自由，充满热情，表现了露西性格中真实的一面。第一段与第二段的旋律相同，但是情感逐渐递增。第一段她还有所犹豫和迟疑，到第二段，随着内心感情的逐渐清晰，她开始大胆表达对杰克的爱，希望能拥有一份美好的爱情。到最后的尾声，感情更为浓烈，全曲在最高潮中结束。

演唱时应注意更多地用真声演唱技巧来表现人物的个性，但切忌太白，同时需要有较强的气息控制。情绪上既要有追求爱情的激情和狂热，又要展现出她坠入爱河憧憬爱的柔和、含蓄的一面。该唱段属于中高级程度曲目。

旧 欢 如 梦
Once Upon a Dream

女声独唱

($b - {}^\sharp c^2$)

Leslie Bricusse 词
Frank Wildhorn 曲

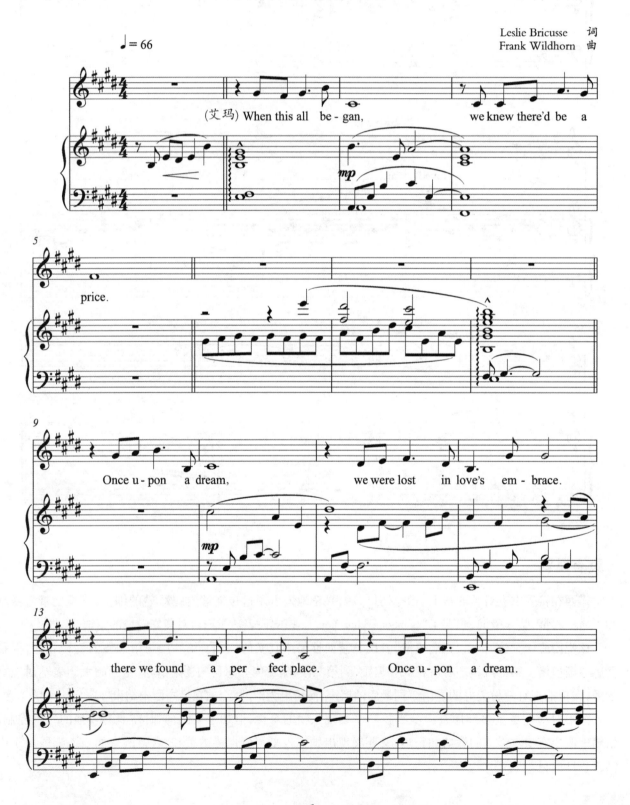

变身怪医
Jekyll & Hyde

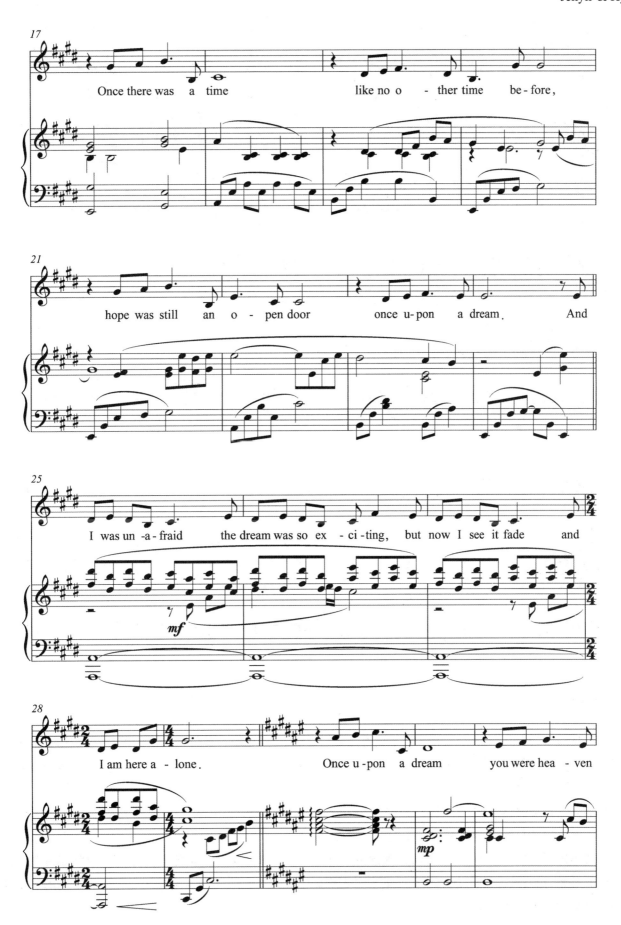

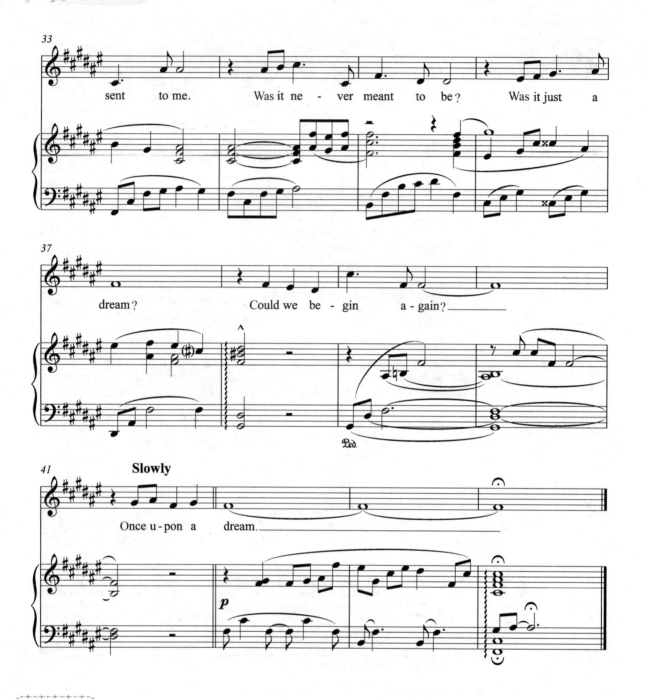

演唱提要

杰克的未婚妻艾玛,在杰克实验失控变得怪诞异常时,也坚定地给他带来自己的关怀,希望用柔情来唤回爱人杰克的理智和自信,于是她唱起了"Once Upon a Dream",表现了她对爱情的执着勇敢、对人的宽容和善良,塑造了艾玛高贵美好的人物形象。

唱段主题鲜明,旋律悠长流畅。主人公艾玛的情绪经历了三个阶段,第一阶段是美好与回忆的情绪;第二阶段变得忧伤与孤独;第三阶段她重新坚定信念,唤起对未来的希望。

艾玛经历了与杰克从最初甜蜜美好的爱情,到订婚后丈夫的冷漠,甚至判若两人,所以要注意音色应由最初的柔和、明亮转为稍暗,最后用宽厚的音色表现。音量大小也应随着人物情绪变化而有不同的层次体现。该唱段属于中级程度曲目。

变身怪医
Jekyll & Hyde

在他眼里
In His Eyes

女声二重唱

(b—f²)

Leslie Bricusse 词
Frank Wildhorn 曲

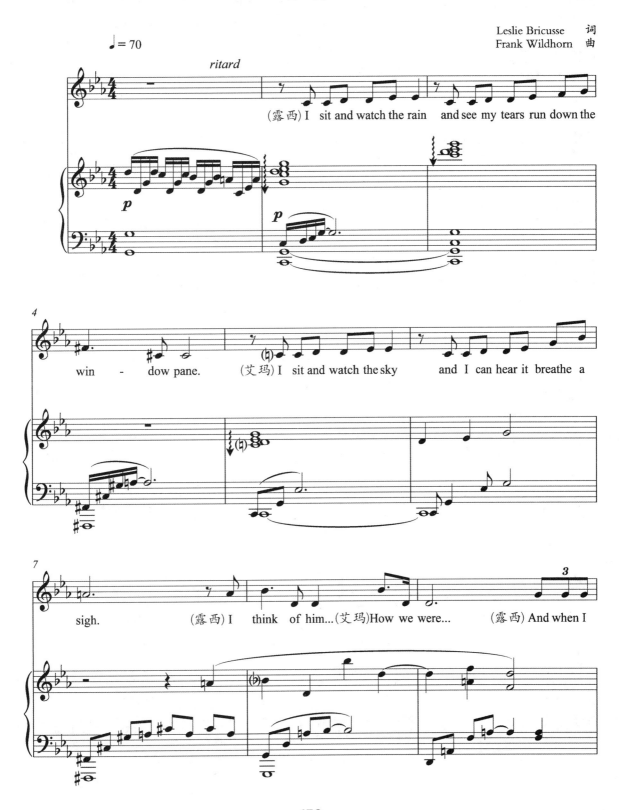

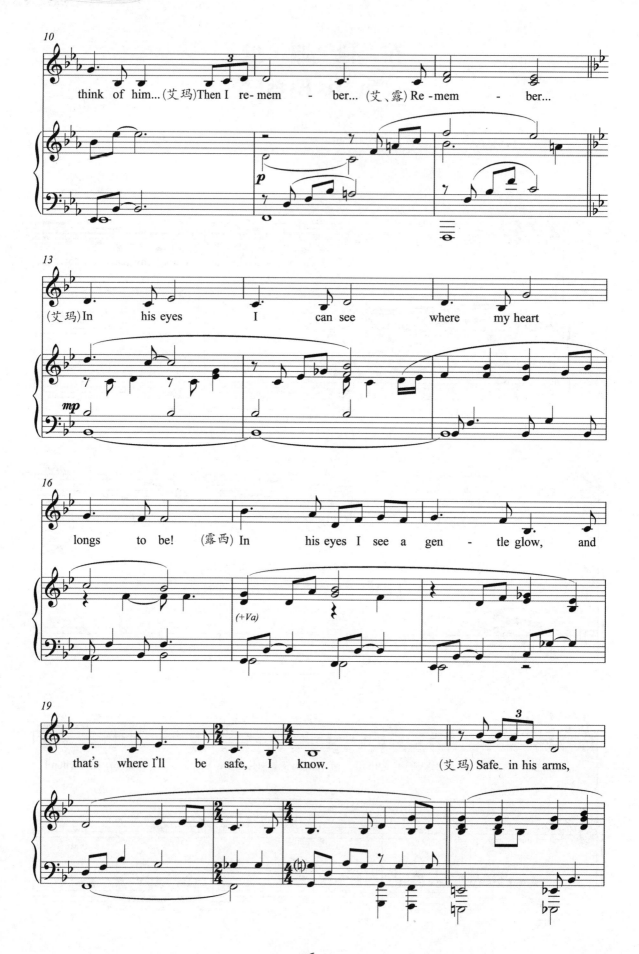

变身怪医
Jekyll & Hyde

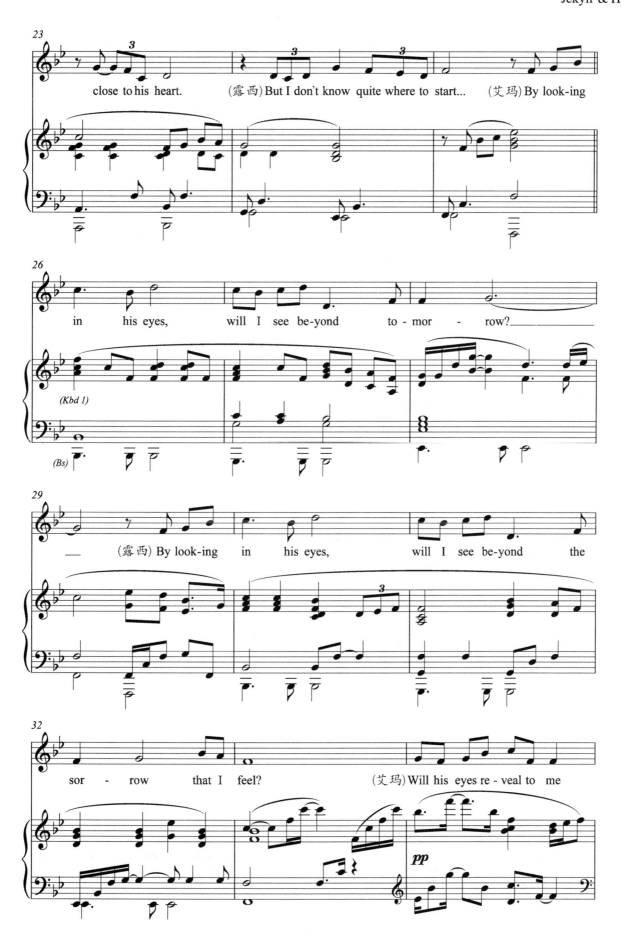

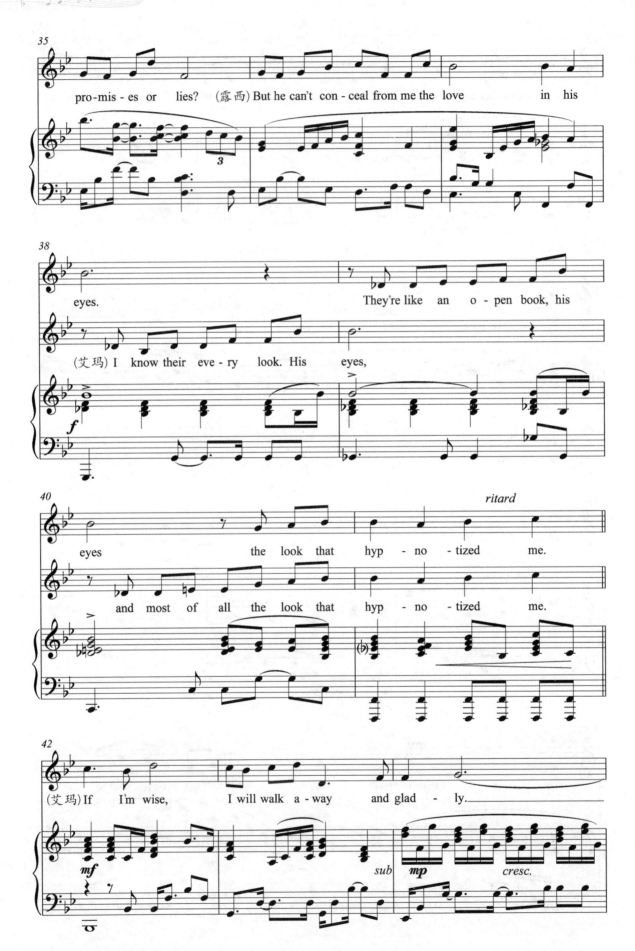

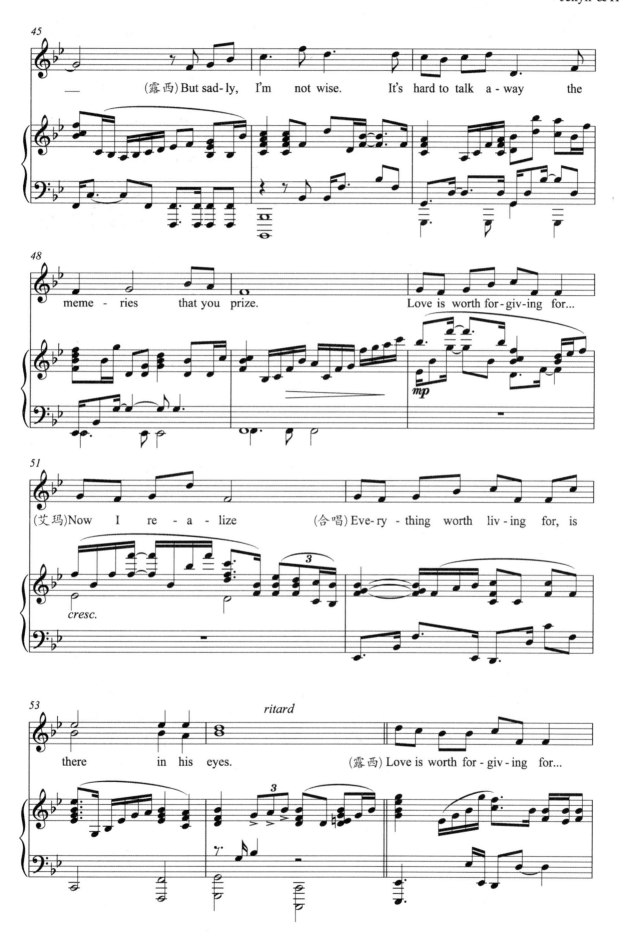

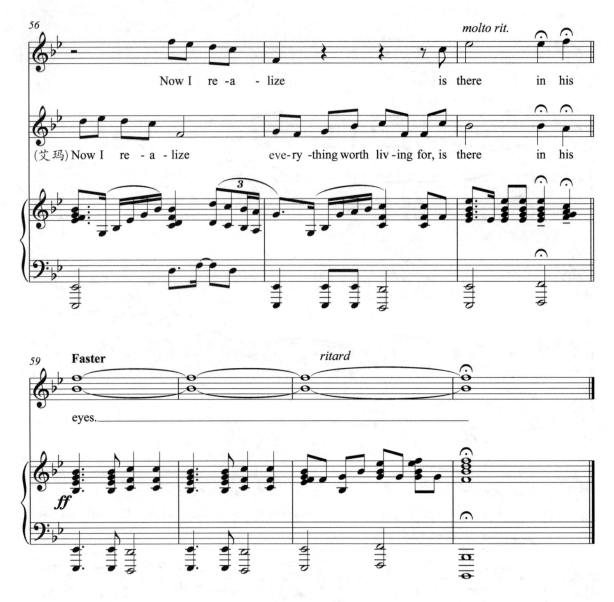

演唱提要

艾玛和露西发现她们爱上了同一个男人,便共同演唱了这段"In His Eyes"。

唱段旋律优美,由两位女主角每人一句交替演唱,最后一起合唱。从发现自己爱上同一个人的意外,到渐渐感到焦灼,到最后的全曲最高潮,这些情绪的逐渐推进表达了艾玛和露西对杰克深情的爱。

演唱时要注意把握作品的整体结构,从情感上体现发展的逻辑。开头要唱得轻柔,接着情感的抒发,要逐渐递进,最后要唱得有爆发力。演唱时还要注意二人不同的人物形象,艾玛应用稍沉一点的音色来表现,露西的部分则要用比较明亮的音色。该唱段属于中级程度曲目。

巴 黎 圣 母 院

Notre-Dame de Paris

（1998 年）

剧目简介

　　《巴黎圣母院》是一部改编自法国文学巨擘雨果同名著作的法语音乐剧，由吕克·普拉蒙东（Luc Plamondon）作词，理查德·科奇安特（Richard Cocciante）谱曲。本剧1998年9月16日在巴黎国会大厅首演，撼动人心，佳评如潮。首演未及两年，其魅力风潮迅速袭卷欧洲大陆。此剧在法语系国家连演130场，盛况空前，同时荣获加拿大FELIX艺术奖项的"年度剧作""年度最佳歌曲""年度最畅销专辑"多项殊荣。

　　故事讲述了巴黎圣母院副主教弗罗洛（Frollo）、警卫队长菲比斯（Phoebus）和敲钟人加西莫多（Quasimodo）同时爱上了美丽的吉普赛女郎艾丝梅拉达（Esmeralda）。艾丝梅拉达则倾心于英俊如太阳般的菲比斯。心怀妒忌的弗罗洛趁艾丝梅拉达与菲比斯幽会时刺伤了菲比斯，并嫁祸于艾丝梅拉达。生性风流轻薄的军官菲比斯已有娇妻百合（Lily），故在艾丝梅拉达危难之际辜负了她，只有相貌丑陋但心地淳朴善良的敲钟人加西莫多始终如一，在艾丝梅拉达身陷危急时真心保护她，最终在她被绞死后也追随她殉情而去。

　　此剧在基本音乐剧框架中融入了大量流行音乐元素，巧妙地将美声唱法和摇滚乐有机地联系起来，动人的旋律令人百听不厌。剧中不同的角色与场面充满了对立及冲突：倾慕与狂恋，誓言与背叛，权力与占有，宿命与抗争，原罪与救赎，沉沦与升华，跌宕起伏的戏剧张力建构成一部波澜壮阔、血泪交织的悲剧史诗，跨越时代潮流与文化藩篱，开创了当代音乐剧的新纪元。

大教堂时代
Le temps des cathédrales

男声独唱

(g — g²)

Luc Plamondon 词
Richard Cocciante 曲

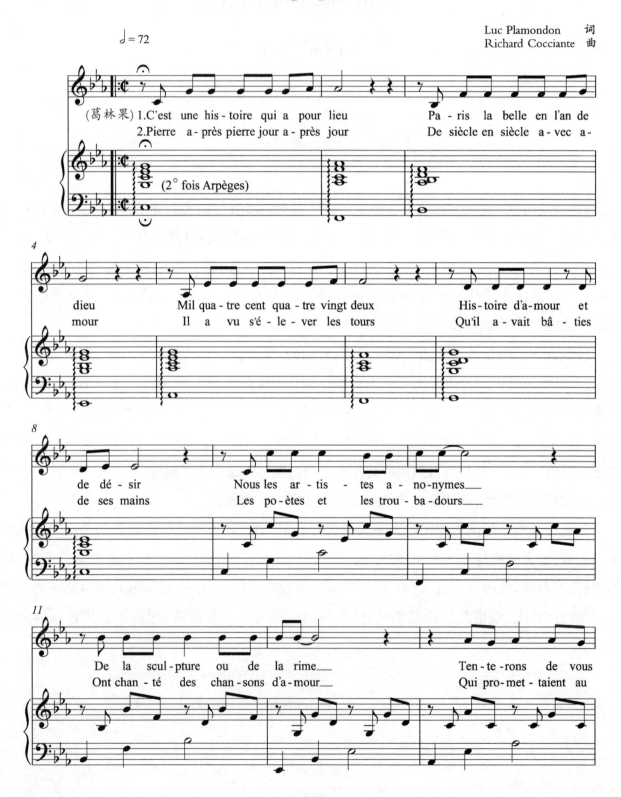

Notre-Dame de Paris

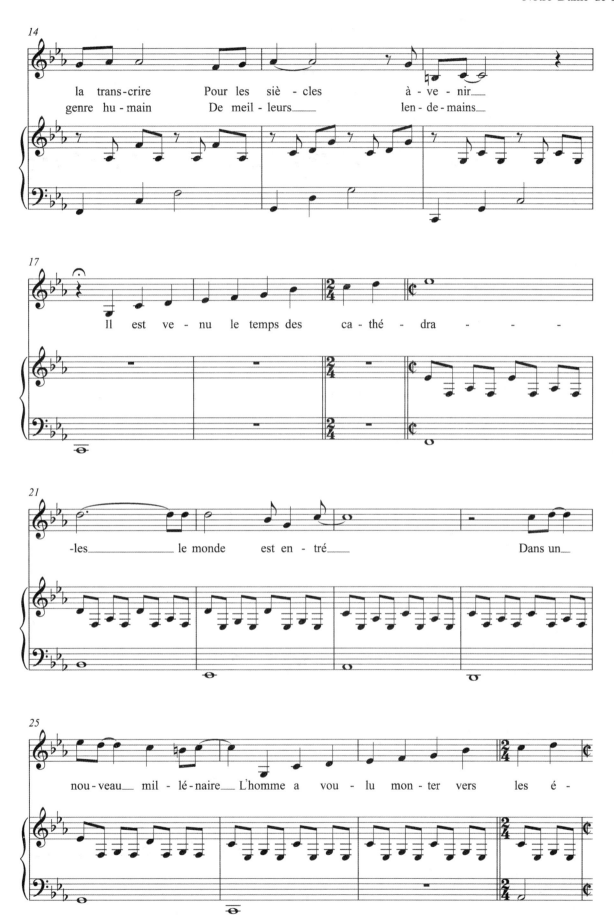

巴黎圣母院
Notre-Dame de Paris

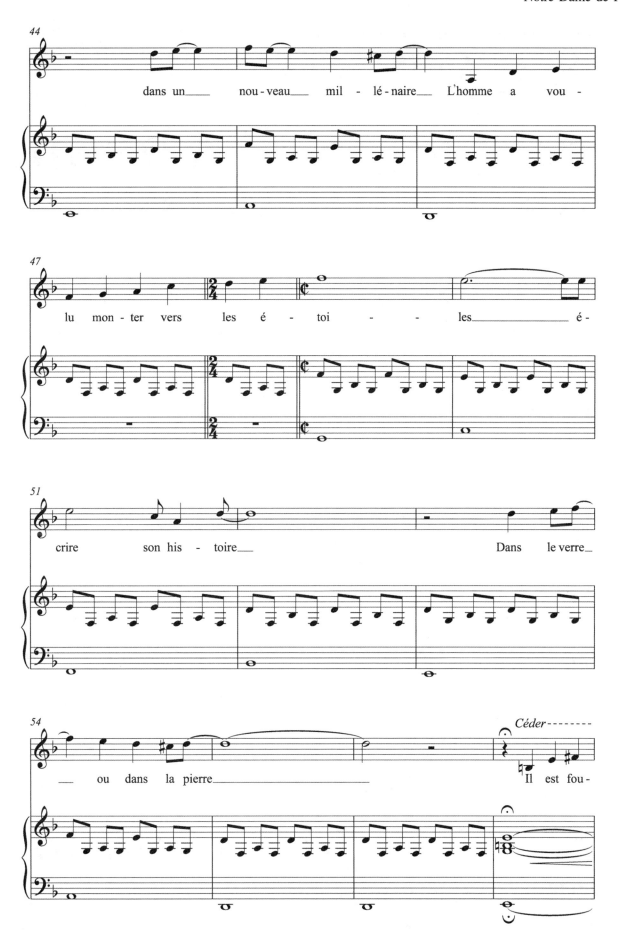

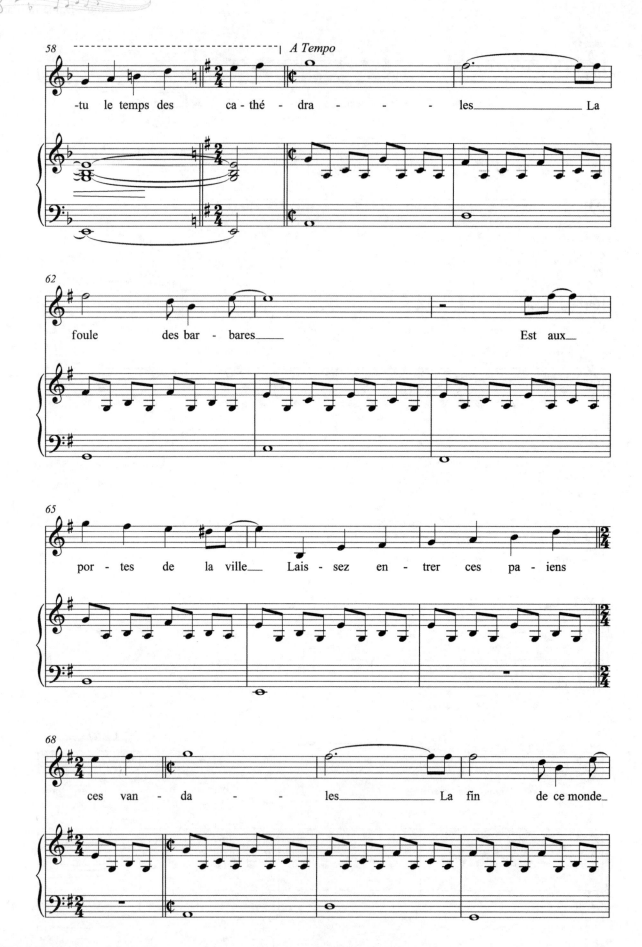

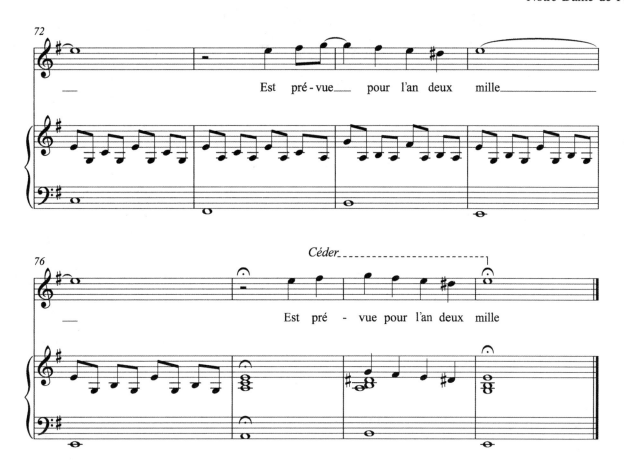

演唱提要

这是全剧开场的第一个唱段,由游吟诗人葛林果演唱,给我们展现了一个人们期望通过建造教堂从而触摸到天堂的时代,交代了当时宏大的时代背景,也预示着全剧的悲剧结局。

此唱段作为开场曲,音域从小字组的 g 到小字二组的 g^2,整整两个八度,旋律优美富有激情,音乐起伏缠绵,歌词磅礴,体现了浪漫主义的精神。

唱段一开始陈述了故事的背景,音区较低,应用叙述的感觉娓娓道来,上胸腔共鸣运用较多。进入副歌部分,随着音阶的级进和音域的升高,驾驭高音和长音时须稳定住喉头,逐渐过渡,才能唱出磅礴的气势和震撼人心的效果。该唱段属于高级程度曲目。

波希米亚女郎
Bohémienne

女声独唱
($e^1—c^2$)

Luc Plamondon 词
Richard Cocciante 曲

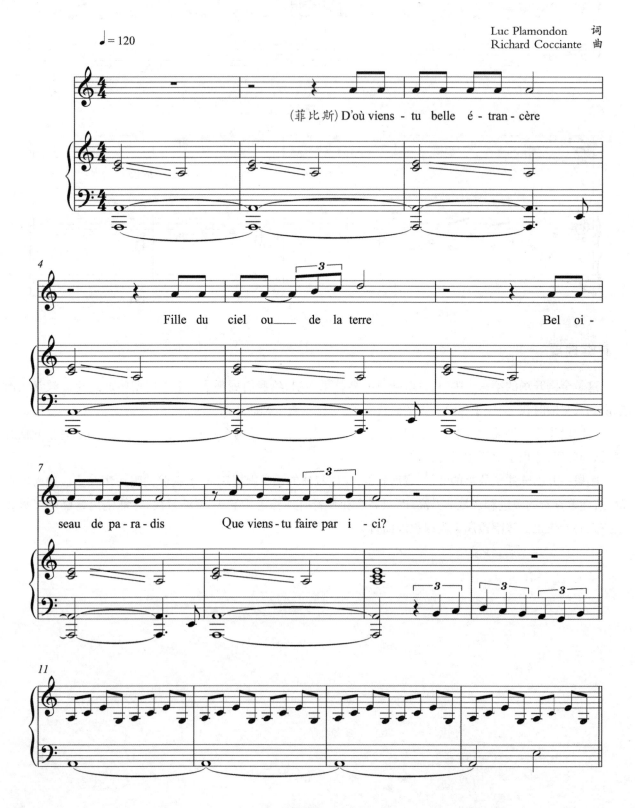

172

巴 黎 圣 母 院
Notre-Dame de Paris

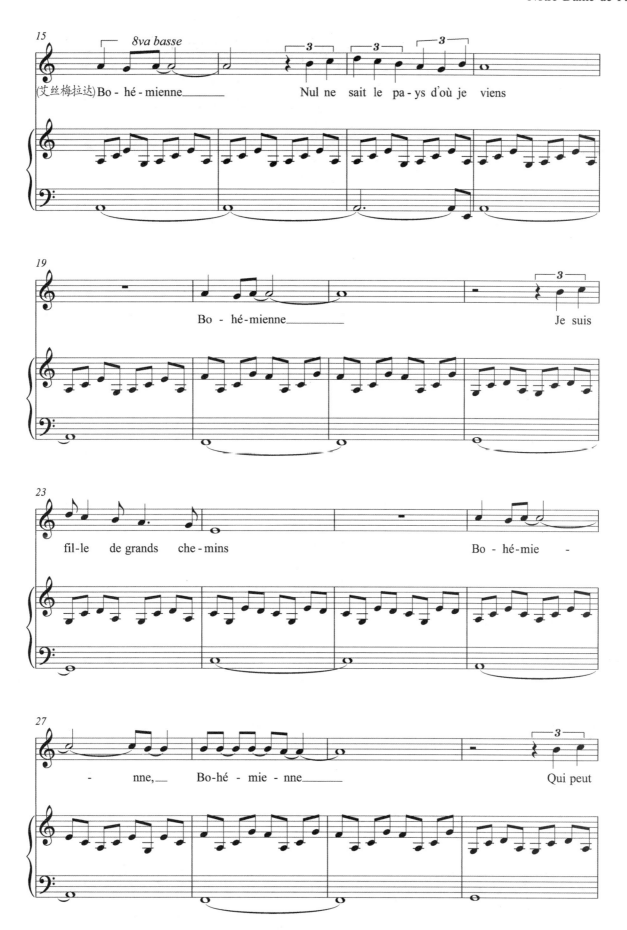

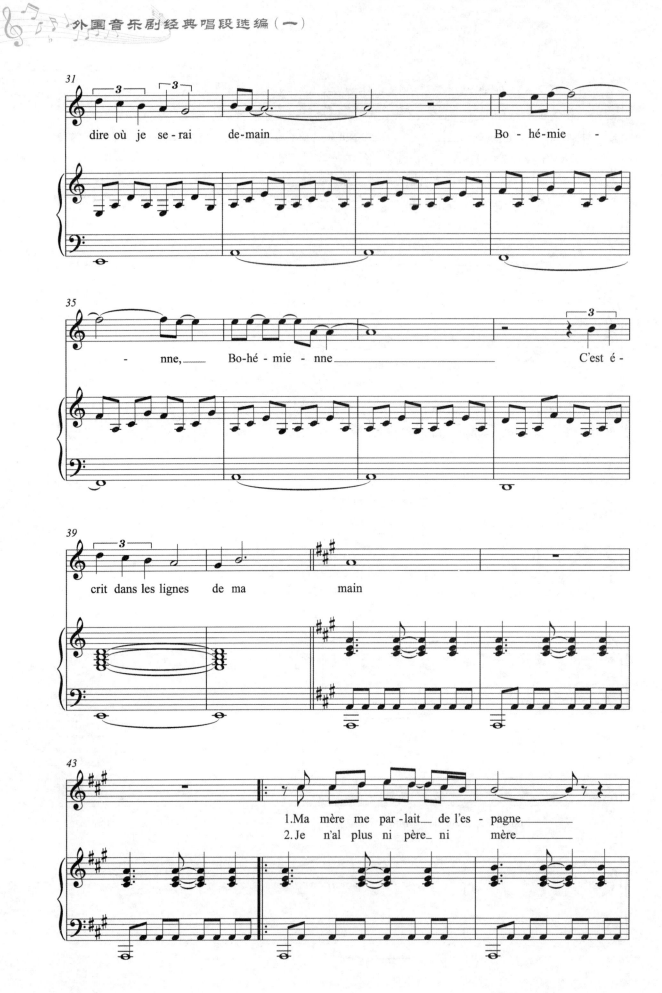

巴黎圣母院
Notre-Dame de Paris

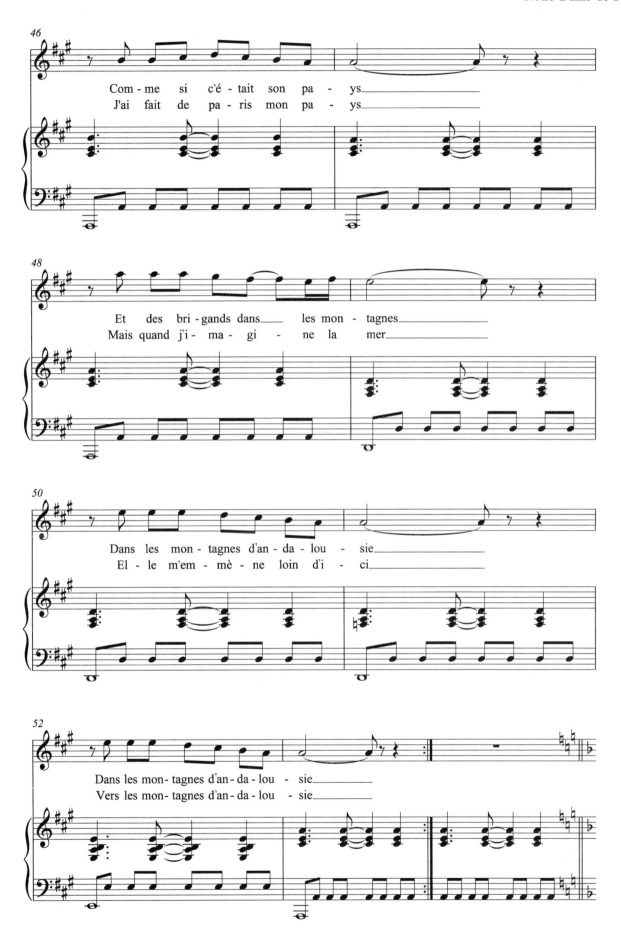

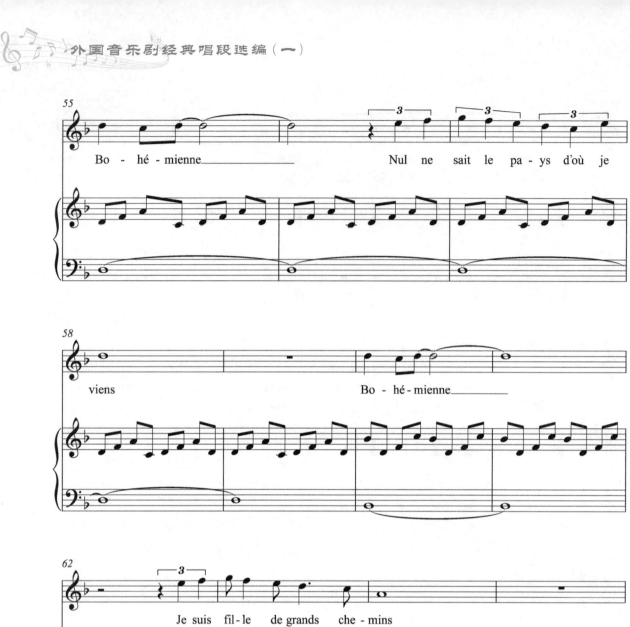

巴黎圣母院
Notre-Dame de Paris

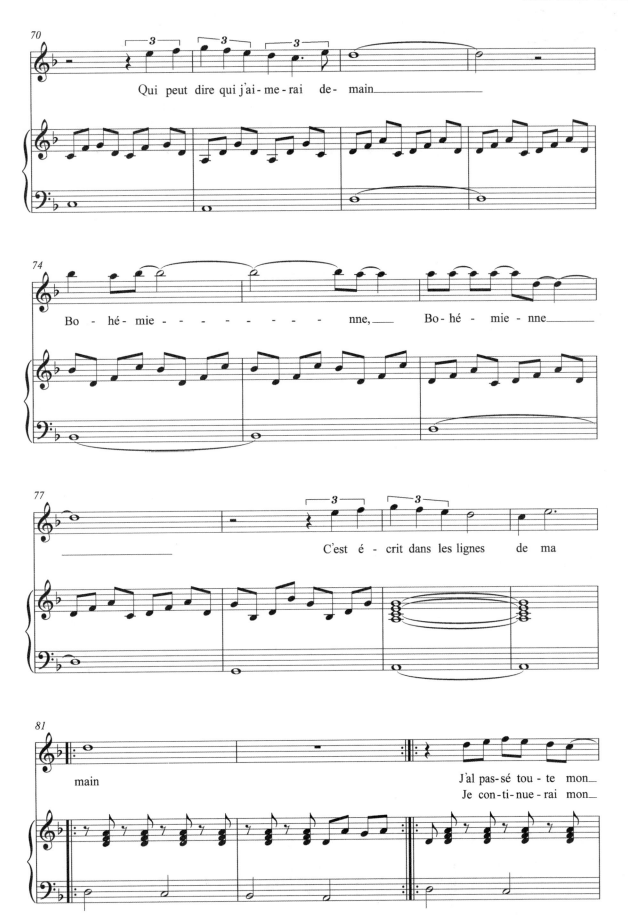

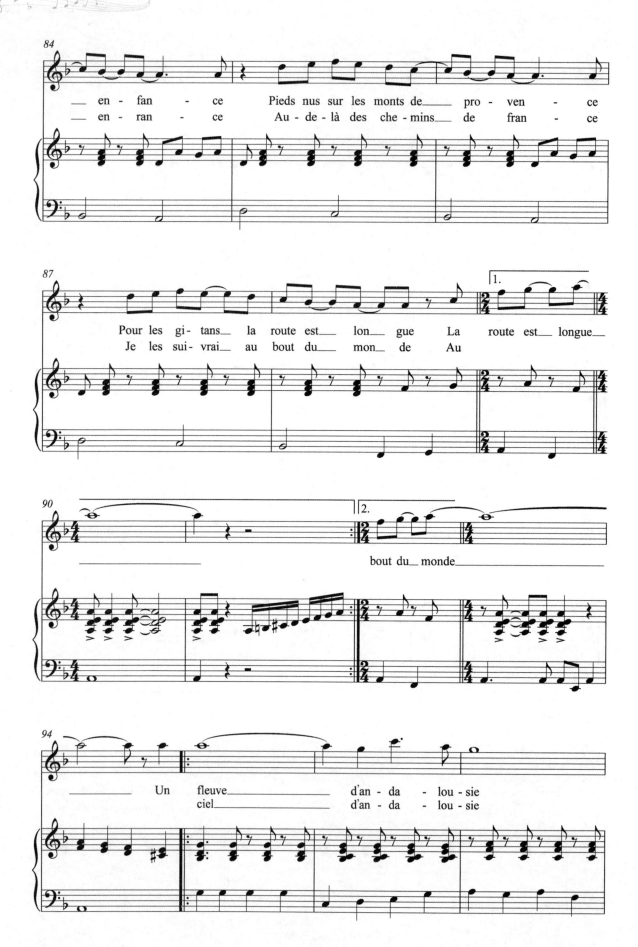

Notre-Dame de Paris

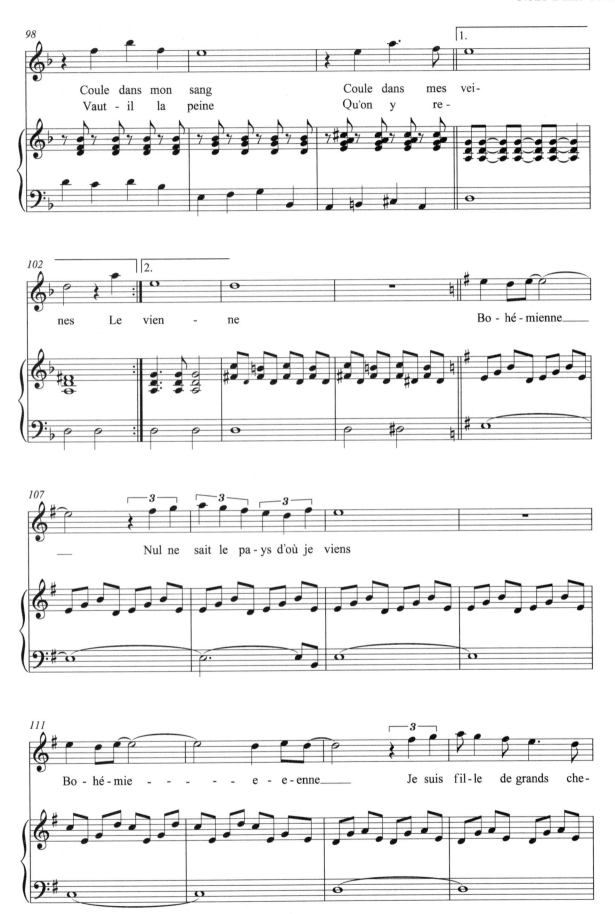

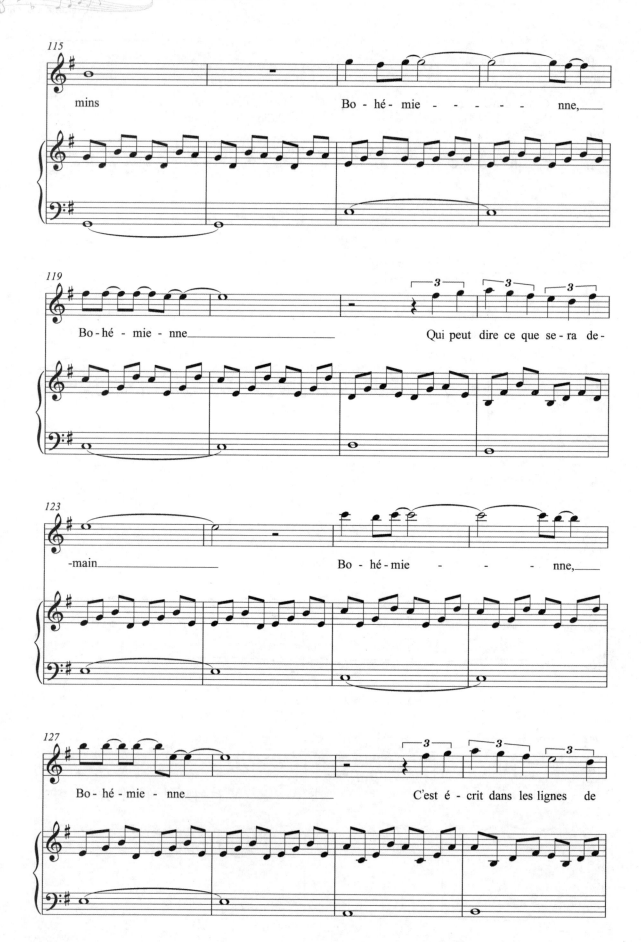

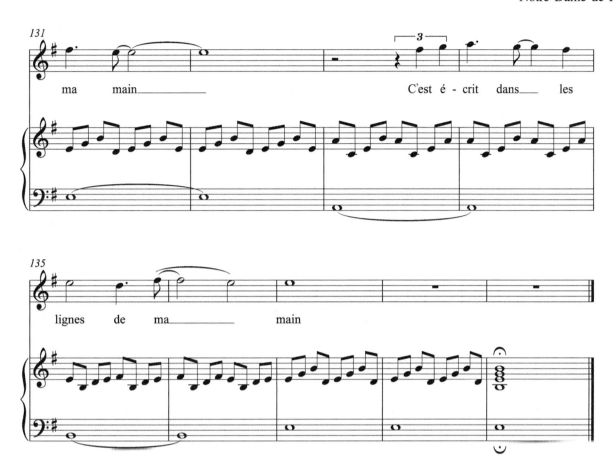

演唱提要

　　这个唱段是艾丝梅拉达的自我介绍,她与菲比斯初次相遇,菲比斯问她是谁、从哪来,她用自己独有的魅力和婉转的歌声来介绍自己是一位吉普赛女郎,便唱起了这首"Bohémienne"。

　　该唱段的前半部分节奏舒缓,后半部分则转为舞曲的快节奏,艾丝梅拉达随乐而舞,表现了她热情奔放的性格。这时的艾丝梅拉达虽然是居无定所、流浪一族的吉普赛人,但她自信又自豪,热情似火的性格和美艳动人的外表吸引了所有人的目光。她神秘地说她并不知道自己会去哪,但又以坚定的一句"一切都写在我的掌纹中"结束。

　　该唱段音域较低,难度不大,但要注意抓住人物的性格特点。艾丝梅拉达是真善美的化身,她歌舞娴熟,热爱空气、阳光,是大自然之女,因此,她的舞蹈和表演与演唱的配合都要浑然天成,做到热情性感而不做作。该唱段属于初级程度曲目。

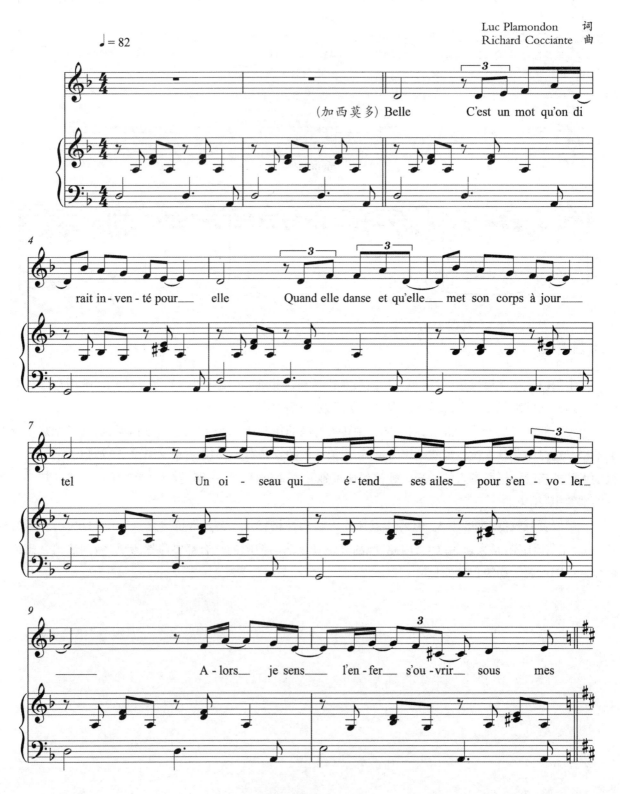

巴黎圣母院
Notre-Dame de Paris

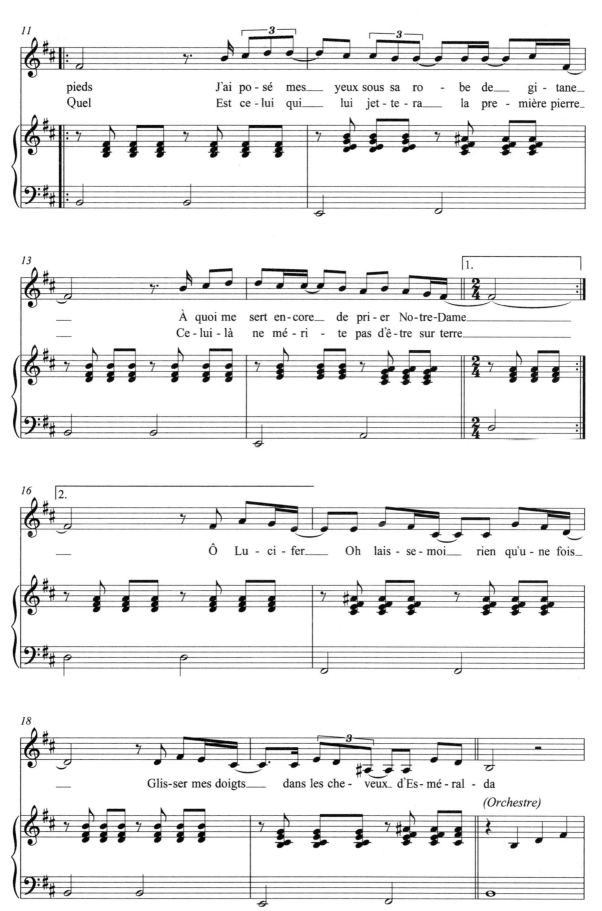

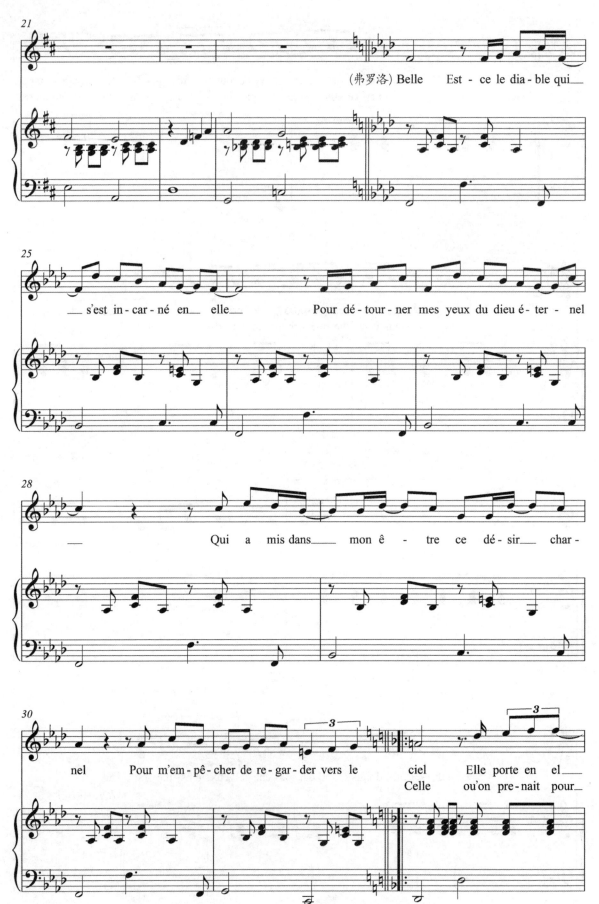

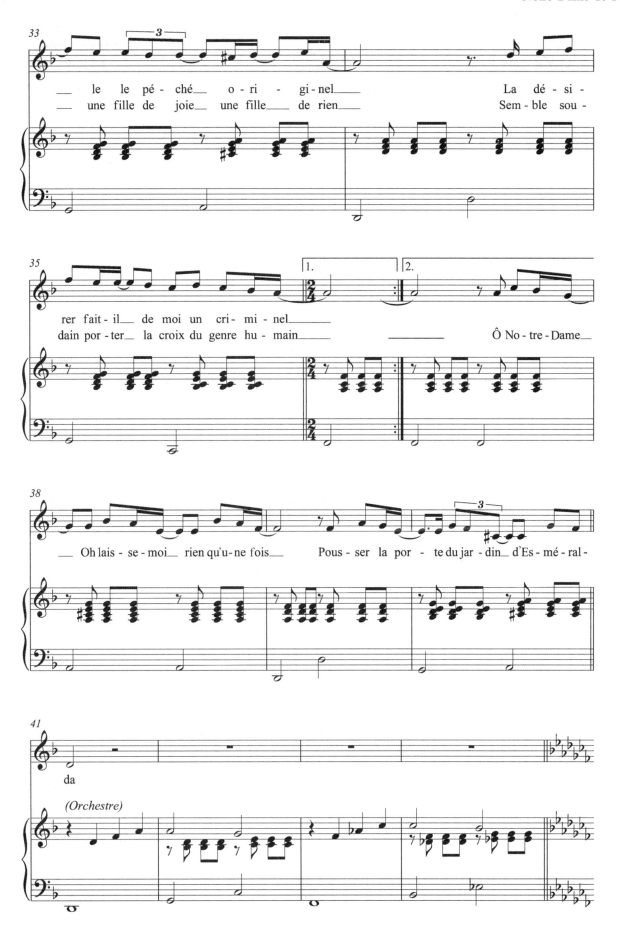

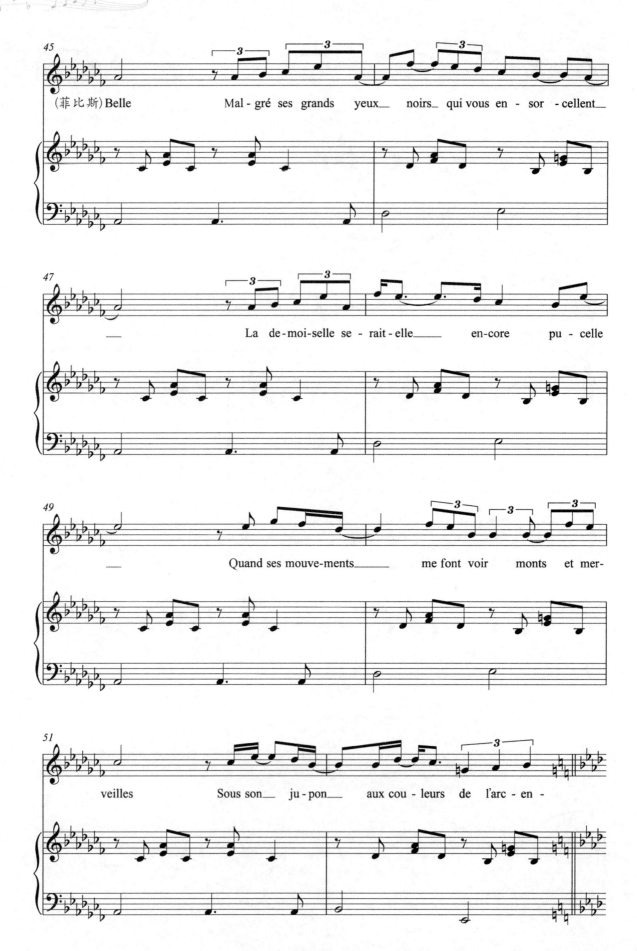

Notre-Dame de Paris

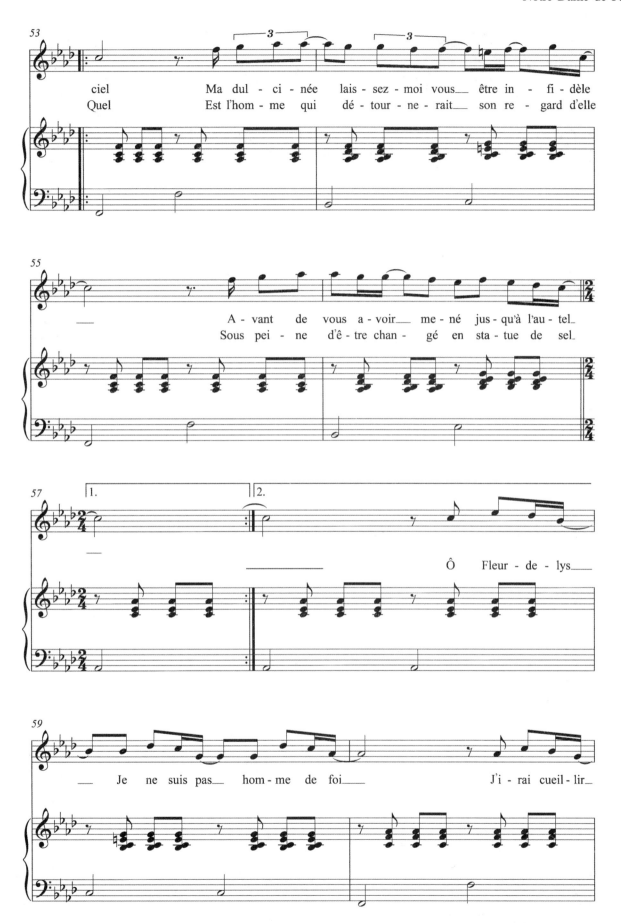

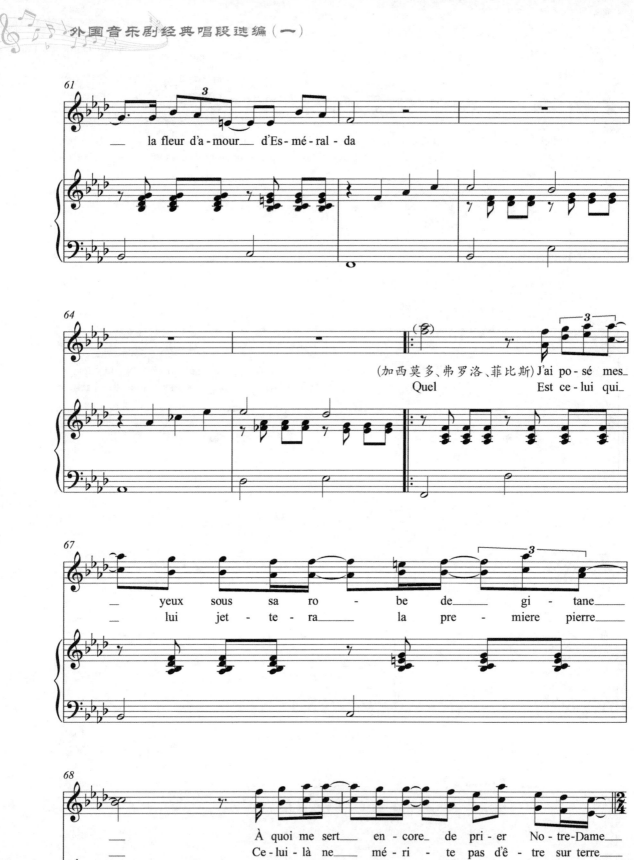

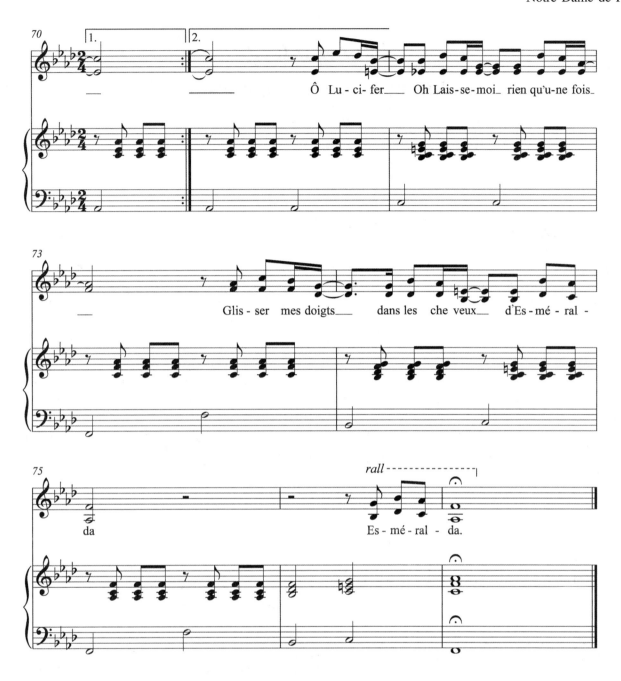

演唱提要

这是敲钟人加西莫多、副主教弗罗洛和警卫队长菲比斯三人的一段重唱。这三人都爱上了美丽的艾丝梅拉达,各怀心事,合唱了这一首"Belle"。

唱段曲调优美动听,旋律凝重,力度感强,类似法国浪漫情歌。同样的主题旋律用三个调来演唱。首先是加西莫多,表达了他对艾丝梅拉达虔诚、卑微的爱;再是弗罗洛诉说了对艾丝梅拉达的隐忍罪恶之爱;接下来是菲比斯表达了对她的矛盾的欲望之爱;最后三人一起合唱,主题旋律重复四次,情绪逐渐递进。

演唱时要特别注意在音色上塑造人物,虽然旋律都一样,但三人的身份、性格和心理活动完全不同。加西莫多应该是嘶哑而惨烈的音色,语气由温柔的低诉慢慢转为呐喊;弗罗洛则是浑厚的音色,气息要饱满;菲比斯是个标准的男高音,要用明亮华丽的音色展现他轻浮的个性。该唱段属于中高级程度曲目。

我家就是你家
Ma maison c'est ta maison

男女声二重唱

(c^1-f^2)

Luc Plamondon 词
Richard Cocciante 曲

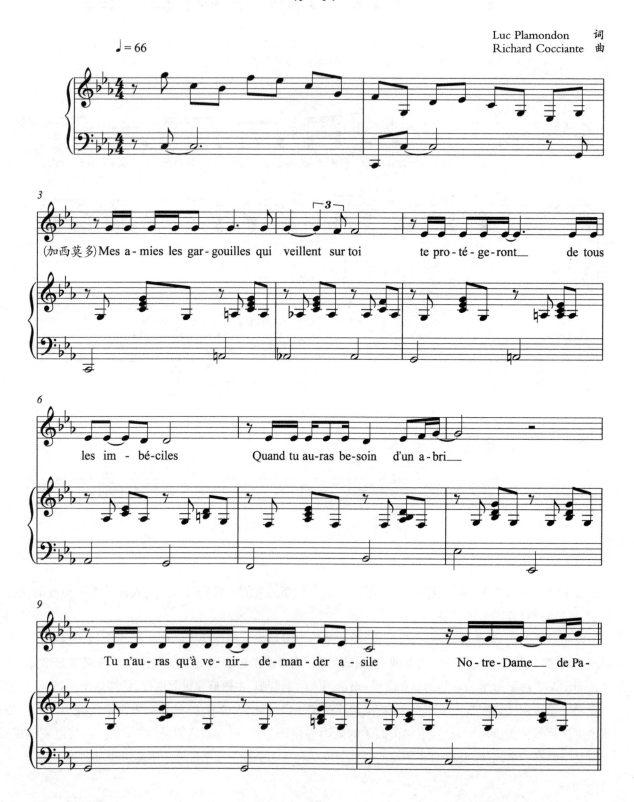

(加西莫多) Mes a-mies les gar-gouilles qui veillent sur toi te pro-té-ge-ront de tous les im-bé-ciles Quand tu au-ras be-soin d'un a-bri Tu n'au-ras qu'à ve-nir de-man-der a-sile No-tre-Dame de Pa-

巴黎圣母院
Notre-Dame de Paris

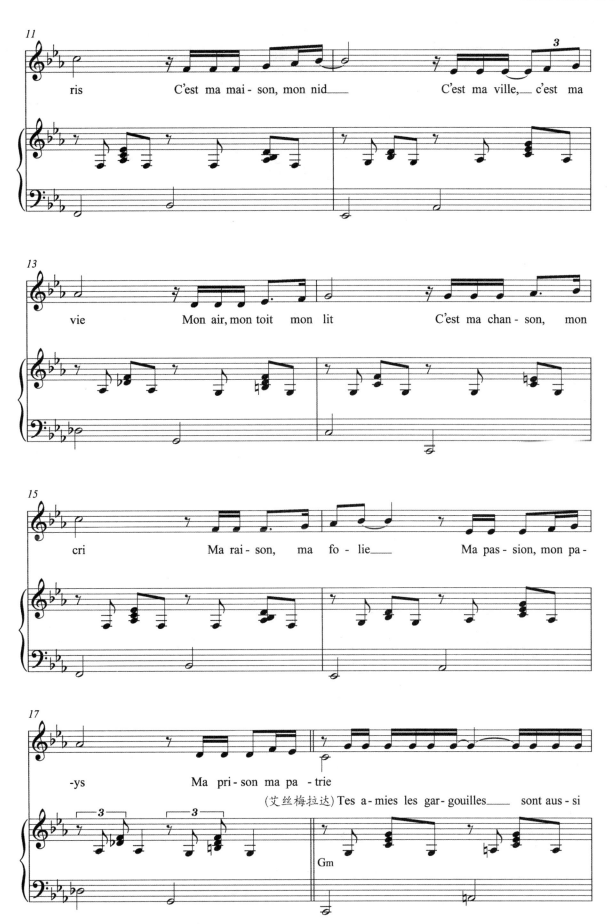

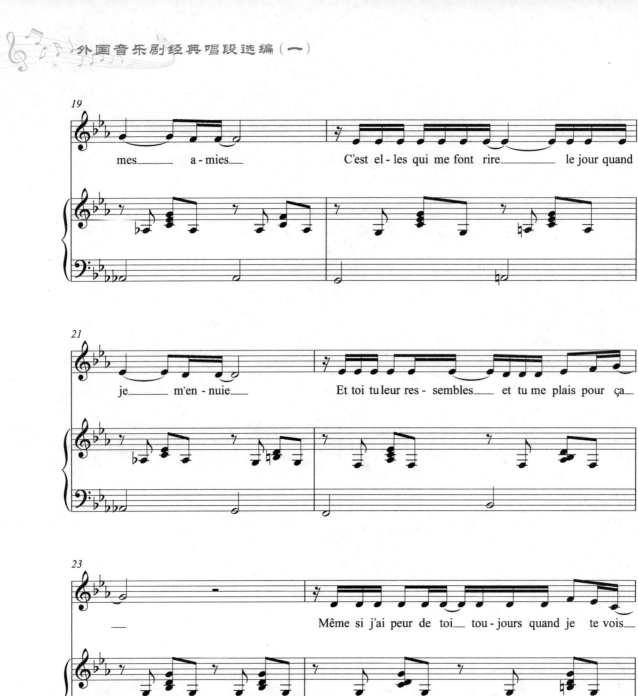

巴黎圣母院
Notre-Dame de Paris

演唱提要

　　这是加西莫多和艾丝梅拉达的一段二重唱。由于试图绑架艾丝梅拉达,加西莫多被锁链缠绕在轮胎里并向众人央求一滴水喝。艾丝梅拉达不计前仇施舍给他一些水,加西莫多被这一举动深深触动。在挣脱锁链之苦后,加西莫多第一次带领艾丝梅拉达来到教堂内,并告知她可以将此处视为庇护所。

　　该唱段第一段先由加西莫多演唱,他向艾丝梅拉达伸出橄榄枝。第二段由艾丝梅拉达演唱,旋律是第一段的重复,她渐渐打消了最初的猜疑,对眼前这个样貌丑陋的敲钟人信任起来。最后二人重唱,流动着温馨而又真挚的情感。

　　该唱段音域不宽,旋律较为平缓,演唱难度不大,但要注意二人间的交流。属于初中级程度曲目。

月 光
Lune

男声独唱

($^\flat$b—$^\flat$a^2)

Luc Plamondon 词
Richard Cocciante 曲

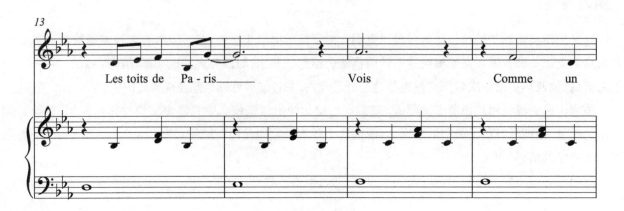

Notre-Dame de Paris

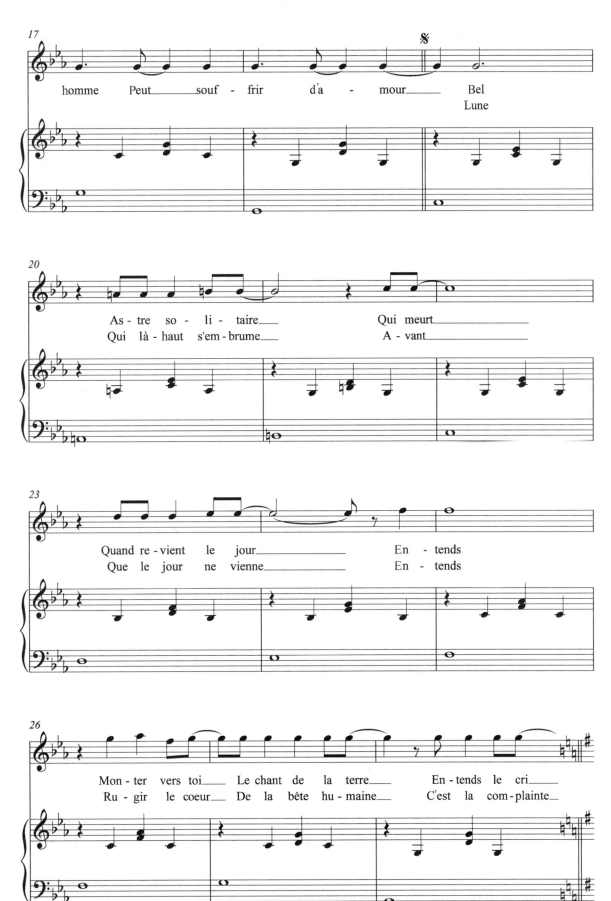

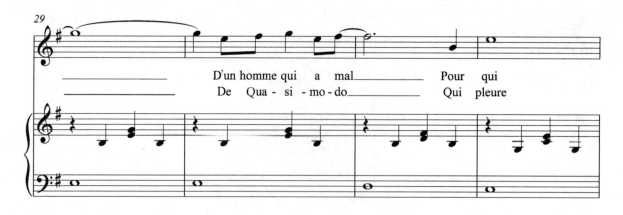

巴黎圣母院
Notre-Dame de Paris

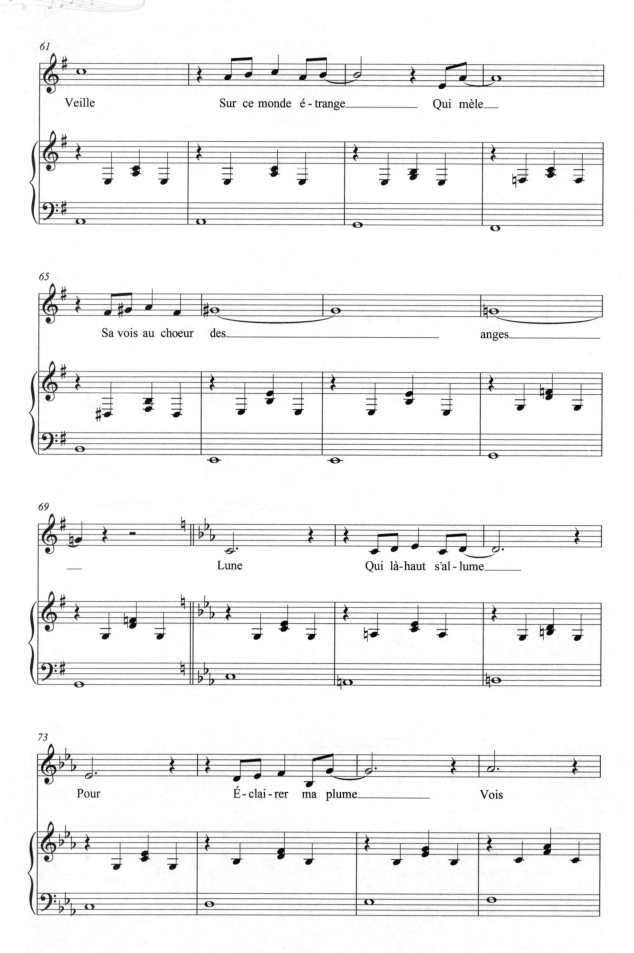

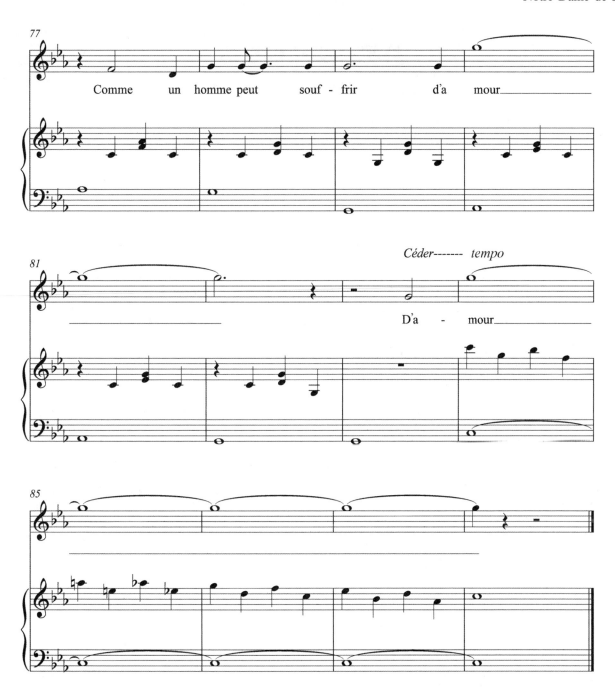

演唱提要

这是游吟诗人葛林果的一段独唱,但描述的却是敲钟人加西莫多的心情。该唱段深切地表达了加西莫多的希望与梦想,以及他为爱而烦恼的忧郁心情。

该唱段旋律优美抒情,小调的色彩展现了夜晚宁静的月色画面,很好地衬托了人物的情绪。两段歌词旋律重复,但情绪则有所递进。

转调处音域升高,在 g^2 音上连续的唱词很有难度,需要有非常稳定的气息支撑。唱段中几处八度大跳的高音需要用到假声。该唱段属于中高级程度曲目。

舞吧，艾丝梅拉达
Danse mon Esméralda

男声独唱

($\sharp c^1 - \flat a^2$)

Luc Plamondon 词
Richard Cocciante 曲

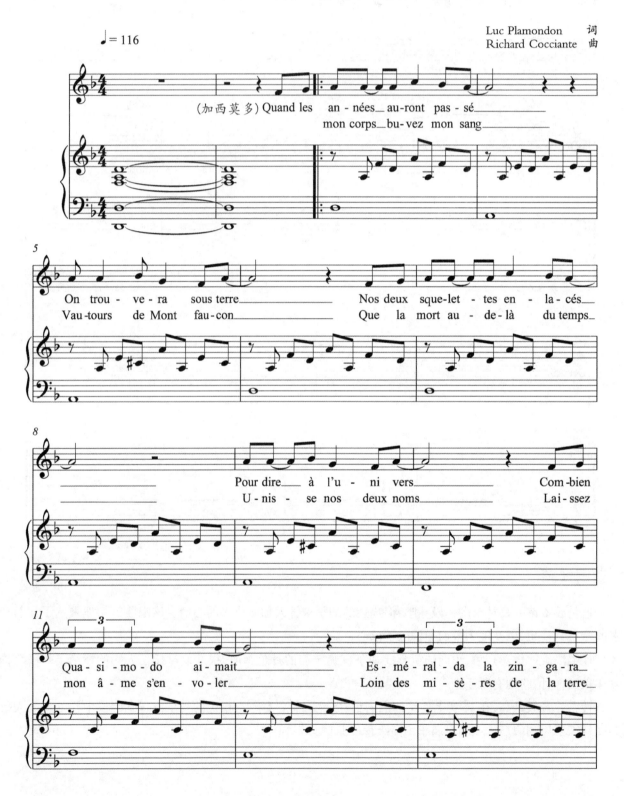

巴黎圣母院
Notre-Dame de Paris

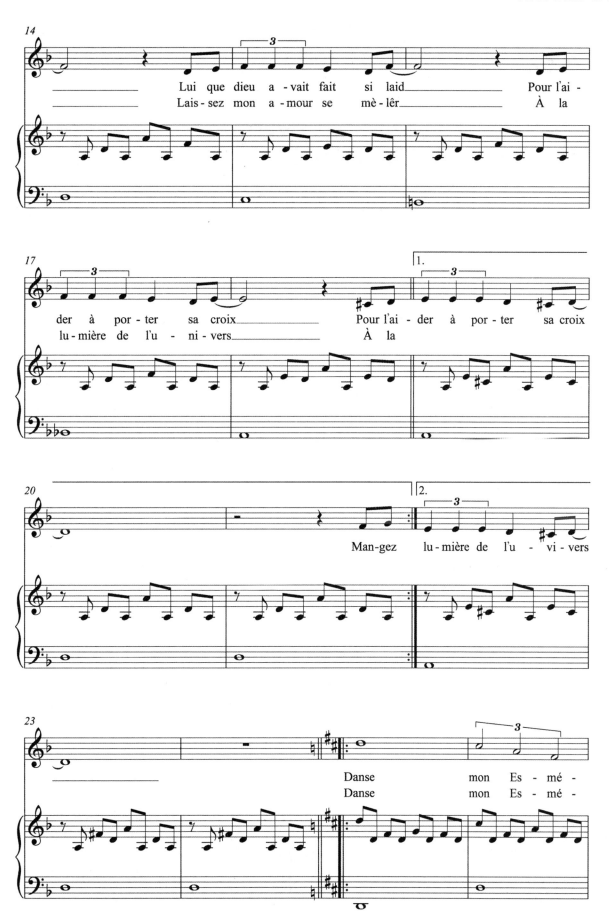

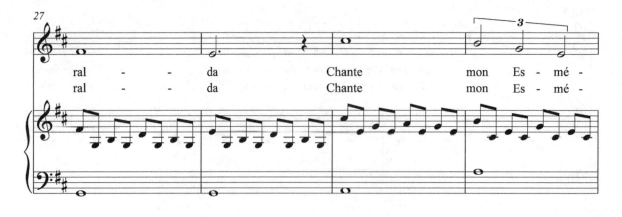
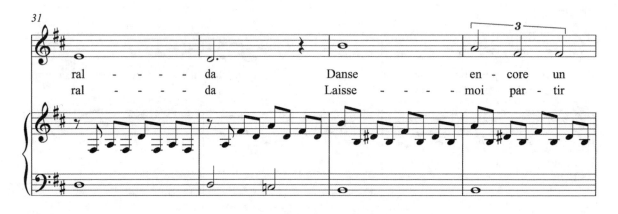
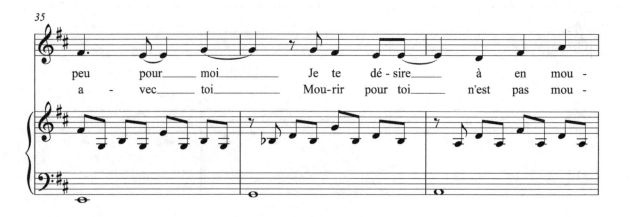
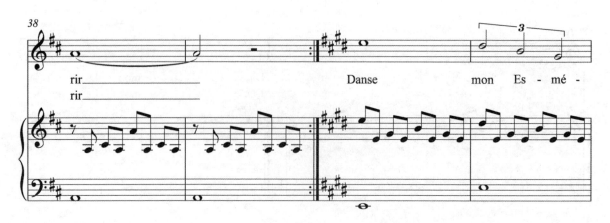

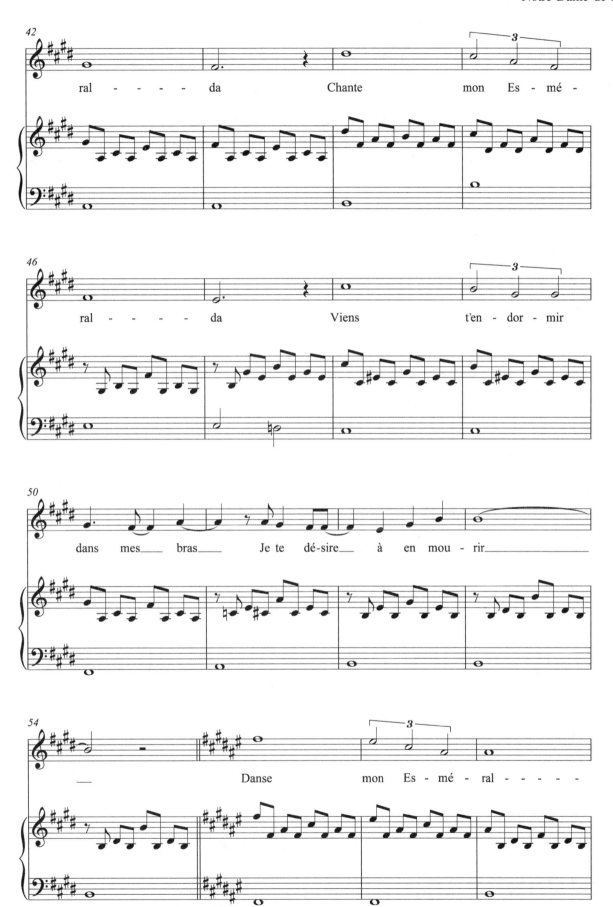

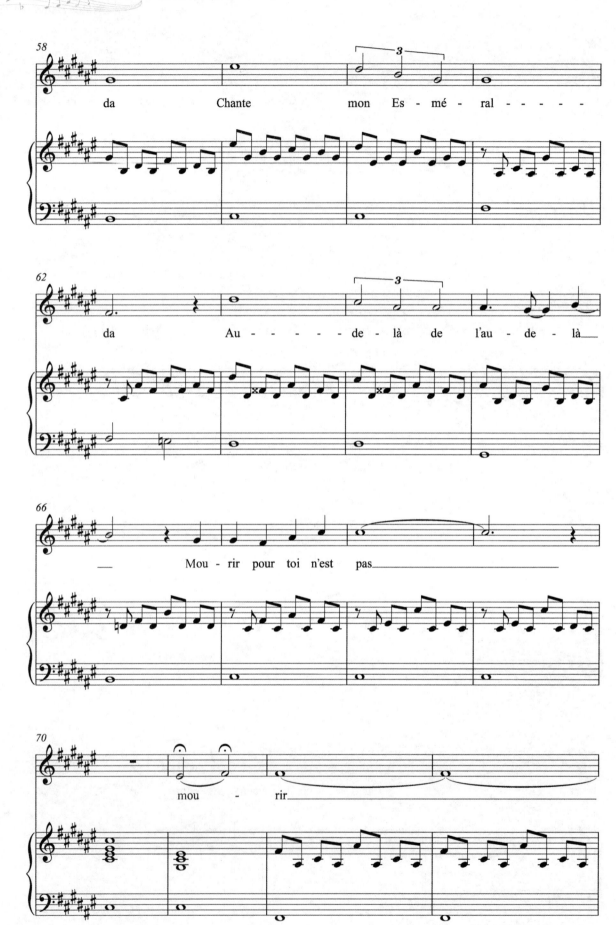

巴黎圣母院
Notre-Dame de Paris

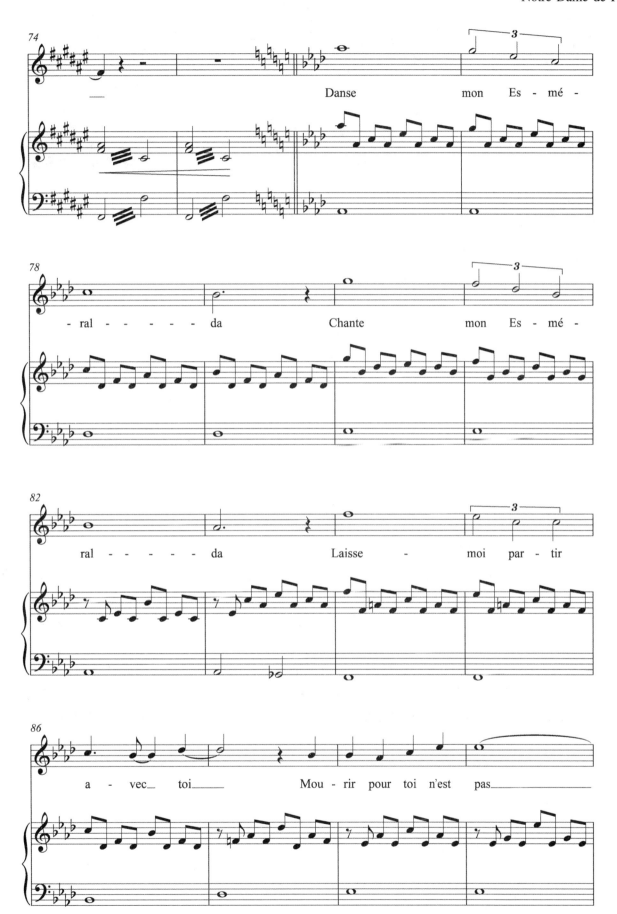

207

演唱提要

艾丝梅拉达拒绝了弗罗洛的威逼,最后被绞死在圣母院楼上。加西莫多眼睁睁地看着心爱的人死去,愤怒地把这位抚养他长大的副主教弗罗洛推下楼顶摔死了,自己则找到艾丝梅拉达的尸体,殉情而去。此唱段就是加西莫多殉情前抱着艾丝梅拉达尸体的绝唱。

该唱段旋律在层层递进中到达高潮,感人至深,催人泪下,表现了加西莫多对艾丝梅拉达深深的爱意与心碎欲裂的悲痛。

唱段的后半部分"舞吧,我的艾丝梅拉达!唱吧,我的艾丝梅拉达……",这个主题段落同样的歌词、同样的旋律接连转调三次,一次比一次高,这是加西莫多在艾丝梅拉达生前不敢表达的爱慕之情在此刻的全部释放。因此,需要用呐喊的方式进行演唱,以表现加西莫多内心的无奈和心痛。该唱段属于高级程度曲目。